衛武營 STAGE 01

藝起
南方

衛武營藝術文化中心籌建實錄

RE-STAGING THE SOUTH
A Documentation of Founding Wei Wu Ying Center for the Arts

林朝號 等著

| 目次 |

4　　迎接表演藝術
　　　創意產業新舞台
　　　◎盛治仁

10　城市甦醒

22　我們為什麼需要劇場？
　　◎林懷民

30　衛武崛起

40　衛武營迢迢路
　　◎林朝號口述，紀慧玲撰稿

52　解放軍事符號的綠色傳奇
　　◎李友煌

58　■ 衛武營影像速讀：舊時光・圖影

64　競圖桌上

76　本土觀點下的衛武營國際競圖
　　——麥肯諾建築團隊勝出原因
　　◎漢寶德

82　從國際劇場潮流看衛武營
　　◎許博允

86　高雄大魟魚，可以三贏
　　◎林朝號

88　■ 入圍作品速寫

122　**作品登場**

134　我與衛武營藝術文化中心的相遇
　　　◎法蘭馨・侯班

160　台灣劇場2.0
　　　──衛武營藝術文化中心的劇場特色
　　　◎王孟超、陳若蘭

170　建築，也是一種表演的藝術
　　　──專訪法蘭馨
　　　◎阮慶岳訪問、吳介禎整理

178　■ 主體建築內容速寫

200　**南方啟動**

210　非關「南部」觀點的表演藝術中心
　　　功能與內涵
　　　◎陳以亨

214　是誰在衛武營唱歌？
　　　──未來南部兩廳院的一種可能性想像
　　　◎蔡昆奮

220　觀眾、表演、空間共塑的感動
　　　◎郭詩筠

224　■ 展演設施介紹

226　**展望未來**

230　吹動南台灣的藝術號角
　　　──專訪林朝號
　　　◎周倩漪

234　國家劇院的經營
　　　◎朱宗慶

238　荷蘭能，我們為何不能？
　　　◎林克華

242　「附屬」、「駐館」？
　　　誰來駐衛武營？
　　　◎王嫈綠

246　黑盒子的創意試煉
　　　◎張翠芸

250　民眾vs.藝術需求的連結
　　　◎吳思賢

｜附錄｜
256　衛武營藝術文化中心大事紀
271　聯絡我們

迎接表演藝術創意產業新舞台

◎ 盛治仁

在社會集體形塑的意識與行動上，南台灣有其強烈豐饒的區域特色。然而，缺乏一座國際級表演廳堂，就像培養人才與提供教育的環境整備工作缺了一大塊，致使南台灣的表演藝術發展遲遲無法與大台北相提並論。衛武營藝術文化中心新建計畫正是改善並改變此一環境缺口的重要契機。

21

世紀是創意領航的新經濟時代，台灣由於地小人稠，天然資源有限，長期以來一直以全球市場作為經濟發展布局，在迎接創意經濟來臨的時刻，台灣充沛的人才與創意資源正是此一「第四波」經濟產業的優勢。2009年7月及9月，台灣剛舉辦的世界運動會（The World Games）及聽障奧林匹克運動會（Deaflympics），即成功地以文化元素創意轉換手法贏得國際聲譽。不僅如此，台灣的表演藝術也在世界舞台占有重要地位，以地理面積及人口來論，台灣二千餘萬人口卻產出了雲門舞集、優劇團、當代傳奇劇場、漢唐樂府、無垢舞蹈劇場、朱宗慶打擊樂團等備受國際肯定的國際級團隊，證明台灣人才濟濟，過去致力文化建設累積的創意根柢已是台灣發展文創產業最寶貴的資源。

衛武營將成為帶動台灣表演藝術的龍頭

過去20、30年，台灣的表演藝術市場急速擴充成長，為了提供表演藝術創意更豐富的表演與創作平台，近年來台灣各地紛紛新建表演廳堂，包括台北藝術中心、台中大都會歌劇院、大台北新劇院、北高兩地流行音樂中心等等，或已發包施工，或正規畫設計，這些硬體建築將為台灣表演藝術產業帶來再一次升級與擴充的動力。其中，文建會負責籌建規畫的衛武營藝術文化中心新建計畫，更是旗艦型指標，不僅將超越已完工使用20年的台北兩廳院，更是帶動台灣下一波表演藝術產業的重要龍頭。

衛武營藝術文化中心具有多項值得國人期待的特色。首先，該中心結

合國際建築師與台灣建築師的創意與專業，以虛實穿透的建築空間結構，創造了一座足以改變城市意象的地景建築。其次，她擁有4個廳堂、近6,000席座位，將可提供最大容量的演出舞台，滿足表演藝術工作者各式各樣精采的創意與展現。其三，位於南台灣的地理位置，讓台灣長期以來藝文資源集中於北部的發展趨勢，注入了更新與流動的能量。而籌建過程彙整各界意見，過程公開、嚴謹、透明化，更是一次國內表演藝術產官學界知識的總合。

南台灣從來不是文化沙漠，在社會集體形塑的意識與行動上，南台灣有其強烈豐饒的區域特色。然而，缺乏一座國際級表演廳堂，就像培養人才與提供教育的環境整備工作缺了一大塊，致使南台灣的表演藝術發展遲遲無法與大台北相提並論。衛武營藝術文化中心新建計畫正是改善並改變此一環境缺口的重要契機。經由開辦與營運，衛武營藝術文化中心將可成功扮演推動南台灣表演藝術產業發展的重要角色，不僅匯聚人才，提供創意舞台，更可擴充產業規模市場，帶動周邊經濟活動。可以想見，未來南台灣的表演藝術產業將因此而進入與國際更緊密接軌的發展進程，如同20年來台北兩廳院帶動大台北及整個台灣的表演藝術產業一樣。

從軍事用地到藝術文化中心的一大步

衛武營本是軍事用地，經由公園催生運動，再轉化為衛武營藝術文化中心，其過程不僅是市民意識與城市再造的覺醒，更是台灣當代劇場重要的一步。在《藝起南方──衛武營藝術文化中心籌建實錄》這本書裡，記錄了衛武營身世、籌建過程及軟體推動工作，讓國人了解政府籌建衛武營藝術文化中心的點點滴滴，文字與影像紀錄彌足珍貴。書中並有國內藝文

人士精闢的專論文章，觀照了衛武營藝術文化中心作為台灣下一波表演藝術產業重要起點的意義與期許。因此，《藝起南方──衛武營藝術文化中心籌建實錄》不僅是一本實錄而已，也是台灣當代劇場發展二十餘年來重要的觀念總結。

衛武營藝術文化中心主體工程即將展開，在動工前夕，欣見《藝起南方─衛武營藝術文化中心籌建實錄》一書與國人見面。夢想是創意的啟動力，衛武營藝術文化中心銜負國人夢想，為劇場造夢者提供一座徜徉都市與森林之中的具體舞台，此一「個人與群體共同參與的創意執行過程」也將是台灣文化創意產業發展最佳例證。期許衛武營藝術文化中心持續以歷史為座標，關注台灣當代劇場發展，繼續出版專書專論，為台灣表演藝術留下更多文字資料，為21世紀台灣文化與創意產業寫下更壯闊史頁。

行政院文化建設委員會 主任委員｜盛治仁

▌**工程名稱**：衛武營藝術文化中心新建工程
▌**建造者**：衛武營藝術文化中心籌備處
▌**設計與監造**：法蘭馨‧侯班 建築師（麥肯諾建築師事務所----荷蘭）
Francine Houben Architect（Mecanoo Architecten B.V.----Holland）
羅興華 建築師（羅興華建築師事務所----台灣）
Hsing-hua Lo Architect（Archasia Design Group-----Taiwan）
▌**營造廠商**：建國工程股份有限公司（主體結構部份）
▌**預定施工日期**：2010年～2013年
▌**基地位址**：高雄市三多一路、高雄縣國泰路交會口，原衛武營區，
占地9.9公頃，建物面積3.3公頃
▌**工程概要**：主體設施含戲劇院Lyric Theater（2,260席）、音樂廳
Concert Hall（2,000席）、中劇院Play House（1,254席）、演奏廳
Recital Hall（470席）及支援表演空間，另有戶外廣場、停車場、
公共服務空間等。

城市甦醒

大高雄變了。

愛河景致重新成為高雄最浪漫的註腳，
美濃旗山田園傳統成為都市人亟望回歸的心靈故鄉，
西子灣夕照從英國領事館凝視有了更開闊角度，
鳳山古蹟一路連結到八五大樓，
通衢大道說明著鳳山府的歷史地位
正因為連結移民口岸與後山而顯得重要。

陽光從層層雲露裡透射開來，高雄的每一天總從高溫中醒來。

清晨，陽光從這座城市曚昧的東方天際滲瀉下來。這座以工業、港口聞名的大城，從來少有清朗濕潤的早晨。初始是灰與線條的組合，繼而掙破雲朵直射大地時，忽地就整個燦亮並相當燥熱了起來。過程很直接，很像她的性格。雖然少了漸藍泛白的層次，也少了蒸發水氣的潤澤，但陽光不久刷白開來，都市就自沉靜裡甦醒過來。

文化中心巨大的入口牌樓，在清晨陽光裡，因為反射的關係，顯得灰白。另三面入口則情趣不同，因為栽種較多的植栽，護養了較多綠地，光線與植物曲曲折折熨貼，折出了陰影與線條，加上晨曦裡剛蒸發的葉面水氣帶點清香，循這裡走，舒服涼爽得多。

廣場上晨起跑步、打拳、散步、跳舞的人很多，這偌大空間被充分利用，不論室內表演廳、展覽館、圖書館，或廣達7公頃的戶外綠地，總是人來人往。四周圍藝品店、畫廊、書城還未開門，咖啡館飄出的濃香與隔著馬路觀看廣場人影的情致，召喚著清明意識。這城市一直給人刻板沉重印象，都市性格像筆直畫出的馬路線條一般僵直，但到了文化中心這一小塊方圓之地，有著迂迴、浪漫、舒緩之美。

日光漸漸喚醒了整座城市，高溫是一切的寫照。

高溫的工業大城

高雄，一座讓人想躲藏到蔭蔽角落的工業大城，渾濁空氣仍與湛藍天色融混。她的神貌被巨大、剛強、結實、筆直的都市有形機體牢牢鎖住，小而迂迴的內在，顯得較不起眼。然則高雄，不只是高雄而已，它是台灣從20世紀中葉急遽發展、邁向工業化以來的一個代表縮影，善、惡、得、失，概括承受；土地能承受的，慢慢殖生回吐，人能感受的，行住坐臥、呼息仰嘆，點滴其中。日治後期作為南進基地的市港建設，1960年代加工出口區及造船、煉鋼、石化工業區的設立，政策指令下的開發與建設決定了高雄的形貌，近百年來，無怨無悔地，敞開大高雄平原，迎向海洋。

這座巨大的都會有機體，該如何描述其內在性？除了工業化的單一性之外，沿著鹽埕、哈瑪星碼頭、小港，我們可以找到移民歷史足印；沿著左營、岡山、鳳山，我們可以遇見現在還歷歷在目的軍事設施與其人員族群；沿著高雄火車站、三鳳中街、堀江，到了文化中心，我們看見都市人口漫延的軌跡；再往南，過鳳山，往大寮、林邊，或往北進入美濃、旗山及更深的山區，我們看見大高雄人口的原始家鄉。這片平坦無際的南台灣核心都會圈，環繞著三餐溫飽的生存基本命題而成立。

　　然則，1981年，高雄市文化中心（前稱高雄市中正文化中心）已然聳立街頭，是全台最早啟用的地方縣市文化中心之一。前高雄市中正文化中心管理處處長，現任衛武營藝術文化中心籌備處主任林朝號，當年任職高雄市政府教育局，主管這座龐然巨物，他說，大家都說高雄是文化沙漠，沒錯，高雄的文化資源與藝文人口的確差台北很多，但民國64年（1975），高雄市就啟動文化中心籌建計畫，當時政府宣布的12項建設還沒出現。林朝號很不喜歡台北人用「草根」形容南台灣，但他的說話方式卻一向直接俐落，草根得很，「衛武營跟（台北）兩廳院如果不出現的話，這個文化中心永遠是我們南台灣藝術文化界的南霸天，是最好的。」

全台最早的文化中心在高雄

　　民國62年（1973），鑑於台灣經濟發展的需要，政府統合當時已陸續推動及擬興建的重大建設，包括高速公路、國際機場、大煉鋼廠、造船廠、煉油工業、核能發電廠等，正式宣告「十大建設」計畫。方案宣示不久，為補足工業為先造成的人文、區域平衡、農村發展缺口，66年（1977）再宣布「十二項建設」，其中，最末第12項即文化建設，要求每一縣市建立文化中心，以及圖書館、博物館、音樂廳等。此一號令下，幾年內，各縣市文化中心紛紛設立，南投縣文化中心是此計畫下拔得頭籌的，但高雄市中正文化中心卻才是計畫外真正的第一名。當時的市長王玉雲連任了六年多任期，唯一的文化建設就在他手中規畫並且完工啟用，林朝號對此給予肯定，「他（王玉雲）唸的書也不多，當時就有此魄力來經營一個文化中心，確實不簡單的。」

　　高雄市文化中心於1981年啟用，正是加工出口產業、造船及煉鋼等勞力密集工業高速發展的「經濟飛躍期」，鄉村人口快速湧向大高雄，噗著高汙染油煙、螞蟻雄兵狀的藍領摩托車潮──即使到了今天，勞工人口比率仍高──是高雄城市主要寫照。有了文化中心，人們的生活情境有改變嗎？林朝號描述十分寫實，「當年高雄市文化中心成立的時候，背景也是非常艱困，文化中心蓋好要觀眾沒觀眾、要節目沒節目，常常每一場總是台上的人比台下的多。有時候一場演出要開始之前我們發現情況不對，趕緊通知隔壁學校夜間部的趕快停課，然後專科老師帶著學生快馬加鞭跑到文化中心來當職業觀眾，好多場都是這樣。」

　　林朝號快人快語繼續說著，「文化中心剛成立時，在這種情況下經營非常困難，我們節目沒那麼多，又沒有那麼多的錢去買節目（像現在的兩

左：港灣改為遊憩碼頭，高雄夜色因而多了嫵媚。
右：旗津公園的景致象徵了大高雄未來，勇敢無畏地，向上挺升。

廳院），所以當時文化中心只要有節目進來就讓它進來，你就了解當時的
文化背景。民國70年（1981）2月17日那天啟用，到現在已經走了二十幾
年，當時你可以看到觀眾進文化中心穿拖鞋的也有、抽菸的也有、嚼檳榔
的也有，可能的怪現象都有……」

文化沙漠的困境

　　蓋文化中心得第一，人民對於文化活動的參與及認識仍不足，文化沙
漠的形象依舊牢固。政府長期的重北輕南施政順序，以及歷史定位造成的
發展格局，致使高雄在台灣現代化過程裡一直無法涵養文化性，加上幾次
的失之交臂，高雄一直缺乏中央文化資源的挹助，只能徒呼負負。這包括
民國72年即規畫的「內惟埤文化園區」，原擬興建一座美術館，歷經三任
市長拖了十餘年，才於83年開館，高美館是市府自籌興建，期間曾有國家
圖書館遷入內惟埤文化園區之議，不了了之。也有國立藝術教育館（台北
市南海路）南遷的聲音，還同時規畫了一座表演廳，總經費70億之鉅，但
並無下文。晚近的故宮南院選址案，在政治考量下犧牲了高雄。最令人扼
腕的當是民俗技藝園，當時政府擬仿國外民俗文化村形態，選擇一處地點
作為民俗藝術保存、展示，並兼具吸引國內外觀光旅遊人潮的人工生態化
文化藝術園區，高雄左營蓮池潭風景區一直是最有可能出線的地點，只可
惜市府一再變更地點，最後敗於態度更積極的宜蘭縣。現今冬山河畔，文

左：衛武營藝術文化中心的出現，將給改變中的大高雄帶來更多驚奇。
右：衛武營曾是沙塵掩覆的營區，如今是等待更新的藝文公園。

建會所屬國立傳統藝術中心，即當年宜蘭勝出的東北民俗技藝園區規畫地點，高雄無緣與文建會及早結緣，當年中央政府撥下的2,000萬元規畫費甚至原封不動退回。

一直到政府決定興建衛武營藝術文化中心（最初名稱為高雄國家藝術文化中心）之前，大高雄地區藝文設施仍相對不足。2004年政府委託民間顧問公司進行衛武營藝術文化中心整體規畫報告時，台北縣市可提供演出的專業場地座位數為26,218席，高雄縣市僅為8,751席，差距達三倍；與此同時，大高雄都會區藝文消費人次也僅為大台北都會區的1/4（2003年文建會文化統計），顯示場地不足連帶影響藝文市場發展。而作為「南霸天」的高雄市文化中心，免費節目比例相當高，票價也僅及台北兩廳院一半，但近年來使用率已達百分之百，高雄當地團體更因外來節目爭占場地而迭有抱怨。

人與空間互動的新契機

「南霸天」自給自足，但高雄總缺乏文化自主論述及內涵活動，直到最近十年，不為外界關注的都市有了改變：港灣空間的再利用與移轉，產生遊憩碼頭與駁二藝術特區等設施；親水空間與城市街道的整理，產生愛河兩岸步道與城市光廊的妝點；古蹟再利用與規畫，一連串整理出高雄歷史博物館、左營舊城、英國領事館、旗後砲台、旗後燈塔、中都磚窯廠等；強化藝文設施，如國立科學工藝博物館、高雄市立美術館、史蹟文物陳列館、海洋生物館等，投入經費並引進民間資源。

高雄縣也不遑多讓，鳳山縣城殘跡、曹公圳疏浚與復原、鳳山龍山寺、鳳儀書院、美濃竹子門發電廠、旗山舊米倉、鳳山老街的整理，讓高雄縣的歷史發展脈絡透過古物遺跡呈顯出時間厚度。

景觀有了變化，人與空間的活動也有了創意，於是，駁二特區敲出鋼鐵藝術節、貨櫃藝術節；世界級男高音在文化中心至德堂引吭高歌；大型人偶與布袋戲祭在愛河邊搭台遊藝；交響樂團開進藤枝森林遊樂園與自然共鳴；內門宋江陣創意大賽年年擺開擂台召喚四方陣將；高雄縣歌仔戲巡演創造了南部天王小生傳奇。……有一幕景觀令人印象深刻，那是2008年高雄市跨年晚會，西班牙拉夫拉斯劇團「世界之船」開進了港灣，偌大船體載著超大地球球體駛入人們的眼前，大船入港的意象再度鑴刻於這座港灣城市，只是，那已不再是70、80年代拆船業的巨大苦力形象與哈瑪星碼頭原住民青年投入遠洋漁業的離愁投射。塵事遠颺，許許多多轉變都寫進

城市的甦醒，也是人的覺醒。衛武營將成為大高雄國際藝文新地標。

歷史，散逸到空氣裡，如今，迎向世界，擁抱歡樂的新世紀氛圍正在改寫高雄。

大高雄變了。愛河景致重新成為高雄最浪漫的註腳，美濃旗山田園傳統成為都市人盼望回歸的心靈故鄉。西子灣夕照從英國領事館凝視有了更開闊角度。鳳山古蹟一路連結到八五大樓，通衢大道說明著鳳山府的歷史地位正因為連結移民口岸與後山而顯得重要。小吃、夜市、特產乘勢而起，單車遊、渡輪遊、離島遊也隨著征山征海之後成為青春正夯的新鮮事。

大高雄正在改變。高速鐵路帶來瞬間的抽離，抽離熟悉的北台灣，來到炎熱多情的南台，或者抽離南部的單純，投入壅塞繁忙的北台。

一座城市的甦醒，也是人的覺醒。撥開工業迷霧，綠地依舊生機，川流依舊自湧，大高雄等待被重新注視，一座國際級藝文地標是一次再次詮釋自我的機會。衛武營藝術文化中心脫穎而出，她的出現，勢必帶來更多驚奇。

┃ 觀點

我們為什麼
需要劇場？

◎ 林懷民

社會需要劇場，
因為民主在此潛移默化。
社會需要劇場，
因為對生活的想像在此培養。
劇場在文化上扮演的角色因此是重要的，
它是可以討論、引起爭議、學習溝通。
如果我們對劇場的定義只在於要賺錢，
這部分可能就消失了。

2008

年是台北兩廳院20歲生日，這20年來，我們走過上個世紀，看著高速公路從田裡撐起，家園有了不一樣風貌。20年後，在南部，高雄衛武營藝術文化中心即將動工，在台北城內，台北藝術中心也將啟建，突然間我們有了很多劇場。但是，經過20年，為什麼我們需要另一個劇場？金融風暴來襲，一場莫拉克颱風就可以把我們辛苦建立的家園旦夕毀滅，硬體是如此脆弱，我們的根基在哪裡？

表演藝術是難以複製的經驗產品

劇場建築昂貴，機器設備也貴，80億、100億，或甚至更多，都是一筆龐大費用。還要養一批人，更貴。台灣有許多場館，有錢蓋房子，卻沒錢花人事費，100億花下去有人覺得已經夠多了，但表演藝術並不是不斷演出、客滿就表示賺很多錢。表演藝術的特質是，從排練開始，到最後一場，都是人力密集。每一次搭台需要多少燈、多少人力，到了第1,500場還是一樣。表演藝術無法像唱片工業。花1,000萬元灌一次唱片，工廠複製再複製即可；她是人力密集的手工業，是難以複製的經驗產品。

有人認為，百老匯的歌舞音樂劇很受歡迎，但是百老匯的賠錢貨也很多，賺錢的部分也不是從演出而來的，大部分是從與演出相關的衍生商品和世界巡迴的收入而來。「劇場活動」的確是個賠錢貨，多數都不賺錢，但劇場的優點是，人與人面對面，交換議題，也交換感動，這種精神面的收穫是電視、網路無法取代的。使用或經營者有必要認清這個意義與價值，我們占用這個空間，呈現給觀眾，它是有責任，也有意義的；但當維持經費不足，這些花下去的錢都成了浪費。香港維多利亞港的渡船來來去去，船身是老的，每年定期上漆，30年前坐過的船，可能現在都還在行駛，如果有人說，劇院已經這麼昂貴了，還要花更多的錢來營運，因此一定要設定目標，不賺錢怎麼行。以致，就只有商業化一途了——是嗎？難道沒有其他更重要的東西嗎？我們到底要這個劇場做什麼？

沒有劇場的社會就沒有靈魂

閉著眼睛可以開幕，每天演《貓》也是營運，但頭腦清楚的時候，我們會知道，如果我們沒有劇場，我們要怎麼說祖先的故事，怎麼說給我們的後代聽。有些精神上的

20年來，我們的環境一步步被改變，我們為何需要一座新的劇場？思考此命題是必要的。

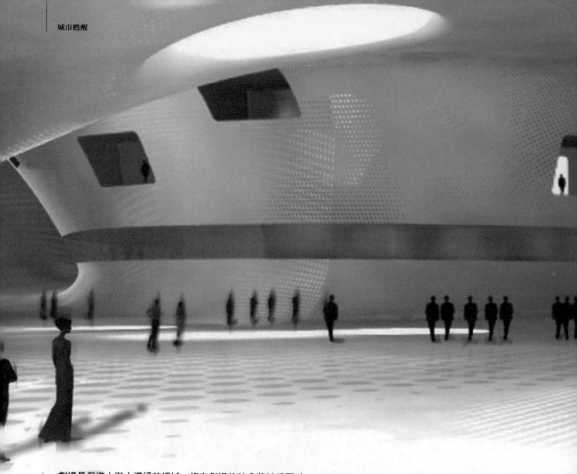

劇場是促進人與人溝通的場域，沒有劇場的社會將缺乏靈魂。

永恆價值，不是《貓》或者《歌劇魅影》能取代的。中國傳統戲曲的舞台是相當實際的，簡單是最大特色，所有的服裝以顏色分類，一條帶子現在是頭巾，下一刻變成腰帶，一桌二椅隨時可以移動，中國戲劇原不需太多劇場條件的。突然，我們有了更多劇場，但傳統戲曲仍然繼續流失。我們邀請許多外國團體來，卻守不住傳統。

舞台設計大師李名覺跟我對談時這樣說，他說，「如果這裡不需要劇場，你們應該思考，你們想要怎樣的生活。劇場是社會的一層內涵，就像教育一樣，如果我們上學只為了找得到更好的工作，對於所謂受過高等教育的人而言，歷史或者政治又有什麼重要呢？藝術是滋養社會內涵這個有機體的重要成分，劇場很昂貴，但醫療不也如此？如果沒了醫院，我們生病了該去哪呢？劇場不是個投資多少就獲益多少的產業，但如果因

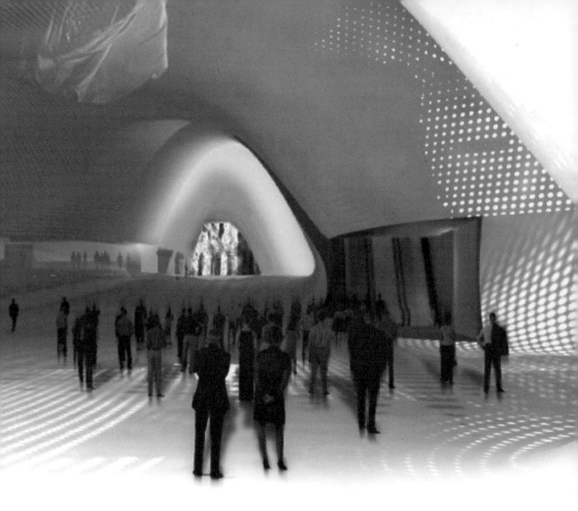

此而不投資，社會又會有什麼不同呢？舞台是個說故事的地方，我個人對劇場的闡釋是一個能讓人在舞台上『活出生活』的場所，以經濟角度來看，這是很難評估利益的一件事。沒有劇場的社會就缺乏靈魂，而沒有靈魂的社會，很容易產出像希特勒這樣的人格。當我們欣賞 *Romeo and Juliet*，我們同時在回憶自己的青春，並想起種種青澀時期的困境。另外，*Romeo and Juliet* 也反映了現況，一份被命運背叛的愛，不就是今天非洲、中歐，基督與穆斯林最佳寫照嗎？」

李名覺這番話說得極好。在歐美，國家在劇院營運上扮演不同角色，不同的做法得到不同的結果。台灣要做什麼，有什麼遠景呢？劇院在社會扮演什麼角色？你願意花多少錢，多少力氣支持國家做這件事？台灣要劇院做什麼？或者我們只是覺得，別人有漂亮的劇場，我們也要！如果我們一直只在撿

拾別人二、三十年前的東西，文化面沒有建立的話，我們的劇場難保不會成為國外劇團的商展。

劇場之所以民主，因為創作者來自社會，他的作品反映社會，跟觀眾做一種對談。觀眾以此投票，在各個角落討論，表面上我們談戲，實際上是在自我主張。*Romeo and Juliet* 搬到台灣，會不會變成藍綠對抗？有可能，完全符合，社會就是需要這樣的東西。社會需要劇場，因為民主在此潛移默化。社會需要劇場，因為對生活的想像在此培養。在傳統戲曲裡，一個人拿一根竹竿，我們就知道他在騎馬，想像力受到刺激，我們才能接受揣摩、暗示，才能在不同層面對事情做討論，建立自己的看法。如果沒有這種思維，我們就永遠在寒風中回答：是不是？好不好？對不對？只會彼此對立。劇場在文化上扮演的角色因此是重要的，它是可以討論、引起爭議、學習溝通。如果我們對劇場的定義只在於要賺錢，這部分可能就消失了。

建劇場時就要同時思考配套

兩廳院已經20年了，有多少人沒進去過，有人甚至不知那間長得像廟的就是劇院。劇院花的錢，是我們納稅人的錢。談到衛武營，現在高雄有多少新移民，多少混血的小孩呢？這些小孩十年後就開始投票，我們有沒有把他當作社會一份子？國家的表演中心有沒有想到他們呢？如果劇場沒有想到這些，會不會又成了強化彼此裂痕的工具？如果劇場不能直接服務所有少數弱勢團體，籌碼會變得更不平等。政府建一個劇場，是社會的事情，開門比較簡單，後面跟著而來的問題更複雜。在開始之前，有很多問題需要思考，建築破土之前，我們還有點時間來思考。希望經營團隊要就位，否則我們可能只是在製造一個粗糙且勢必出問題的東西。

劇場生息如人間，老舊的凋零，新的藝術也在同時誕生，它反映著最當下的社會脈動。在劇場裡，人與人面對面，人與表演面對面，人與重要議題面對面，那種散戲後的感動總能持續到天明。當年蓋兩廳院時，有人問要找誰來演呢？長官回答是，我們不是有很多藝工隊？顯然當年的政府沒搞清楚。因此，第一個問題是，表演團隊在哪裡，國家劇院能夠賣票回本的節目幾乎是沒有。第二個問題是，觀眾在哪裡？另外是社會功效，我們有什麼配套，讓劇院帶動社會各層面的參與。即使是台北，也須很努力地培植更多團體進大劇院，在高雄，我們還要面對台北的表演團隊。蓋房子並不太困難，但一邊蓋房子，一邊要思考並著手相關配套，我們不會樂見最後只能演《貓》，我們希望看見的是，更多的劇場帶來更多的創意、參與、交流，社會各階層更多對話，台灣社會更好的未來。

——本文摘自2007年3月24日「衛武營國際競圖評審講座與大師班系列」講座記錄

林懷民｜雲門舞集創辦人、編舞家

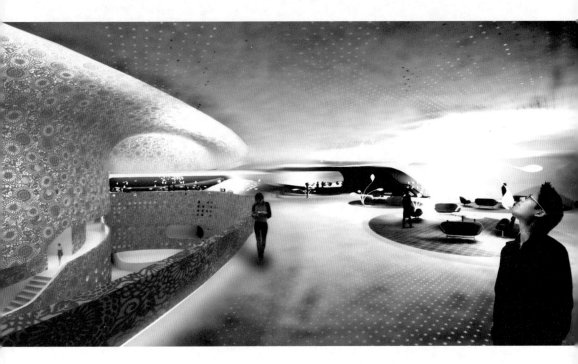

劇場帶來創意、交流與對話,讓社會有更多多元討論空間。

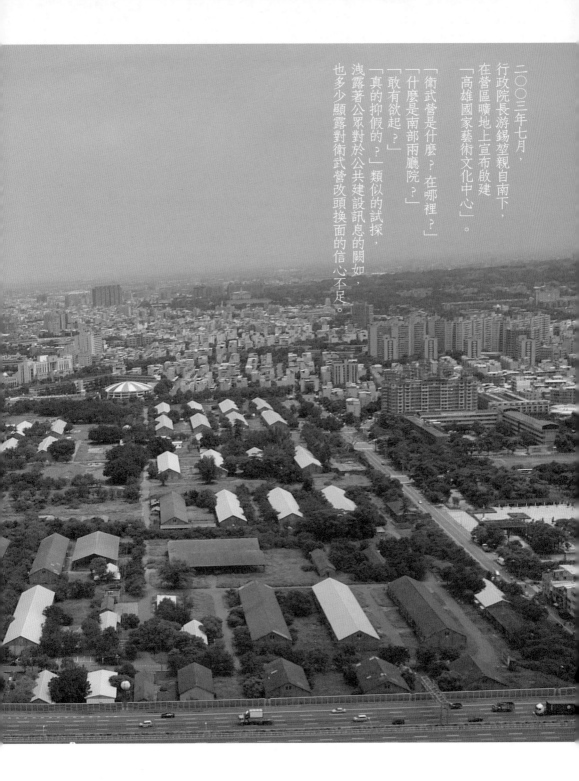

二〇〇三年七月，
行政院長游錫堃親自南下，
在營區曠地上宣布啟建
「高雄國家藝術文化中心」。

「衛武營是什麼？在哪裡？」
「什麼是南部兩廳院？」
「敢有欲起？」
「真的抑假的？」類似的試探，
洩露著公眾對於公共建設訊息的關如，
也多少顯露對衛武營改頭換面的信心不足。

衛武營曾是一片沙塵掩覆的軍區。如今走進衛武營藝術文化中心籌備處辦公區，或對外開放的公共區塊，眼見曠地平整，行道樹筆直成列，大概還可想像當年營房規矩排列景狀。營區生活的枯燥無聊，如今是風中往事了。清晨傍晚時分，這裡成了鄰近民眾運動休閒的最佳去處，辦公區前方跨過戶外舞台區，成列老榕垂垂老矣，樹身樹鬚樹影糾纏，疊疊相映成為一連串綠色涵洞，光影交錯，虛實相掩，陽光斜射時最是情調萬千。辦公區前排則有蘋婆、毛柿等常綠落葉喬木，高大挺拔，遮映了園區道路，形成最美的步道庇蔭。

2003年7月，行政院長游錫堃親自南下，在營區曠地上宣布「高雄國家藝術文化中心」將設於此——衛武營都會公園內。若干年後，民眾在此運動、散步漸多，對於政府將要興建南部兩廳院的舉措仍顯懷疑，「敢有欲起？」「真的抑假的？」類似的試探，洩露著公眾對於公共建設訊息的闕如，也多少顯露對衛武營改頭換面的可能信心不足。

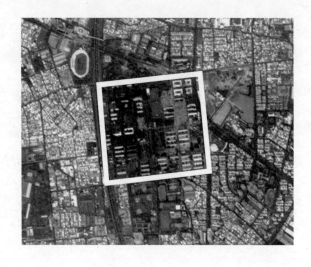

衛星空拍下的衛武營區，占地方正完整，鄰近多住宅及機關學校。

政治默契改寫了衛武營命運

　　「衛武營是什麼？在哪裡？」「什麼是南部兩廳院？」話說從頭不必天荒地老，衛武營的變身倒像一則傳奇。2002年，南部高高屏三縣市首長依據「挑戰2008：國家發展重點計畫」向中央提報爭取於南部三縣市合適地點設置國家級多功能劇場，以提升南台灣藝文水準，並平衡南北發展。提案很快獲得行政院同意，規畫工作交由高雄市府主導。當時的選址擇定高雄港15號碼頭（今光榮碼頭），占地約10公頃，希望比照澳洲雪梨歌劇院與港灣互映的地標設計，為高雄港灣打造一座國際級城市藝文地標。

　　但計畫有了變化。為了替高雄縣爭光，爭取國家重大建設，強化高雄縣能見度，同黨地方首長高雄縣長楊秋興、高雄市長謝長廷有了共同見解，同意高市讓出港灣劇院計畫，改由高雄縣向中央提出占地67公頃的衛武營區作為南部大劇院址的新案。高雄市文化局委外的規畫報告原已出爐，在某一場會議中即行打住；政治默契改寫了衛武營命運，高雄市大方讓賢，高雄縣也全力以赴。不多時，高雄縣即率團隊拜訪文建會，爭取協助規畫與籌建事宜，文建會也全力幫忙，主委陳郁秀帶著專家南下共同會勘。兩個月後，時機成熟，游院長親自站在衛武營區內，宣布籌建國際級表演廳，衛武營從一處區域型生態公園用地，變身為全國藝文設施新指標，一夕成名。「棄武從文」，衛武營從此有了不一樣的故事。

　　後來一路參與衛武營藝術文化中心規畫的藝文界大老許博允總說，設於港灣很好，「衛武營也不錯」。衛武營營區歷近半世紀的封閉與隔離，外界對其裡裡外外認知不多。歷史記載，這裡是馬卡道族人的獵場，以大高雄平原為居住區的馬卡道是南部平埔族群西拉雅族的支裔，高雄舊名「打狗」即馬卡道語音譯而來。這一帶今隸屬鳳山市境，由於鄰近高屏溪下游，清代起，鳳山、五甲一帶早有住民。日治時期，日本殖民政府大力建設高雄港市作為南進基地，衛武營一帶未被規畫為大高雄都市計畫範圍內，直至太平洋戰爭期間，由於戰備需要，才將衛武營整理為日軍陸軍步兵連隊隊址，負責步兵訓練及後勤補給。二戰結束後，這裡繼續作為軍事

用途,成立軍事訓練中心及補給單位,分屬陸軍總部與聯勤總部。區內也設有漢聲廣播電台等相關設施。

政府於1979年軍事會議上決定軍隊遷出衛武營,但實際上完全遷出是1990年代的事。在確立興建都會公園及藝術中心用地前後,園區大致荒廢了十年,荒煙蔓草,宛如廢城,魅影傳說,時有耳聞。尤其老樹密布,盤結成團,晴雨不定時,風雨召喚,「風吹起來特別陰沉」,駐守的保全人員繪聲繪影,平添無端想像。

藝術中心應成為醒目地標

現在的衛武營四周仍以老建築群居多,學校、軍事醫院之外,低價公寓住宅團團圍住。許博允是造夢的人,對於衛武營,懷抱無敵信心,「這裡將來絕對是大高雄最有潛力的增值區」。他熱切參與衛武營籌建工作,衛武營藝術文化中心命題確定後,他提出很多意見,其中一個關鍵主張,改變了藝術中心位置。起因是政府雖決定興建衛武營藝術文化中心,並公告全區作為公園用地,但為取得土地,國防部要求須以65億元至80億元經費換地,以至於經建會及高雄縣決定畫出一塊商業用地換地求售。但許博允認為不妥,因為,賣地籌款雖是必要手段,但將整個衛武營區最接近交通要衝與縣市交接精華地塊的「節點」劃為特商區,希望求得高價,卻讓藝術文化中心「深陷」園區內部,隱藏於櫛比鱗次的商購大樓後面,導致藝術中心作為地標的醒目性功能完全喪失,許博允簡直是拍案疾呼,期期以為不可。

許博允說,售地已進行中,第一標標售100億流標,二次開標打八折,80億喊售,又流標,「機會來了!」他暗自叫好。他緊急求見高雄縣長楊秋興,分析商業區與衛武營藝術文化中心基地位址的優劣,強烈主張商業區必須退於藝術中心之後,讓藝術文化中心占有最優位置,同時,不必先售地後啟建,應該先建藝術中心,待藝術中心完工啟建,「地價自然上揚」,財團購地意願與出價勢必水漲船高,政府坐收漁利。又主張地目歸零,交由建築師創意規畫,公園、藝術中心、商業區位址確立後,再行變更地目。

| 1970年代之前，衛武營區主要作為新兵訓練中心及軍方後勤補給單位。

　　這一番運籌帷幄，得到縣府高度認同。許博允拜會楊縣長後，隔天報端出現「國策顧問反對賤賣國土」偌大標題，商業區標售案立刻凍結。經建會會議上，國防部代表官員仍強烈主張進行第三次開標，經建會也回應，遷移與安置經費由政府先墊付，毋須再標售土地。許博允主張大獲全勝。衛武營藝術文化中心籌備處主任林朝號談起這段故事不免「稱許」許博允說，「他真是雞婆性」，但也幸而有此「好事之徒」，對藝術文化中心位址產生決定性影響，衛武營的故事才得以在最佳位置繼續說下去。同時，國土規畫縣市合併的變革，如今高雄縣市已成一家，衛武營鎮鎖大高雄都會中心點，她的光芒將輻射至全部的高雄、南台灣以及台灣。

蒼鬱老樹照拂著衛武營，粗壯屋桁說明著衛武營昔日英姿。

▍觀點

衛武營
迢迢路

◎ 林朝號／口述　紀慧玲／撰稿

衛武營與建計畫一路走來步步維艱，
包括籌建計畫書、國際競圖、籌備處的設立、
預算編列與執行、主體設施的規畫與設計及未來營運等，
在作業過程不斷出現干擾，
而每一項問題，都有待政府各單位協調、配合，
牽涉中央與地方、民間與官方意見的整合。

台灣幅員不大，南北狹長400餘公里，文化樣貌卻南轅北轍。南台灣向來被認為「文化邊陲」，甚至有「文化沙漠」之說，究其原因，北台灣政經核心的知識菁英慣常以「台北觀點」檢視南台灣，對「草根」文化的內涵缺乏理解，以「草莽」恭維之，實則語帶貶抑。事實上，草根文化有其堅牢、護守傳統美德，草根的樸實性格與都會善變性格不可同日而語，草根價值與都會潮流也不能相提並論。不過，作為南台灣最「現代化」城市指標的大高雄都會區，其現代藝文活動質量確實無法與台北相比，若推論原因，除了人口結構的基本因素外，政府文化施政長期重北輕南，藝文資源與精緻藝術集中於大台北地區，以致南台灣的文化建設多年來遠遠落後於大台北。

1979年高雄市升格為直轄市，1981年完成高雄市立中正文化中心的興建啟用，從一開始找不到欣賞人口，也找不到節目駐演，到90年代後，節目量爆增，觀眾也加倍成長，這些努力開拓了高雄地區藝文活動的質量。但1987年台北兩廳院一出現，高雄又遠遠被拋在後面，許多國際級藝文活動常因經費及場地條件所限，只到台北，放棄高雄，以致藝文資源衍生的能量差距拉大。而場地不足造成外來團體擠壓本地團體演出機會，更讓南部藝文團體經常發出不平之鳴。對照台北兩廳院對現代藝文活動的深刻影響，南部藝文界一直希望高雄地區增設國際級表演廳，這是衛武營藝術文化中心出現的遠因與背景。

2003年政府宣布5年5,000億「新十大建設」，其中，籌建「國際藝術及流行音樂中心」計畫正是南部興建國際級表演中心的一次契機。在規畫之初，綜觀全世界港灣城市，如澳洲雪梨、新加坡、香港及鹿特丹等，大型藝術中心均位於港邊，除了交通利便與結合觀光休閒效益之外，其建築也形成城市明顯地標，有利形塑城市圖像（icon），因此，高雄港灣區一直是眾所矚目最理想地點。但受到各種主客觀因素影響，最後選擇了位於高雄縣市交界處的衛武營區。衛武營區一大優點是土地完整、面積廣大，選擇之初認為原屬國防部新兵訓練營區之地，用地取得一定相對順利，但籌建後發現土地所有權仍是分歧凌亂的。而衛武營雖位居都會中心，但距港灣較遠，觀光動線距離拉得稍長，加上占地太廣，開發建設不易，讓衛武營藝術文化中心一開始就飽受諸多困擾，甚至承受將來淪為「蚊子館」的負面評斷。

衛武營土地取得遠比想像中複雜，土地變更過程也迭有周折。

土地變更過程的周折

衛武營的土地從相對單純，到後來變得十分複雜，是一開始料想不到的。這塊占地67公頃大面積國有地，土地分屬不同管理單位，甚至夾雜部分民間私有。土地的取得，因為涉及國防部所屬部隊與單位搬遷費用，因而衍生了標售土地回饋金的構想，一塊完整的公園預定地因此被迫分割為特商區、公園及藝術中心，這就使得土地變更過程產生周折，也讓藝術中心的基地位址一變再變。一開始，公園是唯一選項，後來加入藝術中心興建構想，再有10公頃特商區的設置，這些功能不同的選項必須被通盤考慮，但公園與藝術中心開發分屬不同建築師，彼此各有想法，整合並非一拍即合。理想上，公園與藝術中心應為一體，但加入特商區，如何彼此相融不衝突，難度更高。目前公園已先行開發，藝術中心正辦理主體工程發包，兩者景觀能否銜接，只能「步步為營」。更料想不到的是環評問題。環評一向是敏感話題，本來公園用地初步評估是毋須環評的，但相關部門認知不一，有的不願正面回應究竟應否做環評，有的意見也無法一致，文建會為求圓滿，只好雙管齊下，一方面將中心所在土地從公園用地經由都市計畫變更改為社教用地，一方面同步補做環評。為了這些用地的取得，讓衛武營籌建作業突增許多流程。

土地取得只是最基本要件，衛武營興建計畫一路走來步步維艱，包括籌建計畫書、國際競圖、籌備處的設立、預算編列與執行、主體設施的規畫與設計及未來營運等，在作業過程不斷出現干擾，而每一項問題，都有待政府各單位協調、配合，牽涉中央與地方、民間與官方意見的整合。為求行政作業完備，任一步驟都無法減省，但國內行政效率一向低落，如屬政策變更，每一次更耗時數月甚至一年半載，過程之困難是外界難以想像。

衛武營藝術文化中心一開始就定位為國家級，且規模超越台北兩廳院，因此辦理國際競圖。文建會首次執行國際競圖，經驗不足，作業過程常須接受專業行政單位（如公共工程委員會）的指導。對是否開辦國際標，國內業界也有不同看法，一開始就爭議不休，包括招標文件內容，如服務費率如何訂定？是按總經費比例或統包價？要不要與國內建築師聯合投標？各方意見紛歧。專業行政單位的意見、藝文界大老的堅持（甚至傲慢，認為先修改政府採購法再做），讓文建會左右為難。為突破僵局，多次會議是在主持人拍桌怒吼下作成結論。

國際競圖的多方挑戰

國際競圖展開招標作業，曾辦理招商說明會向全球廣發英雄帖。由於服務費高達台幣7億200萬元，與公園共構的基地位址甚具挑戰性，果然吸引了全球44位建築師及其團隊參與投標，相當令人振奮。收件截止當日，聽說有文件還在空中飛（飛機上），還有一件在當天下午5時30分後才送達，因為已過了截止收件時間，無法收件，自國外搭機親自送件的女孩急得哭了出來，表示她回去會失業，隔天一早她又來到籌備處辦公室，還是哭著央求，情狀令人感動，但籌備處還是愛莫能助。

文建會雖無辦理國際競圖先例，但盡求完美。衛武營的國際競圖評審名單是事先公布的，廣徵藝文界意見而來，最後邀請國內外7名評審組成國際級評審團隊。國際評審的曝光壓力不小，到了評審桌上，國內與國外、建築美學取向與劇場功能取向的爭辯，針鋒相對，國內與國外評審各持己見。印象很深的是，6家入選團隊公布後，文建會邀請入圍建築師親自來台會勘場址，當場有團隊一再關切台灣政府這次是玩真的還是假的？因為先前國內有開完國際標卻又廢標案

例在先，讓國外建築師對本案仍存質疑。事實證明本案如今仍依計畫執行，只是，從完成國際競圖到真正動工，竟又是一條漫漫長路。

國際評審的組成包括建築與劇場專業人士，成員背景不同，意見難以統合；連國內外建築團隊組成的共同投標團體，也因國情不同，在設計規畫意見上常有意見相左情形，這也是無法預料的。國際競圖規定國外建築師一定要找一家國內建築師合作共同投標，但大概像婚姻一樣，「勉強結合」的結果一定問題叢生。而依國內慣例，重大工程建設案還須採專案管理制（PCM），委託一家專案管理公司協助監工審核，這一來更是雪上加霜，PCM的意見與建築團隊意見常出現對立狀態，權責難分，這種各唱各調的多角化現象，為執行過程添加許多插曲。

另外，公園與藝術中心之規畫，因為分屬不同規畫設計建築團隊，執行單位又分屬地方與中央，執行進度與對話窗口不同，雖有景觀統整的想法，但實際規畫過程媒合不易。總之，整個規畫過程裡，參與意見的就有國內外建築團隊、PCM、籌備處所聘專家學者組成的執行小組、中央層級相關部會的審核程序，加上地方政府的配合作業，每一

衛武營包含都會公園、藝術中心及特商區，如何整合規畫是極大挑戰。

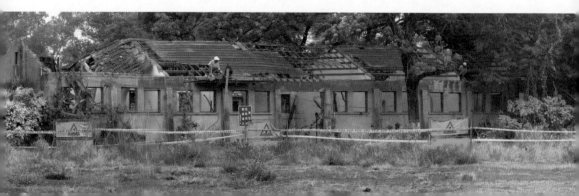

個階段、每一個過程、每一個單位都有不同看法，如此繁雜的程序，如何取得合情合理又合法的媒合，都是關關難過的任務，一再地考驗工作人員高度耐力與智慧。

籌備處是2007年9月1日正式成立，在此之前文建會採內部任務編組型態（2006年5月），成員都是兼任。隨著籌建計畫漸次展開，一開始辦理國際競圖業務就備感吃力，加上近百億元龐大經費的執行、工程規模，以及同步執行「南方表演藝術發展計畫」軟體配套，可想見的業務量實在太大，因此乃有爭取設置專責籌備處之議。但籌備處之成立，可說備極坎坷。計畫書提出後，是否可設籌備處由研考會審核，員額編制由行政院人事行政局審核，員額職等由銓敘部審核。等到行政院核定後還不算，最後還須考試院大會複審才定案。行政機關基於固守政府人員總額管制，不能說「百般刁難」，但最後結果是員額偏少，職等偏低，以致籌備處辦理上述軟硬體繁重工作，幾乎是以不均等的職等及人力勉力為之，如此難免嚴重影響運作，解決之道只得借用臨時約聘人力遞補之。這種前門把關嚴格，後門管理寬鬆的作法，也是行政界耐人尋味的奇招。

決策與預算執行的困境

籌備處作為「衛武營藝術文化中心新建計畫」的專責機構，最重要任務是執行政府決策與預算。衛武營籌建經費首次核定總額為83.6億元，2005年開始預算編列，隨後於2007年選出設計團隊展開設計後，即因國際原物料價格波動，鋼價狂飆，加上主體內容變更產生的新成本，在2008年中旬提案修正為124億元，後來因原物料價格又降，2009年再修正為99.65億元，過程如雲霄飛車，讓人七上八下。比照全世界大型劇院興建過程，經費增漲似是常事，如丹麥近年完工的皇家音樂廳，前後經費增加高達2.5倍，北京國家大劇院也爆增10餘億人民幣，澳洲雪梨歌劇院更是延長15年，經費爆增100億元。由此觀之，衛武營藝術文化中心的總興建經費與期程極有可能再次調整。

由於衛武營預算一開始編列於文建會特別預算內，為配合特別預算條例（民國94～98年），儘管硬體尚未啟動，從2005年起，即開始編列預算，到了2008年已編列了高達23億元的經費。工程既未啟動，這些預算根本無法動支，不僅須重新繳回國庫，籌備處工作人員更因「預算無法執行」年年遭受提

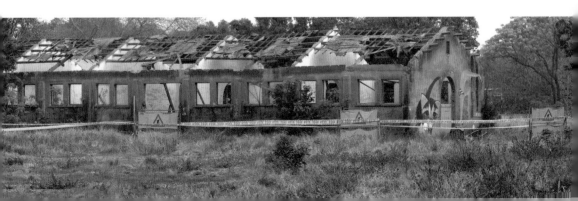

籌建工作牽涉政府各單位協調，以及中央、地方與民間意見整合，籌備處主任林朝號（左三）主持多場南方座談會。

案議處的壓力。按特別預算條例，衛武營預算應於2009年之前分五年編列並執行完畢，但這只是顧及了特別預算的有效期，卻忽略工程進度的實際需求。正當籌備處為了預算編列與執行頭痛不已時，政府又於2008年終止特別預算條例，原編列預算因工程無法配合，暫繳回15億元，一來可暫紓解工作人員壓力，再者，工程已於2009年順利發包施工，未來經費編列可望回歸年度預算。

衛武營從宣布啟建到今天，一路驚濤駭浪，文建會換了7位主委，主體內容也變了3版。最原始的主體內容依據委託規畫顧問服務建議書之結論，包括一座大劇院、一座中劇院、一座實驗劇場及一座音樂廳，參與國際競圖的設計團隊也依據此需求草擬設計圖稿。唯國際競圖甫一結束，藝文界不同聲音浮現，適逢文建會主委調動，內容有了第一次變更，成為大劇院、實驗劇場、音樂廳及演奏廳。正當設計團隊依此著手進行到草圖設計時，主委又換，藝文界主張恢復中劇院的反彈力量再行介入，又重新召開數次會議，最後更改定案為大劇院、中劇院、音樂廳、演奏廳。如此政策徘徊，讓設計團隊及執行人員浪費極大心力。

決策者更動頻繁，藝文界各有主張

　　主體內容一變再變的過程讓人十分無奈。決策者更動過於頻繁，藝文界各有主張，是造成爭議的主因。但主體內容牽涉的不僅是決策者的個人意志或藝文界的集體「綁架」，更有遠因及時空環境因素。從一開始的規畫建議書，就擬定了一個方向，即多功能複合式表演中心；相較近年來歐美劇場多朝向單一功能設計，音樂廳、戲劇院分開興建，亞洲劇場的潮流卻仍是「包山包海」式的複合概念，在一座龐然大物裡，塞進數個廳堂。衛武營既選擇了這個方向，如何歸納藝文界不同主張自是困難重重，連帶地，席位多寡也爭議不休。

　　南台灣「久旱望雲霓」，對衛武營期待甚深，也期望它是一座多功能表演中心，卻忽略了籌建經費的龐大負擔及未來營運的難度。加之，在衛武營籌建計畫確定後，高雄縣提出了大東藝術中心興建計畫，且已於2008年動工，大東藝術中心與衛武營相距僅2公里，同在鳳山市境內，2010年縣市合併後，同屬高雄市。屏東縣也不落人後，也提出增建演藝廳計畫，規模也在10億元以上，並已完成競圖。換言之，高高屏在未來4年內，將同時增加3處、6個表演廳的專業級表演場所，其中尚未包含流行音樂中心。雖說

3處表演廳堂分別定位於國際級及區域性，但衡諸南台灣的藝文市場及表演容量，如何讓這3處新式表演中心發揮最大效益，唯有仰賴「高人」高效率的營運。

　　在上述這些主客觀因素相互滲透下，衛武營的主體內容產生辯論空間，並形成爭議。爭議最後落幕了，兩廳兩院取得了最大公約數與妥協，但此一變動過程已嚴重影響設計進度，不必要的人力、經費浪費也成為工作人員的隨身包袱，每逢責任追究之際，更是啞巴吃黃連，不知如何辯解。

　　作業程序、經費變動加上主體內容變更，致使衛武營籌建計畫書幾度修訂。從一開始，行政院核定籌建期程為2004年至2008年，但僅競圖作業，實際完成招標、議約，已到了2007年，因此，籌備處於2007年第1次向行政院提出修訂籌建計畫書，期程延至2012年完工啟用。到了2008年，因為興建經費的調升及主體內容變更，再次提出第2次修訂，期程延至2013完工啟用。在施工前，籌建計畫書已兩次修訂，每次修訂都須半年以上的行政程序，籌備工作就在這些無可奈何的延宕中像鴨子划水一樣，盡可能努力地保持前進速度，走一步算一步。2003年迄今6年，歷經重重艱難，披荊斬棘，衛武營藝術文化中心的第一期主體結構工程於2009年底執行發包，可望於2010年初正式動工。

南台灣表演藝術新哨站

從2005年起，籌備處除推動藝術中心籌建工程外，並陸續進行舊營舍改建為表演空間、基地建物拆除、基地圍籬、地質鑽探等工程。最重要的，除了硬體工程外，為兼顧軟硬體，「南方表演藝術發展計畫」3年來（2007～2009年）扶植了南部八縣市數百個團隊，衛武營園區內辦理了數百場次藝文推廣活動，在衛武營藝術文化中心正式落成啟用前，衛武營園區已成為高雄地區最受矚目的新興表演活動據點，衛武營的藝術氣息漫向四界，就像捷運站牌一樣，「衛武營站」成了南台灣表演藝術新哨站，吸引了人氣，聚攏了未來發展能量。

總之，土地問題、經費問題、行政程序問題、專業意見對立問題……一路走來，衛武營面對的議題層出不窮，但終究「關關難過關關要過」，籌備工作不能停頓，相關工作人員均以如履薄冰的審慎心情與態度，默默承受壓力，埋首苦幹。即使常常要接受研考、監察、審計單位，甚至法院等單位的質詢，提出繁瑣報告資料，耗費心力，甚至影響工作情緒，但每一項工作最終仍依職責全力以赴，籌備處同仁的努力與付出值得肯定。

6年了，再過4年，如魟魚般優雅游動的衛武營藝術文化中心希望可與國人見面。從一片荒榛到平地矗起，衛武營寫下了南台灣一頁傳奇。她從來不是孤寂的，在全台灣，乃至全世界的注視目光下，她將翩然現身，以21世紀台灣藝文超星之姿，改寫自身的命運。10年磨一劍，雖然有點漫長，或許還會更長，但值得等待。

最後，面對未來4年國內將增建數座重大表演場所，有些正規畫設計，有些正發包施工，預估籌建經費將於2010年後達到最高峰，國家預算來源宜及早準備。而完工啟用後的營運，更是一大挑戰，針對人才培育、觀賞人口提升、市場拓展、經營管理維護費用等，都需長期規畫，其中，每一座表演場所每天即使不演出，也要數10萬元的開銷，是相當大的負擔。而各場地之間的經營策略，包括經營模式是行政法人或OT委外，甚至政府自營，都是極為重要的課題。另外，節目安排製作及場地駐團，必須有萬全規畫。同時，各場所完成時間相近，彼此之間若有良性的聯盟合作，可避免惡性競爭，共同為台灣的整體表演藝術事業攜手，開創國內外市場，完成21世紀台灣表演藝術嶄新的一頁。

林朝號｜衛武營藝術文化中心籌備處主任

除了硬體工程，籌備處也辦理「南方表演藝術發展計畫」，推動藝文展演及藝術欣賞風氣。

十年磨一劍，衛武營藝術文化中心新建計畫雖然備極艱辛，但終將成為21世紀台灣藝文超新星。

解放軍事符號
的綠色傳奇

◎ 李友煌

衛武營區的興起，
充分印證了滄海桑田的時空力量，
是如何把一處原本沼澤榛莽之所變為禾苗波連的稻田農地，
再化作兵馬倥傯的揚塵土場。

這處高雄川（今之愛河）支流旁的肥美水田，曩昔西拉雅馬卡道族人追獵水鹿的野地，清朝起即有兵員駐防其側，顯示其早已具備戰略要地的軍事性格。可以說衛武營是興起於一個窮兵黷武、風雲變幻的年代——日本人占領台灣的後期，為了往南方侵略，把高雄當作一個重要的南進軍事基地，時當1930至1940年代，日軍先是成立高雄要塞區，後以位於鳳山和五塊厝之間的一大片土地為「鳳山倉庫」，用做軍事物資及戰鬥武器的儲備場所。鳳山倉庫即今之衛武營區，衛武營從此走入軍事歷史，並延續到戰後。

國民政府渡台後，看中鳳山倉庫，把這裡當作新兵訓練用的「五塊厝營區」，後命名為「衛武營區」。就這樣，戰後五十餘年來，衛武營就成為無數台灣青年或高唱從軍樂、或數饅頭等退伍的集散地，一直脫離不了陽剛的兵營氣息；並進一步與附近的陸軍官校、陸軍步校等軍事單位連成一氣，遙與左營的海軍基地呼應，衍生無數眷村社群，形構南台灣最龐大的軍事文化圈。

自軍營到市民公園

隨著時空環境的變化，又有誰能想到，有朝一日，這處軍營會有拆掉圍牆回歸民用，重新向人民開放的時候。而眼看著就快要被都市水泥叢林包圍，有被水泥覆蓋掩埋危險的最後一塊大規模空地；又有誰能料到，它有機會翻身，「解甲歸田」回復過往的自然野性，成為市中心絕無僅有的一處都會生態公園。

在文建會委託的一份研究計畫「高雄衛武營區歷史建築清查暨基礎研究計畫」中，有這樣一段簡潔的文字，把衛武營過去一段時期驚心動魄的「演變」說得波瀾不興：「1979年4月24日第22次軍事會議裁示認定衛武營不再適合軍事用途，擬予遷建，自此之後營區內各單位乃先後整併或撤離。1989年至1990年先後有設為大學、公園之提案。1992年行政首長會報中作出規畫為新社區的結論。1992年3月7日舉行「衛武營設立大學或公園」聽證會，3月15日高雄縣市熱心公益的民間團體和人士組成「衛武營都會公園促進會」遊說爭取籌設公園。1993年5月26日立法院集賢樓舉行協調會，6月3日行政院秘書長協調結論為高雄衛武營區土地改設都會公園使用，歷經數年的轉型爭議，自此確立發展方向。」

事實上，這是一場艱辛的硬仗。若非一群懷抱夢想的「綠人」動心起念、奮戰不輟、堅持到底，事情很可能完全改觀，朝向與自然生態開闊環境相反的密密麻麻的水泥叢林前進，不是成為新社區、眷村國宅、住商用地，就是蓋了市政中心、世貿中心或大

昔日的兵馬倥傯，如今走入歷史煙塵裡，衛武營「文武換身」，完成階段性任務。

學院校——畢竟這塊位居縣市交界的精華地段太難得、也太誘人了。它能逃脫台灣功利主義至上的經濟「魔掌」，得來一點也不容易。

「40年來台灣只有建設！建設！但建設卻沒有重視生態環境的評估和人民的需要，也沒有產生一個有遠見性和令人尊敬的政治家，而40年來的專制統治卻培養出無數不懂得珍惜美的人間至性，又不敢出聲的人民，這是可悲的現象。如今國防部同意將衛武營歸還民用，隨著民主政治的發展，國防作戰觀念的改變，台灣地區許多長年被軍方徵用，卻沒有利用的土地將陸續釋放出來，對釋放出來的平原地區用地，在土地利用規畫上，全部變為花園或公園是美化、綠化台灣，重建美好台灣的第一步，而這個第一步希望將在高雄的衛武營實現。」這是醫師詩人曾貴海當年剛開始爭取衛武營綠化時，面對大學城、世貿中心等功利主義用地主張而寫的一篇呼籲文章，今天看來仍然鏗鏘有力，但也不難從中看出當時環境的艱難。

當年，由醫師詩人曾貴海號召醫界、文化藝術界人士組成的「衛武營都會公園促進會」（1992年3月成立）扮演重要的綠地推手角色，他們四處奔走遊說，出錢出力，不放棄任何機會，與軍方、官方斡旋，形成壓力團體，說服民代支持，教育民眾，喚醒民眾的綠色意識與生態觀念。由衛武營出發，從而柴山、高屏溪、愛河，風起雲湧，捲起一股波瀾壯闊、歷久不衰的南方綠色運動，人稱「南方綠色革命」，不僅衛武營如願爭取為都會公園，柴山亦得以擺脫濫墾濫伐的命運，設立自然公園。而後愛河的文化溯源、景觀改造，高屏溪的離牧活化之努力，都可視為這一波綠色革命的影響成果。

衛武營定調為都會公園後，還是有許多困難等待克服。因為營區內軍事設施的遷移與公園的規畫開闊在在需要龐大的經費，在預算沒有著落的情況下，一場綠色美夢遲遲未能成真。後來，經過中央及地方政府多次協商，決議進行營區的都市計畫變更。2001年6月12日，行政院經建會確定由衛武營區

67公頃的土地面積中劃設10公頃作為商業區用地，並予以標售，以所得的87％作為營區遷建費用，剩下的13％作為公園興建經費。接著，內政部都市計畫委員會審查核定衛武營都市計畫變更案，2003年1月9日由高雄縣政府正式公告為公園用地，到了這個階段，衛武營都會公園案才算真正「塵埃落定」。

但萬事俱備，猶欠東風。這股「東風」，不僅是吹綠衛武營所需的動力，也是讓綠色之夢想起飛的翅膀。

自然與藝術、地方與國際的接點

2003年12月，行政院提出5年5,000億的「新十大建設」計畫，其中由文建會主導的「國際藝術暨流行音樂中心計畫」，內含「衛武營藝術文化中心」、「大台北新劇院」、「古根漢美術館」三大藝文建設及北中南三地的流行音樂中心，預計投入225億元經費，築構台灣由南到北的藝文廊道；而其中的衛武營藝術文化中心將擔負南台灣藝文發展重任，地位有如南部的兩廳院，其興建地點就落在衛武營都會公園預定地內。這是「高雄國家藝術文化中心」構想浮出檯面的開始，也是綠色之夢涵攝藝術文化氣息的起點。

事實上，座落於縣市交界、人口稠密處的衛武營都會公園，不太可能進行嚴格的出入管制，從而達到恢復自然「生態系統」完全荒野景觀的目的。因此，「衛武營都會公園促進會」人士一開始就有把它定位為美國紐約「中央公園」的意向，希望它是一個可以涵蓋藝術文化、輕度藝文休閒活動的多功能都會公園（例如在公園裡舉辦草地音樂會、露天劇場等），故而此一規模龐大的藝文硬體建築的引進，並未引起生態人士的反對，地方上也是抱持樂觀其成的歡迎態

以衛武營驅動的南方綠色革命，改寫了大高雄城市景觀，夢想即將結果，蔚為大樹。

度，期盼能達到為公園加分，並提升地方藝術文化發展的雙重目標。

掌管全國藝文建設業務的文建會認為，台北中正文化中心設立近20年以來，台灣還沒有更專業的表演藝術設施興建計畫出現，而南台灣的發展，特別是標榜「海洋首都」的大高雄都會區的蓬勃情況，已到了需求一處國家級、甚至國際級的演藝場所的程度，因此衛武營藝文中心的規畫不能只以地方級的水準為滿足，而必須放眼全國與未來，必須以超越中正文化中心的規模，以及克服中正文化中心現有硬體對舞台表演造成的限制為考量來進行規畫設計，才能符合未來表演藝術型態的需求。

因此，文建會於2004年提出「高雄國家藝術文化中心」計畫，將其定位為超越台北現有兩廳院規模的「南部兩廳院」來擘畫營造，希望一舉提升南台灣表演藝術場地的設施水準，且與台北兩廳院、甚至國際知名表演殿堂接軌，形構台灣完善的現代化的藝文展演網絡。這樣，一來任何國際級的表演團體來台將不再有擔心在南台灣遍尋不著合適的表演場地的情況發生；二來大高雄當地的表演藝術團體有了國際級水準軟硬體設施的支持與涵養下，也將提升其藝術競爭力，從而增加其進軍國際舞台的實力與機會；此外，有了這樣一座資源豐富、活力充沛的藝文機構，亦可望帶動南台灣藝文產業的整體發展，從而促進區域繁榮。

20年了，從一個綠色革命的動心起念至今，衛武營藝術文化中心已在國人心中成長茁壯為一棵頂天立地的大樹，上頭結滿七彩繽紛的夢想果實。土地還沒整平，鋼樁猶未釘下，但太多人已等不及要品嚐那許許多多虛擬的美好，特別在金融海嘯、景氣低迷、失業率攀升的困阨年代，人們似乎更有理由渴求精神層面的超脫，帶領大家走出物質窘迫的迷障。大旱望霓霓，衛武營藝術文化中心不正是這樣一棟以生命美學築造的建物，它對我們的意義，可能巨大到連我們自己都不真正了解。

李友煌｜藝文工作者

衛武營影像速讀
舊時光‧圖影

- 18世紀以前，衛武營仍是沼地，為西拉雅族馬卡道人居住及獵逐之地。
- 1930年代日治後期，高雄成為南進基地的重工業要塞，高雄港地位提升。二戰期間衛武營成為後防戰備儲存倉庫區，稱為鳳山倉庫。
- 國民政府遷台，衛武營成為新兵訓練中心，命名為衛武營區。
- 1979年4月24日，第22次軍事會議裁示衛武營區遷建計畫。
- 2003年1月9日，高雄縣政府公告衛武營區變更為公園用地，衛武營都會公園確立。
- 2003年11月26日，行政院宣布衛武營藝術文化中心納入五年5,000億「新十大建設」計畫項下「國際藝術與流行音樂中心」興建計畫。

1943年高雄地形圖

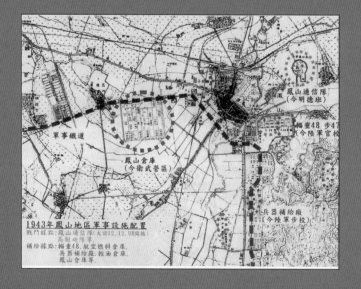

衛武營區設施使用內容

A 衛武營新兵訓練中心、 漢聲廣播電台、
　干城副食供應站
　生活必需品與伙食販賣區
B 聯勤一般裝備補給庫
　輕兵器、火砲、戰材及光學器材
C 後勤司令部602配製廠
D 高鳳點（三分庫）
　新訓士兵被服、陣營具、個人必需品

衛武營區空間分布圖

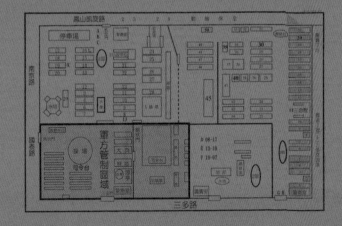

衛武營營舍型態

* 合院型：多作為營房或庫房使用
* 排梳型：以西側之補給庫房為主
* 獨立型：為特定機能之行政、休閒使用，如忠
 誠堂、忠孝廳、理髮部、洗衣房（馬部）

* 庫房建築
* 兵舍建築
* 特殊建築：
 方形獨棟（忠誠堂）
 十字型（十字樓）
 工字型（庫長室、師長室）
 地下型（地下掩體）
 立面垂版（忠誠堂、忠孝廳）

266庫房

庫房建築

281兵舍

兵舍建築

衛武營區內樹種

高縣府農業局接受文建會委託,再請高師大負責執行。
依據文化資產保護法、高雄縣特定紀念樹木管理自治
條例、高雄市珍貴樹木保護自治條例調查結果,共調查
樹胸圍40公分以上樹木1,141棵、31數種。全區又以芒
果樹617棵、榕樹144棵、樟樹115棵、大葉桃花心木
87棵,共963棵,最為大宗。
其中符合高雄縣胸圍大於3公尺或樹齡50年以上珍貴
樹木條件定義者,有153棵、11樹種,以榕樹104棵最
多、樟樹16棵居次。至於珍貴老樹的分布,以營區面
臨三多路的中段區域最多,營區臨南京路、輜汽路的
角落區域居次。

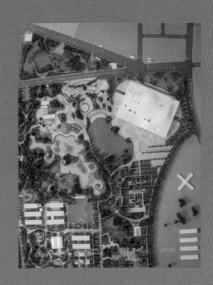

衛武營都會公園規劃模型圖,右上方白
色建築維藝術中心位址。
(高雄縣政府提供)

圖上競桌

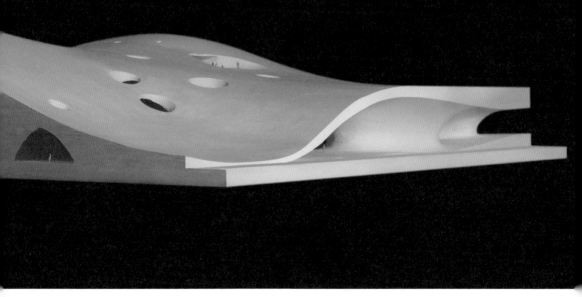

大抵來說，
評審均充分考慮每件作品的劇場功能、
經營管理整合性、建築設計美學、
文化意義及施工技術、造價等問題，
勝出的作品將會是一件符合台灣需要，
並讓高雄市民愛上它的文化地標。

3 月22日，時序剛是春分，高雄已無料峭寒意。室外一片豔陽，陡升的熱氣將衛武營藝術文化中心籌備處辦公區團團圍住。無瑕的藍天寧靜平和，腳下人間卻沸沸騰騰。衛武營藝術文化中心國際競圖決審會議進行到第三天，評審團關門會議上，七位評審對於五位入圍參賽者的作品高下評斷爭論不休。

「這是我心目中的第一名，它是個天才作品。」

「它的劇場功能很差，你為何都不提？」

「我不能忍受這個作品，它如何能演奏莫札特呢？」

「你怎知道不能，你懂音樂多少？」……

評審桌上的交鋒

質疑、火爆、膠著、困乏，如同熱氣一般，也團團圍住評審。前一天進行五家入圍團隊簡報，每隊70分鐘，包括35分鐘團隊簡報、10分鐘評審提問、25分鐘團隊回答，近六個小時下來，與賽者與評審團已然深感疲累。但評審團身負重任，隔日上午還有攸關競圖結果的關門會議，22日上午9時30分開會，原訂兩個小時結束，由高雄縣市首長陳菊、楊秋興聯名邀

衛武營競圖過程激烈但嚴謹，國內外評審組成的國際評審團，歷兩回合激辯，自41件作品裡選出優勝團隊。

請午宴，下午2時30分召開決審結果記者會。但，會議膠著，評審們意見針鋒相對，原訂中午結束的會議，討論了近4個小時還未有結論。你來我往，言語、意見交鋒，評審們理性、客觀口吻有時難免擦槍走火，主審漢寶德總要適時裁奪示意，緩和桌上氣氛。中飯來不及吃，眼看記者會時間一延再延，籌備處主任林朝號焦急心情全寫在臉上，一次怒火中升，憤而拍桌，氣氛更是急凍，當場正在記錄的影像工作團隊被下令停止拍攝，畫面一時盡墨，吞噬了全部的光。

評審許博允回憶這段情景，猶記憶深刻，「精疲力竭」──他說。趕在簽署決選結果前，每位評審必須寫下每件作品評語，但眾人人仰馬翻，力氣用盡，他自己就根本沒力氣再書寫。好不容易達成結論，下午3時30分召開記者會，但評審主席漢寶德及另兩位國內評審建築師陳邁、郭肇立，都因約定要務無法延宕，已先一步離去，記者會上國內評審代表只剩許博允獨撐大局，以及三位遠自海外來的國外評審。

「這是一次國內公共建築、文化設施招標及評選，最透明、公正、公平、嚴謹的模範。不能說完美，但已經是最好的了。」過了兩年多，儘管衛武營主體設計內容後來又有變更的爭議，許博允還是為這次國際競圖打了最高分，甚至，連帶整個籌建計畫案、軟硬體工程同步進行的配套措施、一連串諮詢會議、藝文界座談、公共論壇的舉辦……都贏得許博允高

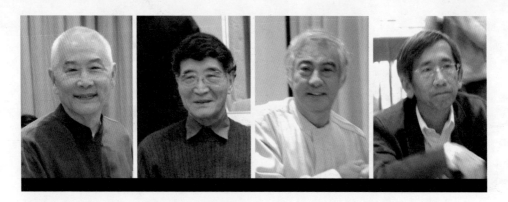

擔任評審重任的國內外七位評審委員，左起依序為：陳邁、漢寶德、許博允、郭肇立、李名覺、爾黛兒‧珊朵絲Adele Naude Santos、菲利浦‧屋斯本Philip Ursprung。

度肯定，「政府這次的態度是認真努力的，等了20年才有第二個兩廳院，這次的很多作法都值得肯定。」

　　然而，這件近年來最大規模的文化設施興建案，過程還是十足的驚濤駭浪。打從委託規畫案兩度流標，就注定其過程曲折與高難度。

模範背後的驚滔駭浪

　　總經費逾千萬的委託規畫案是政府公共工程規定的作業程序，凡公共建築或土地開發達一定規模，均須先行委外進行規畫，衛武營藝術文化中心自無法例外。兩度流標後，文建會修改契約草案內容，最後，才由日商野村總合研究所取得規畫權。但，野村的期末報告一度被打回票，審議委員對其規畫內容意見甚多，甚至不留顏面出手摔報告書，後來通融規畫單位修改增補將近半年，才予結案。對這次「不愉快過程」，審議委員林克華不客氣指出，政府對於公共工程要求事先委外規畫的作法，只是浪費經費，得不到實質專業規畫意見；主因是，如衛武營藝術文化中心這種開發案，牽涉劇場技術、劇院營運管理、工程管理、建築設計、施工技術、表演藝術生態、環境生態，以及都市計畫、土地開發、財務分析等各方面專業，「哪有一個規畫單位具備如此包羅萬象能力？」結果是，規畫單位只能做到蒐集意見，卻無法判讀資料意義，並提出決策觀點，一些專業規格

也寫得籠統，導致後來建築設計團隊進行細部設計一再修改，「後遺症」層出不窮。

林克華認為，委外規畫不應交由一個機構或單位全部負責，應針對不同專業領域尋求一家以上專業顧問團體進行規畫，或者乾脆政府自行辦理規畫，因為同樣是尋訪民間意見，加以整合、研讀、判斷，公辦部門最清楚興建目的與相關政策依歸，「只要公開公正，廣泛採納民間意見，就可得出更適用的規畫報告。」

委託規畫報告有驚無險過關，隨之而來的國際競圖同樣不簡單，光是爭取國外建築師投標資格、提高設計費率（報酬），國內公共工程單位、業界就有不同意見。為保護國內建築師生存市場，開放國際競圖一直是業界動輒反彈的爭辯焦點，若非行政院經建會一開始即支持國際競圖，這番辯論可能耗時更久。又為了提高設計費率至建築經費11%以上的國際市場水準，討論會議上也是多所計較，最後達成10.8%共識。以衛武營硬體建築核定經費65億台幣計算，贏得首獎的設計團隊將有7億200萬台幣報酬，這個創下台灣公共工程設計費用有史以來最高紀錄的高額獎金，果然吸引了全球目光，除了後來入圍的2004年建築界諾貝爾獎「普立茲克獎」得主英國建築師札哈‧哈蒂（Zaha Hadid）之外，還有以機場、北京國家大劇院馳名的法國建築師保羅‧安德魯（Paul Andreu）。

2個月又10天的收件期於2006年12月6日截止，總計收件44件，扣除3件資格不符後，41位建築師的設計構想進入評比，最後選出6家入圍，分別

決審結果公布，獲得勝選的荷蘭麥肯諾建築團隊與評審、主辦單位、高雄縣市首長合影。

是竹山聖建築師 Kiyoshi Sey Takeyama（Kiyoshi Sey Takeyama + Amorphe 竹山聖建築師事務所，日本）、姚仁喜建築師（大元聯合建築師事務所，台灣）、札哈‧哈蒂建築師 Zaha Hadid Architects（札哈‧哈蒂建築師事務所，英國）、法蘭馨‧侯班建築師 Francine Houben（Mecanoo Architecten B.V. 麥肯諾建築師事務所，荷蘭）、尤‧韋伯建築師 Jurg Weber（Weber Hofer Partner AG Architekten ETH SIA 韋伯‧侯弗建築師事務所，瑞士）、萩原剛建築師 Takeshi Hagiwara（Takenaka Corporation 株式會社竹中工務店，日本）。承擔評審重責的評審團原邀請國內外10位建築與劇場專家，包括日本知名建築家伊東豐雄，但後來如期來台並全程參與的評審只有7人，分別是美國華裔舞台設計家李名覺、美國麻省理工學院院長Adele Naude Santos、瑞士蘇黎士大學教授 Philip Ursprung、國內建築師陳邁、郭肇立、漢寶德，及資深表演藝術策展人許博允。

　　國際競圖如期展開，並獲得高度評價，要感謝國內建築及劇場專業人士劉育東、林克華等人協助撰寫招標文件中的規畫設計背景說明、空間需求與設計準則，提供參賽者清楚明晰的線索與規則可循。國際競圖作業同樣委外辦理，由鄭明裕建築師事務所承辦。初審名單公布後，進入第2階段

決審，入圍國外團隊有3個多月時間完成模型製作、設計草圖等簡報文件，同時須提出國內合作建築團隊名單並進行資料審查。也就在決審審查資格標階段，原入圍的日本竹中工務店因台灣的建築師事務所遺漏一項文件而喪失資格，台日雙方建築師對此結果自是痛苦萬分，萩原剛本人後來仍繼續留台，至決審公布記者會結束後才離去，他的作品模型後來仍多次與其他5位入圍者共同展示，並典藏於衛武營展覽館。

評分辦法的爭議

　　而3月22日最關鍵的評審閉門會議，7位評審到底在爭論什麼？原來，關鍵在於評分辦法。依招標文件公告，評選採序位法，排序加總計分最低者獲優先議價權，也就是第一名，但須有過半數評審同意。獲第一名的荷蘭麥肯諾建築師事務所序位積分最少，但實際卻只有兩名評審選她為第一順位，其他4件也未有獲半數以上選為第一順位者；序位排比結果出爐後，評審團當場有人抗議，會議為此陷入膠著。先前討論5件作品優劣已是口舌費盡，至此，先前的意見主張又浮出檯面，每位評審反覆爭取，許博允形容當時的氣氛是「差點翻臉」。也有委員主張放棄序位法，改採分數總和直接加總，這樣的結果又跟序位排名不同，爭論難產生共識。最後，執行公務的衛武營藝術文化中心籌備處主任林朝號堅持依法行事，招標公告既寫明採序位法評選，就該接受序位排名結果。最後協調結果是，評審額外簽署同意書，完成必要程序。這樣的結果，最後顯示是國內評審與國外評審壁壘分明，國內4位評審皆同意麥肯諾為第一順位，國外評審不約而同選了相同的另一件作品為第一順位。

　　許博允說，評審過程的討論是激烈的，但每位評審都對自己的主張負責，提出說服力很強的觀點與專業分析。大抵來說，評審均充分考慮每件作品的劇場功能、經營管理整合性、建築設計美學、文化意義及施工技術、造價等問題，最後，麥肯諾勝出的原因在於她是各方面缺失最少，爭議最小的，而許博允也相信，即使麥肯諾的作品並未在第一次投票獲得過半數評審選為第一，但她是獲得最多一、二順位的交集，「這絕對是一件領先潮流的國際級作品，在建築外型與劇場功能的拉鋸、平衡思維裡，國內評審特別看重『功能性』。因此，麥肯諾的作品會是一件符合台灣需要，並讓高雄市民愛上它的文化地標，我們誠摯恭喜麥肯諾，也希望麥肯諾盡心盡力完成細部設計，完成這次美好的國際合作經驗。」

麥肯諾建築團隊設計的衛武營藝術文化中心，外形宛如一尾游動的魟魚。

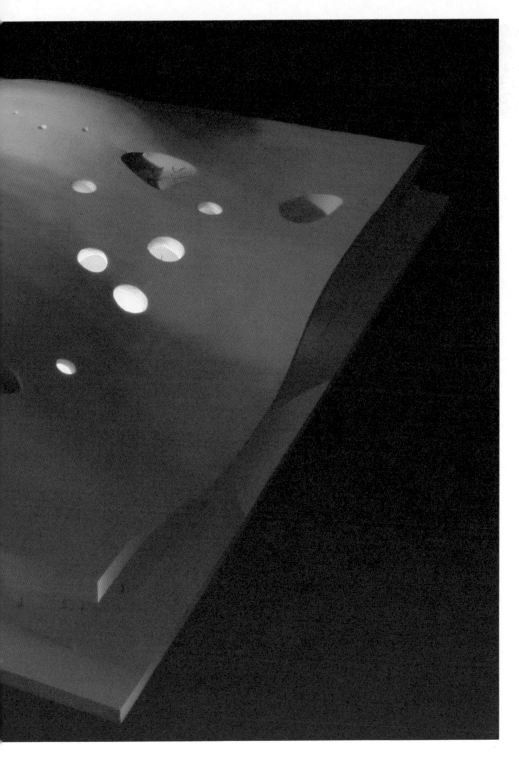

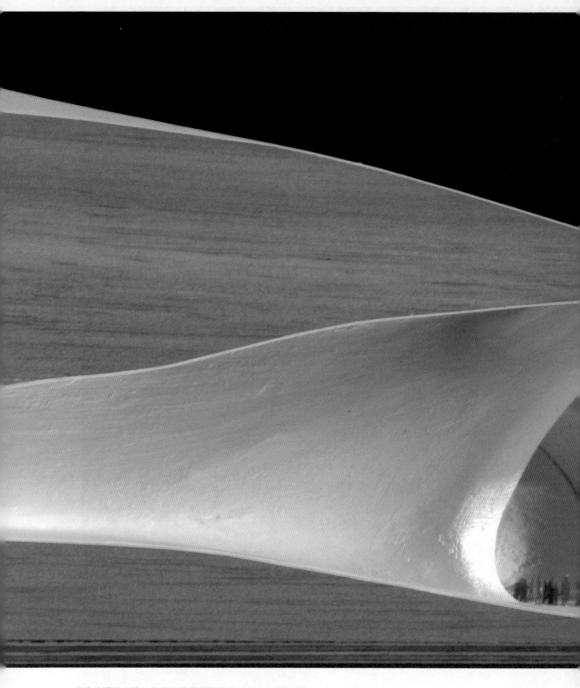

虛實穿透的空間，充滿流動性與韻律感，令評審印象深刻。

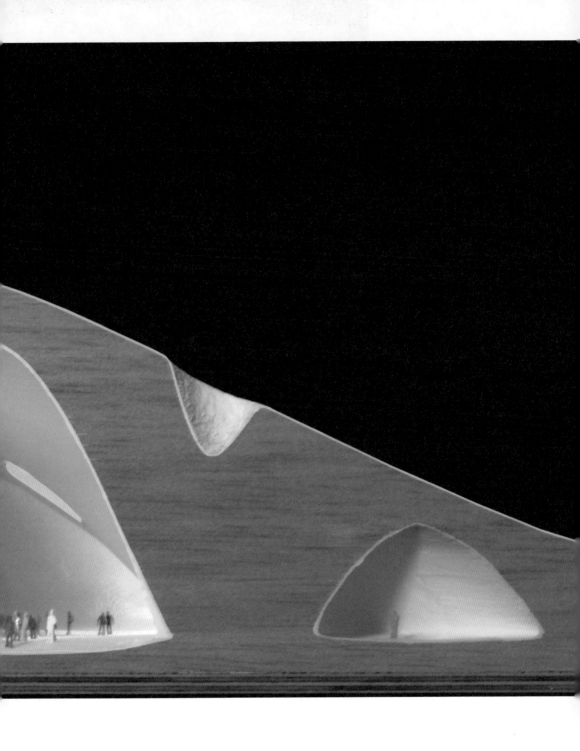

▋觀點

本土觀點下的
衛武營國際競圖
——麥肯諾建築團隊勝出原因

◎ 漢寶德

以本土評審委員所主導的選拔，不但比較滿足地方的條件，也並沒有忽視國際觀。看到這個成功的國際競圖的結果，在國內建築師的協助下即將開工興建，是很令人感到興奮的。

近年來，台灣在籌設重要的文化性建築時，大多以國際競圖的方式選取設計方案。這是很自然的趨勢；在全球化的時代，建築的價值判斷也慢慢國際化了。台灣與中國大陸一樣，在大型文化建設上希望引起國際注目，或希望使國際文化人士刮目相看。這種想法是否正確呢？是見仁見智的。我個人並不贊成，因為我始終覺得國內建築界並非沒有人才，把重要的機會拱手讓人，使本土的建築師只能做些廉價的建築，在生存的邊緣掙扎求存，自國家的發展看是不合理的。可是我也明白當政者的心情，知道他們很想借此表現一番。只是我希望他們在辦理國際競圖的時候，不要棄守本土起碼的基本條件。

要國際化，也不能棄守本土

老實說，外國知名建築師的優勢在於他們的創新與造型能力。他們因為不了解台灣的實情，所以在沒有條件的束縛下放縱創造力，是容易有表現的。台灣的建築師因為熟知本地的人文與地理條件，為了滿足這些條件，在設計表現上反而受到很多限制。所以我向來主張，若一定要辦理國際競圖，至少評審團要由我們自己主導。可是我們主辦競圖的單位總覺得既然是國際競圖，當然要國際知名人士來主導。這其實是大錯特錯的。

我舉兩個例子。很多年前，台中市政府委託建築師公會辦理新市政中心的國際比圖。評審團大多是國外人士，國內人士只有兩位：潘冀與我。參加的團隊不少，評審團花了不少時間深度討論這些設計案。到了最後，鎖定二、三件作品，在決定第一名的時候，外國評審委員對來自瑞士的作品的極簡風與大片玻璃等外觀推崇備至，我卻覺得考慮環境條件的美國作品比較合適。當然照多數的意見選定了第一名，可是後來卻因造價太高等種種原因白費了功夫。

第二個例子是故宮南院。這是一個非常重要的國際比圖，評審委員的組成，因我並非委員，詳情不知，但我知道在外國委員的主導下，選了美國建築師的設計，因為該設計中有一座玻璃山可以為玉山的象徵。在我看來，忽視建築與基地的功能關係，以「玉山」選取，真是非常幼稚的決定。可是外國委員還能作什麼深度的決定呢？到今天，這個案子似乎也擱淺了。

自這個觀點看，衛武營藝術文化中心的國際競圖算是很運氣的了。我說「運氣」，因為在辦理此競圖的建築師的建議中，這次競圖的評審共10位，6位國外人士，4位本地人士。這是合乎一般慣例的。可是到了真正評圖的時候，有3位評審無法趕到，他們都是外國人士。剩下7位，倒有4位是包括我在內的本地人。4比3，我們反而成了多數，恐怕出乎籌辦者的意料之外。但也正因為如此，這是一次由國人主導的評審過程。

從入圍到決選，從討論到凝聚共識

衛武營的競圖評審是分兩段進行的。這是國際競圖比較認真的做法。第一階段收到41件合格的競賽作品，於2006年12月7日由7位委員進行評審。我們商定了幾個原則，看了幾個小時後就進行投票，先選出了17件，作為進一步評選的對象。第二天的上午，經過委員們很慎重的思考並討論，投票選出5位入圍的方案。但因為有委員表示異議，經過再度討論，決定增加1位，共6位入圍。計日本2位，英國、荷蘭、瑞士、台灣各1位。他們都是有實力的國際級名望的建築師。

入圍的建築師有三個月的時間，深度發展或修改他們的設計，以便進入決選。所以到次年的三月，這6個團隊（外國建築師必須找到一位台灣的合作建築師）就帶著設計成果，到高雄對評審委員會提出簡報。其中一位日本萩原剛建築師因資料不齊被排除，雖經抗議無效。其他5位分別是日本的竹山聖，英國的札哈‧哈蒂，荷蘭的法蘭馨‧侯班，瑞士的韋伯‧侯弗與台灣的姚仁喜。

要我們在這5個案子中挑出優勝者實在是很不容易的事，因為他們都是一時之選，各有其長，判斷高下不免主觀。所以在聽了他們的詳細說明之後，評審們分別表示了自己的意見，然後進行討論。我們盡量避免自己主觀的看法，參照建築師的說明與其他委員們的觀點，慢慢使自己的觀點聚焦。

我們慢慢建立了共識，第一，是劇場建築群的位置。這5個建議案在基地配置上各有千秋，有散置的，如日本的案子；有呈線狀排列的，如台灣的案子；有集中在一起的，如其他的3個案子。自管理與交通的角度看，適當的集中在一起才是合理的。所以雖然仍有委員持有不同的看法，這一共識已在多數委員中形成。比如有外國委員認為散置型的計畫對於不同的劇場比較易於經營與管理。

第二個共識是建築群與基地間的有機

關係。這是很大的基地,除了部分要保存的營區建築,東北角規定要保留作為商業使用外,建築與公園生態應能自然應合。剩下來的3個案子,瑞士的設計是在公園的中央挖了一個大湖,把劇場群合成一座龐大的長方形建築,建在湖畔。這樣做固然可以突顯出建築的造型,卻犧牲了大公園對地方民眾的多功能的意義。何況長方形匣子對於不同的劇場功能是否適當是很值得懷疑的。

這樣就剩下英國與荷蘭的兩個案子了。

札哈・哈蒂是炙手可熱的名建築師,她的作品在造型上有一種感人的動能。可是這3個大劇場在空間與形式上都太接近了。每一劇場的輪廓與外形採自由形,是否能符合不同的功能不無疑問。

既實際又富於創意

法蘭馨・侯班的案子初看上去是一個大方塊,勉強安置在有機的公園規畫中,有鑿枘不合之感。可是仔細看她的設計,發現她很專業地處理3個主要的劇場,及它們服務與觀眾動線。看她的模型,原來在平面上的長方形,在3D上是3座不同高度屋頂的連結,形成富於變化的軟質空間,比哈蒂的案子還要有當代感。幾位台灣的評審逐漸有點感覺:這是一個很實際、又很富於創意的作品,如能在台灣建造起來,應該是值得慶幸的。

我們的結論是,侯班的作品勝出。它的設計不但切合實際功能,而且成功的反應了台灣南部的地方風土特質與氣候條件,以波浪式的自由形式,如一條大魟魚,其中劇場布景塔流暢的弧形巧妙地融合於自然環境中,如徐徐涼風融入整個公園的活動。雖然是非常前衛的設計,卻能與基地上現有的榕樹生態環境相當配合,使我們想到民間在榕樹下的社交空間有些近似。

在建築形式上,把屋頂的曲面壓低到地面,擺脫了機構建築的英雄主義色彩,將文化建築謙卑的回歸民間。我覺得以本土評審委員所主導的選拔,不但比較滿足地方的條件,也並沒有忽視國際觀。看到這個成功的國際競圖的結果,在國內建築師的協助下即將開工興建,是很令人感到興奮的。

漢寶德 | 建築、文化評論學者,
衛武營藝術文化中心國際競圖評審團主席,
現為財團法人宗教博物館館長。

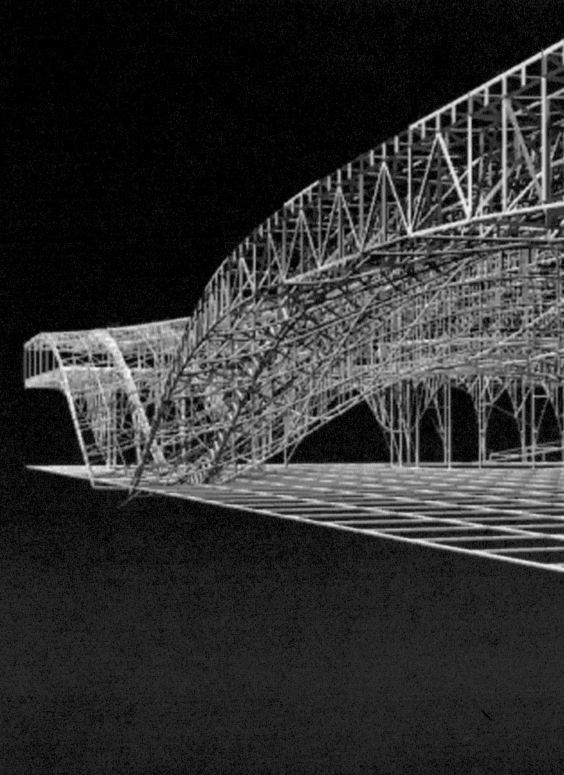

富於變化的軟質空間，
具有當代感，侯班的作
品最後勝出。

■ 觀點

從國際劇場潮流看衛武營

◎ 許博允

未來，衛武營會成為一個廣大多元的都會中心，就好像集合了台北市「大安森林公園」、「信義計畫區」以及「中正紀念堂」的複合地段。南台灣的都會中心會移轉至此，南台灣的首善之區會在這裡出現。

台灣表演藝術文化場地之匱乏眾所皆知，近20年來，以首都台北市而言，僅蓋了國家兩廳院及中國信託的新舞台，可供使用的場地僅有10座，再加上各縣市的文化中心及藝術館，全國總數不及40個場所。反觀鄰國日本，全國已超過3,000座表演場所，光是東京就有218座（另就體育場而言，東京也有約有1,500個，台北卻只有50個）。日本平均每4萬人使用一個表演場所，台灣卻得60萬人分配一個。再看看韓國，近20年來光是首都首爾就蓋了43座，加上原先現有的7座，共有50座表演場所。中國大陸在這20年內則於各省市建造了113座表演場所，且有多數國際級建築師作品，連香港、新加坡的演出場所數目都遠遠超過台北。

近20年來，台灣一直不正視表演場所的需求，直到21世紀初衛武營的積極設計規畫，才為台灣沉寂已久的公共文化建設環境掀起一絲企盼。「衛武營藝術文化中心」籌建計畫以國際競圖方式公開邀請國內外優秀建築師共同參選競圖設計，2006年12月的第一階段評審，從41個國際競圖團隊中遴選6個團體，2007年3月第二階段，經過評審團隊漫長而充分的討論之後，荷蘭麥肯諾（Mecanoo）建築師事務所的法蘭馨·侯班（Francine Houben）建築師勝出，而其實不少落選的作品不乏佳作。

全盤考慮環境與表演形式需求

衛武營設計創作理念來自於基地現有的榕樹生態環境，將大劇院、音樂廳、中小型劇院及演奏廳等共4個表演廳合而為一，順著弧形線條延伸至戶外劇場，外型有如一條大魟魚，其中劇場布景塔流暢的弧形如波浪般巧妙地融合於自然環境中。4廳連成一體的設計，使公共空間的幅度變化自若，不但開放性大廳通風，符合環保節能的考量，後勤動線更省時省事，易於行政管理，再巧妙地利用屋頂延伸至廣場，儼然形成大型戶外劇場。

此外，相對於國家劇院成立至今歷時久遠，很多現代化的表演形式都未列入考慮，為此，衛武營在籌畫之期，即橫向概括戲劇、音樂、舞蹈等多種表演，縱向兼具傳統藝術、實驗劇場及未來性電子科技的性質，相信衛武營在將來的好幾十年，可以接受任何不同形式、天馬行空的表演，如此細緻全

盤考量功能的設計概念，在亞洲文化近百年來難得一見。

　　未來，衛武營會成為一個廣大多元的都會中心，就好像集合了台北市「大安森林公園」、「信義計畫區」以及「中正紀念堂」的複合地段。南台灣的都會中心會移轉至此，南台灣的首善之區會在這裡出現。點點滴滴，衛武營藝術文化中心的出現，個人從開始起議、藍圖描繪、顧問工程、制定劇場功能要件、評審招標，一路參與的會議百次以上，對衛武營孕育誕生，我有著深厚感情，是生涯中一個重要的里程。未來數年之後，衛武營必將吸引世界各國的考察團，並成為世界藝術建築的劃時代典範。

許博允｜作曲家、新象藝術公司創辦人，衛武營藝術文化中心國際競圖評審、衛武營藝術文化中心新建計畫諮詢執行小組「劇場設備組」委員。

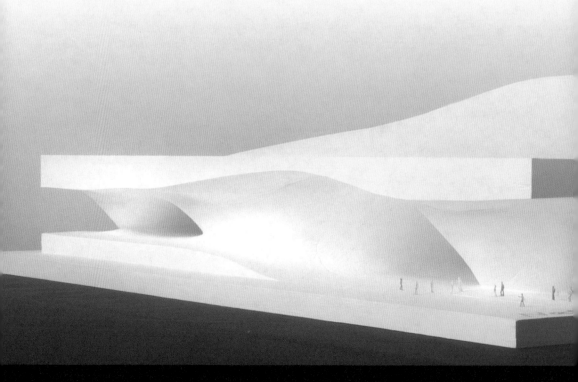

侯班的作品外型流暢如波浪，巧妙與自然環境融合，並能延伸至戶外劇場，不僅節能，動線更易於行政管理。

觀點

高雄大魟魚
可以三贏

◎ 林朝號

如能以高雄港灣為基地，
高雄國家表演藝術中心將有其不同面貌，
類似澳洲雪梨歌劇院、
新加坡濱海藝術中心等擁有臨港優越條件，
展現港都文化觀光與生活商圈的共構效益。

媒體以「高雄衛武營藝文中心比下兩廳院」為題，大篇幅介紹這個預計耗資83億、5年後完工的南部藝文展演重鎮。國際競圖結果，由荷蘭建築師設計，如鼓動著魚鰭的大魟魚的造型作品，奪得首獎。在台北中正文化中心圍牆拆除與否，陷入政治化紛擾之際，我們要如何看待衛武營藝術文化中心？

就從新加坡開始吧！新加坡興建「濱海藝術中心」，從構思至2002年10月12日正式啟用，前後長達16年。籌建之初，部分人士認為以星國260萬人口，藝文活動並不蓬勃的條件，實無必要耗資約新台幣120億元鉅資。開幕啟用當晚，筆者有幸到場觀禮，記得當時李光耀及吳作棟等前後任領導人發出豪語，期盼該中心能提振新加坡藝文水準，並繼經濟之後，以藝術與國際接軌。開幕酒會之後，由在地舞團做首場演出；劇院節目結束後，緊接著海灣表演活動，以跨國設計之水上煙火、高空舞蹈及竹筏船隊等，做長達一小時聯演，據說該活動耗費約新台幣5,000萬元，但節目之精彩，實令人嘆為觀止。

4年半之後，今年初「濱海藝術中心」策辦系列華藝等主題性活動，國內如優劇場及國光豫劇隊等數團體應邀演出，筆者也前往觀摩，發現該中心之營運管理，受到演出團隊高度肯定；更值得一提的是濱海藝術中心附近之發展。就在晚間表演活動結束後，雖然表演廳堂管制進出，惟中心內部各樓層商場照常營業，人潮未散，結合周邊商場，儼似一座不夜城。可以說，新加坡濱海藝術中心已成為觀光客及市民遊覽休憩之主要景點，更被視為星國建築地標。

文化、生活、商業的三贏

台灣自民國70年代，各縣市文化中心及國立中正文化中心等陸續啟用後，將近20年表演藝術場所發展幾乎停滯，目前正加速籌建高水準劇場，包括高雄國家表演藝術中心（衛武營藝術文化中心）、大台北新劇院、台中大都會歌劇院、流行音樂中心、台北藝術中心及國光劇場等重大建設。相關單位未來營運，應避免成為政府長久的包袱（劇場營收原本艱困），必須擴大附加價值，強化相關配套設施，以提高觀光、文創財及商業等產值。

以籌建高雄國家表演藝術中心為例，筆者始終認為，如能以高雄港灣為基地，將有其不同面貌，類似澳洲雪梨歌劇院、新加坡濱海藝術中心等擁有臨港優越條件，展現港都文化觀光與生活商圈的共構效益。如今選擇位處高雄縣市交界之衛武營園區，其面積高達67公頃，深切期待決策單位及荷蘭建築師能發揮高度智慧，讓這座藝文中心能兼顧文化、生活及商圈三者共構原則，展現整體效益。

——原刊於2007年4月10日《自由時報‧自由廣場》版

林朝號｜衛武營藝術文化中心籌備處主任

入圍作品速寫

 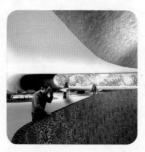 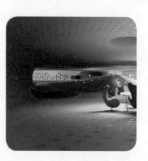

法蘭馨・侯班作品競圖圖稿。

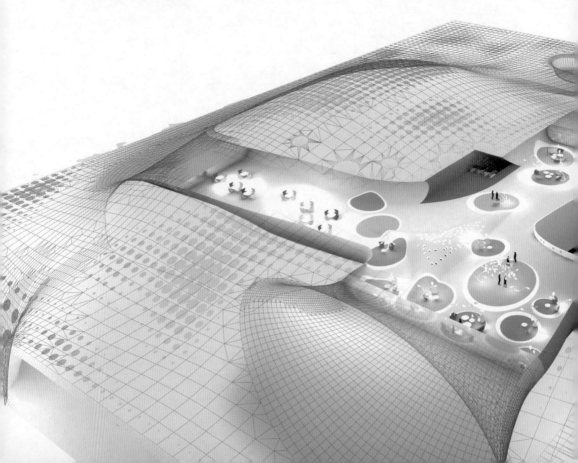

【第一名】

法蘭馨·侯班　建築師

▌所屬事務所：荷蘭麥肯諾建築師事務所
▌共同投標成員：羅興華 建築師
▌所屬事務所：羅興華建築師事務所
▌設計概念：樹的虛實 微層造型

從基地現有的茂密老樹發展出有機的設計手法，老樹創造出來的正負空間反映在穿透的空間設計上，老樹的負空間成為建築物的窗戶，室內與室外的界定變得模糊。

藝文中心屋頂的最高點有36米高，有一部分的屋頂從0米到15米可供人們到達。這個微層的造形創造了有遮蔭的戶外空間，屋頂與周圍的景觀結合，視野極為良好。

整個一樓除了支撐屋頂結構的量體外，全部是開放的，這個完全開放的空間使得微風可以穿透，在炎熱的高雄，這無疑是人們聚集最佳的地點，即使在沒有節目的時候。波浪狀的造形像是音波，改變了這個城市的意象。

整個基地動線以北邊的捷運站為起點，並將東北角商業區人群帶往藝文中心，並利用藝文中心周圍景觀設計之圓形小丘與茂密老樹來界定路徑。

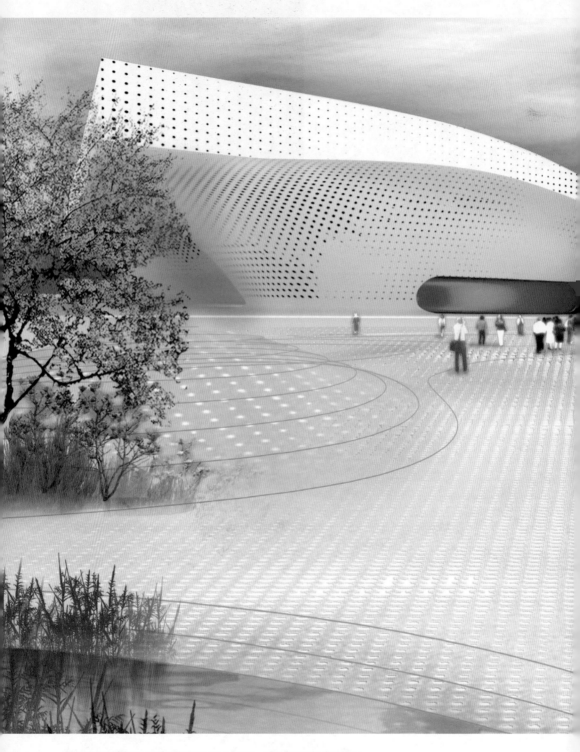

衛武營完工想像圖。與地面接觸的地景式設計,提供最靈活的使用空間。

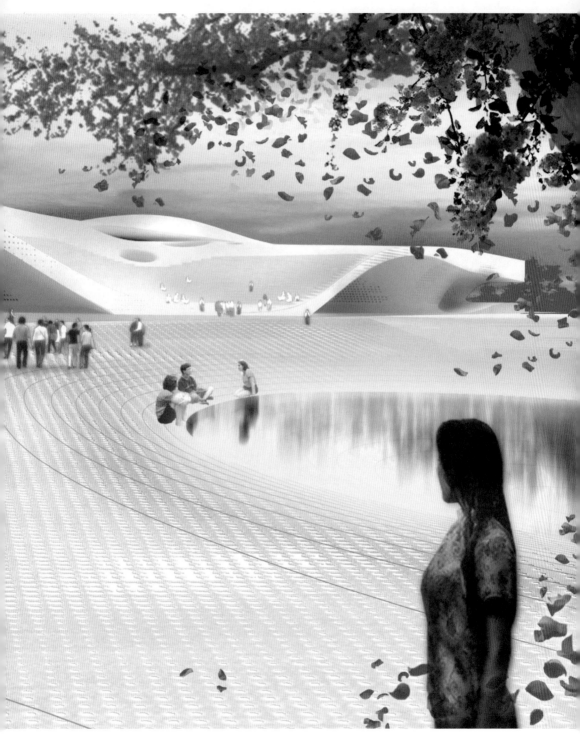

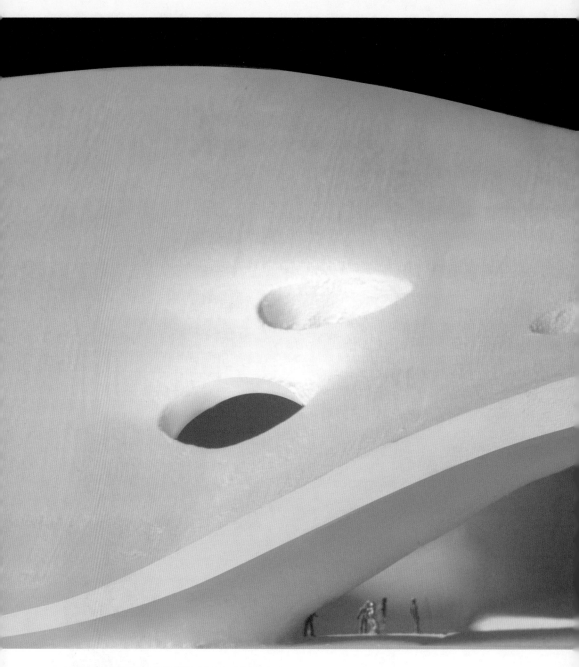

虛實穿透的設計讓偌大的建築體形成多個微層造型。

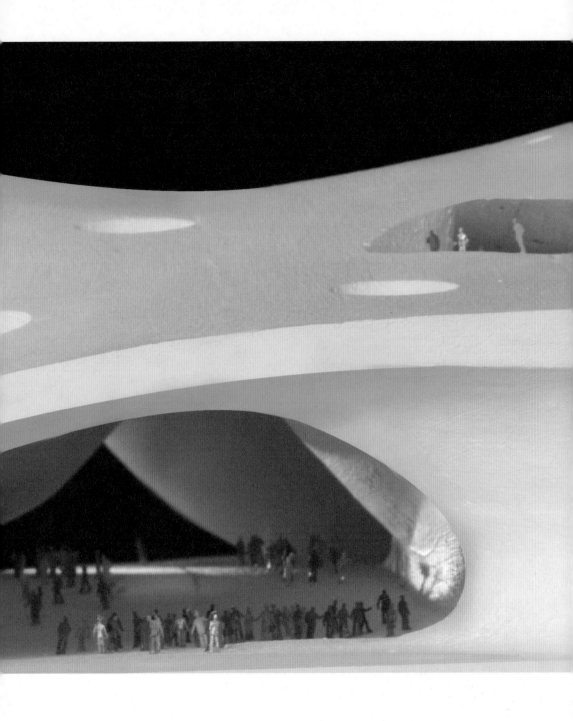

透過地面與屋頂的嵌燈，衛武營藝術中心將有迷幻色澤。

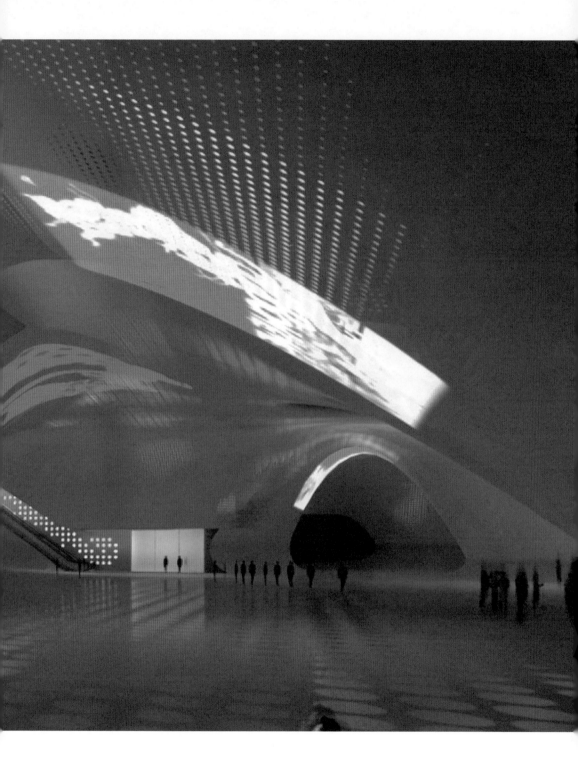

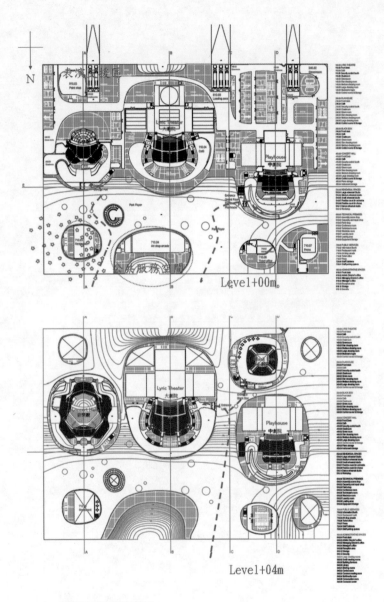

Level1+00m。

Level1+04m

| 侯班作品競圖設計草圖。

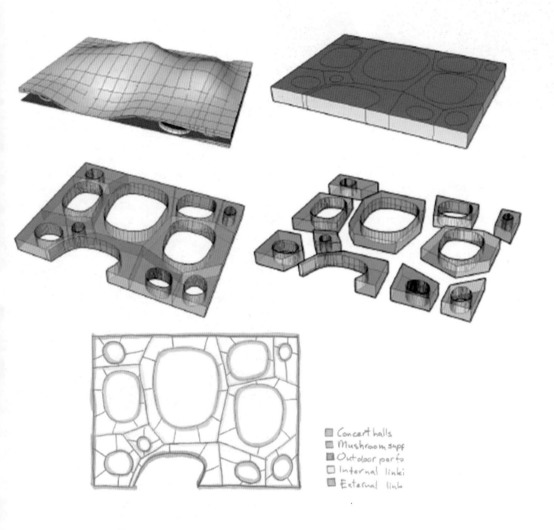

Concert halls
Mushroom supp
Outdoor perfo
Internal linki
External link

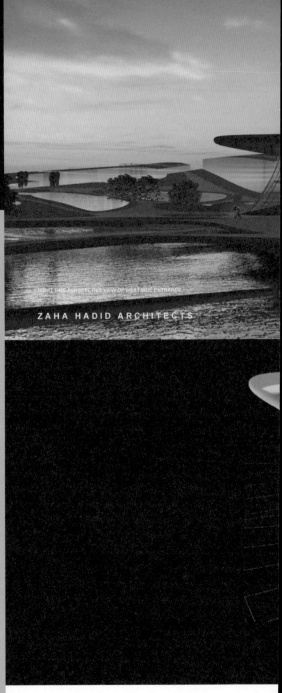

ZAHA HADID ARCHITECTS

【第二名】

札哈・哈蒂　建築師

▌ 所屬事務所：英國札哈・哈蒂建築師事務所
▌ 共同投標成員：葉宏安　建築師
▌ 所屬事務所：台灣首府建築師事務所
▌ 設計概念：樹的成長　韻律化地景

建築本身整體的造型像是由韻律化的地景自然長出，在頂端結合，創造出一個有頂棚遮蓋的公共廣場。依照Voronoi演算法所產生之立體雙曲面形狀為基礎，發展建構出整個建築物，Voronoi 的樣式圖案亦被運用在所有的建築立面上，由地面延伸至屋頂頂棚及通風系統的結構及玻璃立面系統，均反映出Voronoi 演算法所產生的樣式圖案。

在基地分區策略上，如同主要建築，主要運用Voronoi 圖的景觀元素，藉由混合的蜂巢群策略性地成長為清晰的基地分區。因此將各自獨立的蜂巢合併在一起，可在此規模下達到最佳變化，並從不同計畫區域中劃分出景觀，而不影響原地保存老樹的期望，創造出無止盡的列狀分區排列組合，亦蘊藏著不變創造萬變的內在彈性。

哈蒂的作品如蝴蝶展翼，造型前衛。

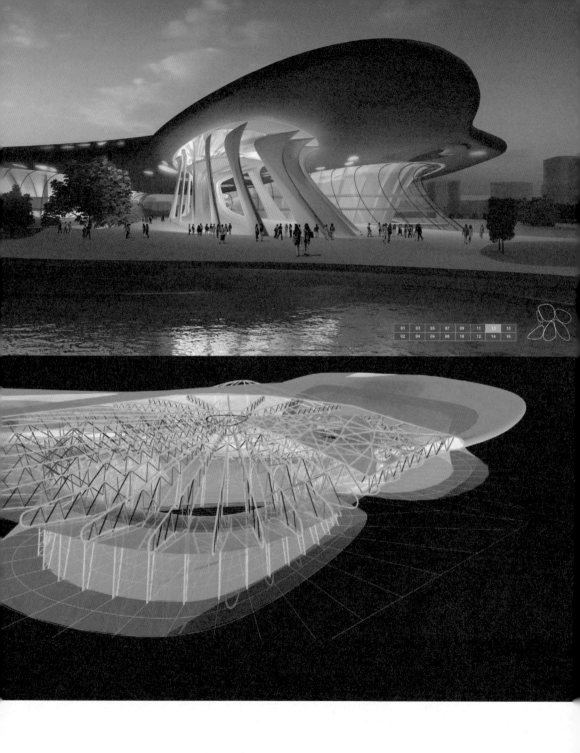

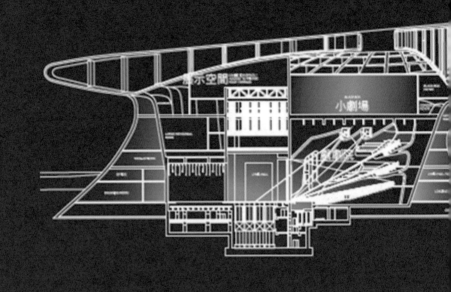

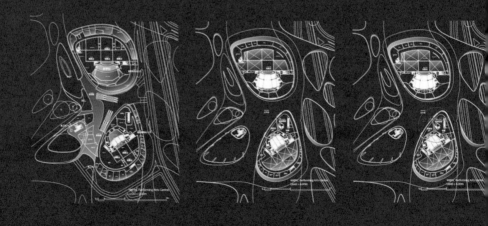

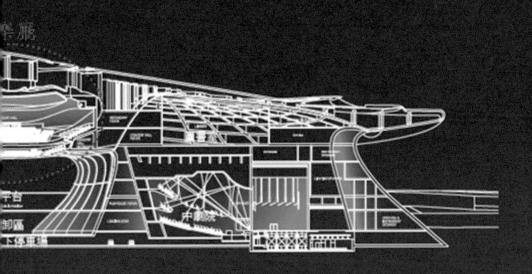

SECTION A_A

哈蒂作品設計圖稿之一。

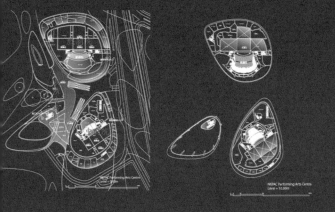

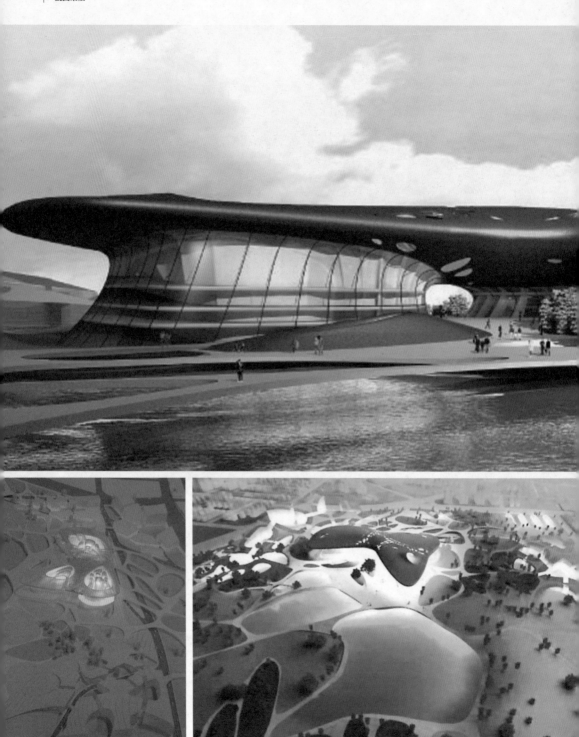

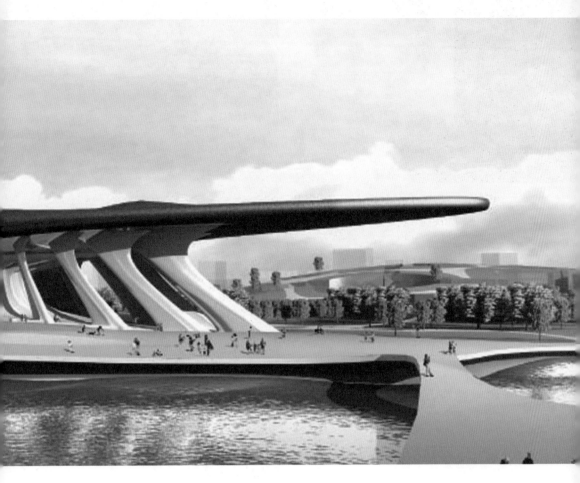

| 哈蒂作品想像示意圖。

【第三名】

竹山聖 建築師

▌所屬事務所：日本竹山聖建築師事務所
▌共同投標成員：白瑾 建築師
▌所屬事務所：台灣沈祖海建築師事務所
▌設計概念：鼓的造型，五行與自然

南北貫穿的主要步道，暱稱為「天之川 銀河Milky Way」。時寬、時窄，自由的變化，就如同河流般，自在的蜿蜒於公園之中。這個命名來自於閃閃發光的夜空投射在大地上、徐徐吹來的晚風伴著月光和流水倒映在人們幸福的臉上，喚起和自然共存的生活意識，並增加夜生活的樂趣。在步道旁流著清涼的流水，還有遮擋豔陽的遊廊。從停車場到基地東側，將規畫有優美景觀的林蔭大道。緊接著是以五行意涵的各場域及其步道，「青色／木之道／木星劇場」、「黑色／水星道／水星廣場」、「紅色／火星道／火星廣場」、「白色／金星道／金星劇場」、「黃色／土星道／土星門」，上述東西向的五行步道可與南北縱貫的「天之川‧銀河Milky Way」互相呼應，並將不同使用機能，立體化地串連起來，彷彿在地上刻畫出一個新的星座。

戲劇院、中劇院、音樂廳各自獨立，具獨特性，但彼此有著兄弟般的密切關係。外型相似的三個個體所創造出的空間，充滿著互相溝通、交流所產生的舒適氣氛。

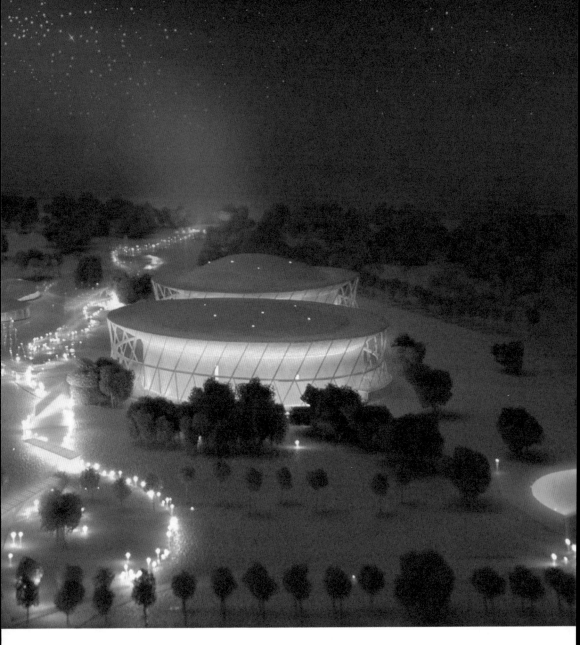

竹山聖的作品以五行布局，宛若在銀河裡流動。

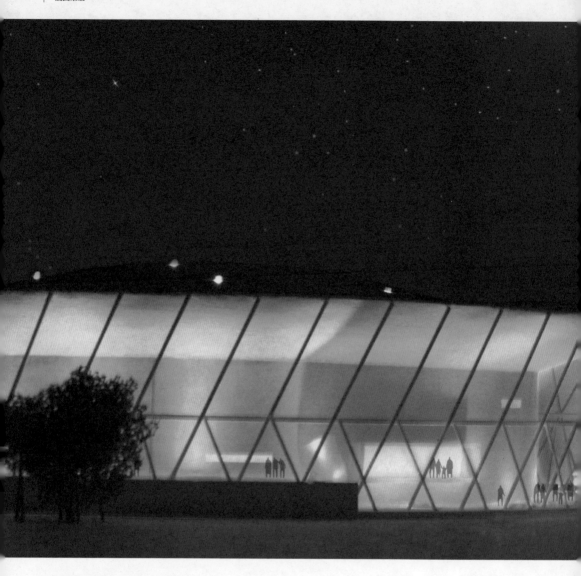

竹山聖作品模型及想像示意圖。

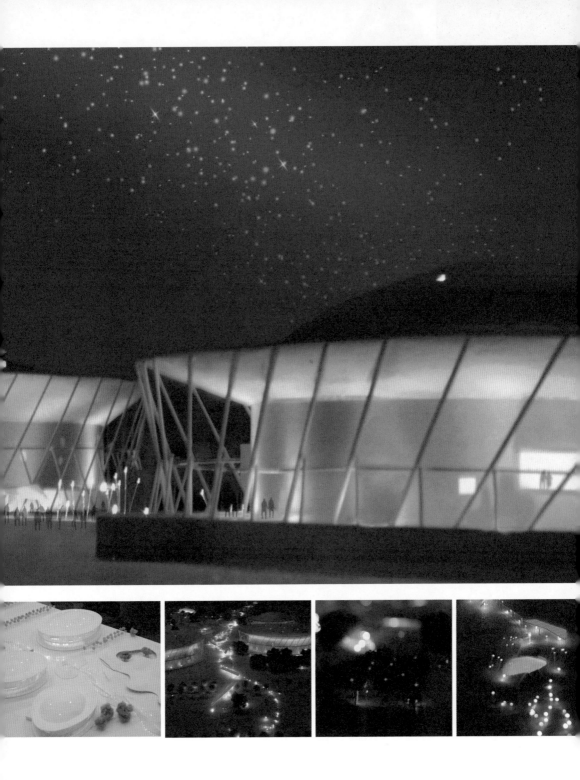

【佳作】

姚仁喜　建築師

▌所屬事務所：台灣大元聯合建築師事務所
▌共同投標成員：張鶯寶　建築師
　　　　　　　　周子艾　建築師
　　　　　　　　虞永威　建築師
▌所屬事務所：台灣大硯國際建築師事務所
　　　　　　　　台灣竹間聯合建築師事務所
　　　　　　　　美國虞永威建築師事務所
▌設計概念：蛋形建築

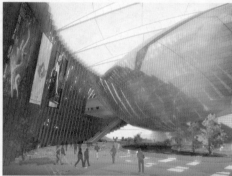

藝術文化中心的內容複雜而多樣，因此建築量體的尺度必定不小。然而，將所有空間包含在單一巨大的量體內，不僅會造成使用者的疏離，也會與四周環境斷裂遠離。藝術文化中心的宗旨是將群眾聯繫在一起，因此，為創造出容易親近的場所，本案以一蜿蜒曲轉的弧形長量體呈現，相較之下，分散而較低的量體融入自然景觀，與公園打成一片。景觀上的這些弧形個體代表著不同的藝術活動，彼此互動結合，成為一個完整而有意義的整體。

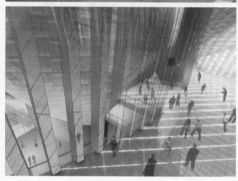

整體設計是由「實」的舞台空間、「半虛實」的觀眾空間，以及「虛」的公眾空間，三種元素組合而成。由三個蜿蜒的量體相互交織劃分出許多場域，而這些空間便成為表演會堂及地下層的公眾大街，4個會堂的外型起源於一蛋形的原型。利用蛋形本身的幾何形體切割拆解成不同的量體。切割後的量體，各自有「殼」及「肉」的形體呈現。

姚仁喜的作品以長弧型呈現，起源於蛋形的原型。

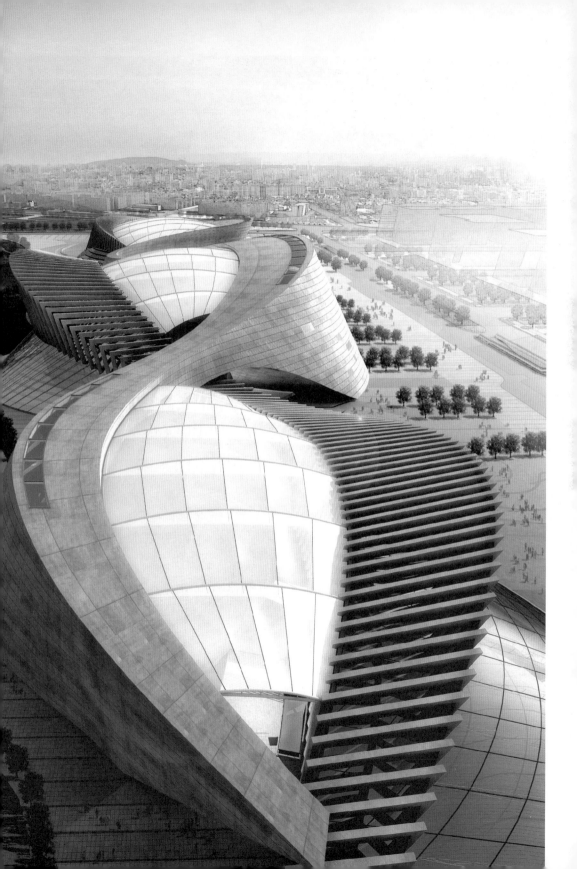

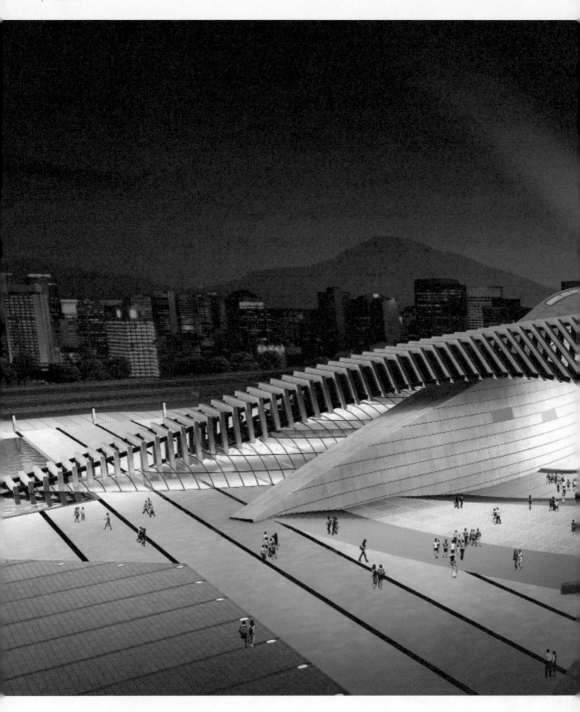

姚仁喜作品想像示意圖。

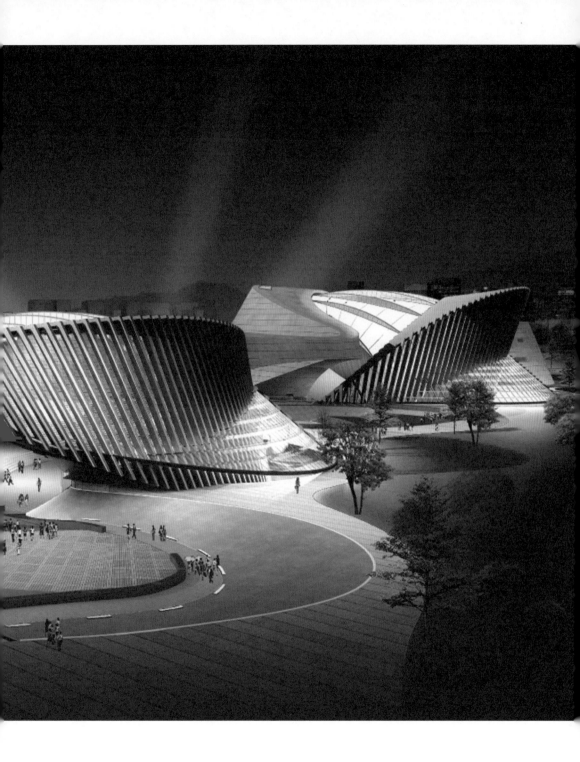

PROGRAMMING OFFICE 節目企劃招開辦公室
OFFICE 辦公室
TECHNICIAN'S SERVICES 技術組辦公室
STAR DRESSING RM.個人化妝室
WC. SHOWER 廁所
DRESSING RM.化妝室

OFFICE 辦公室

TECHNICIANS SERVICE) 技術組辦公室
TECHNICIAN'S/ COMPANY OFFICES
各負人辦公室/ 節目團體辦公室
MACHINE RM. 舞台設備控制室‧機房

LIGHTING CONTROL RM.燈光控制室

TECHNICAL SERVICES 各組工作室
GREEN ROOM 休息準備室
DRESSING RM.化妝室
STAR DRESSING RM.個人化妝室
LIGHT BOX
COSTUME/ INSTRUMENT STORAGE
服裝/ 樂器收藏室
STAGE 舞台
WING SPACE 置景裝卸位置
STAR DRESSING RM.個人化妝室
DRESSING RM.化妝室
SIDE STAGE 側舞台
MUSICIAN'S LODGES 樂團休息室

MACHINE RM. 舞台設備控制室‧機房
DRESSING RM.化妝室
LIGHTING BOX

DRESSING RM.化妝室

MACHINE RM.
舞台設備控制室‧機房

CONTROL RM.控制室

FOYER 入口驗票等待區
MULTIVIDEA CONTROL RM.
數位影像控制組─視訊控制中心
DRESSING RM.化妝室
DRESSING RM.化妝室

MACHINE/ DIMMER RM. 舞台設備控制室‧機房
MACHINE/ DIMMER RM.
舞台設備控制室‧機房

2F PLAN +600
scale 1/1000

3F PLAN +1150+1475scale
1/1000

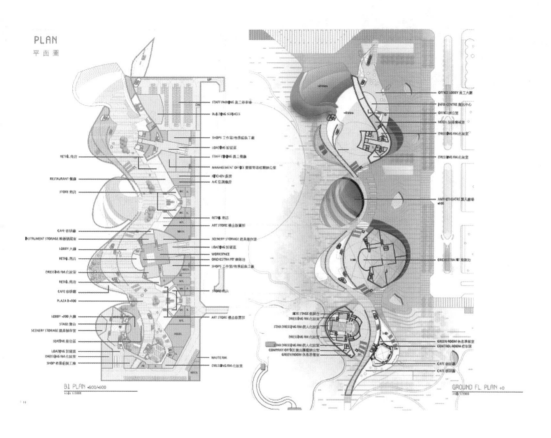

PLAN
平面圖

姚仁喜作品競圖圖稿之一。

【佳作】

尤·韋伯 建築師

▌所屬事務所：瑞士韋伯·侯佛建築師事務所
▌共同投標成員：劉培森　建築師
▌所屬事務所：劉培森建築師事務所
▌設計概念：湖中之島

我們對高雄藝術文化中心的提案，基本上為簡單地將不同形式的表演空間串連在同一個屋頂之下。250米長、100米寬的屋頂展開於天地之際，樓梯及電梯構成的垂直動線核支撐著屋頂結構，半透明外牆及頂蓋不僅具有遮陽功能，並能製造光影變換的效果。

往三個方向延伸的人工湖是都會公園遊客的核心聚點，與表演藝術中心建築群合而為一，網狀的步道系統形成與都會公園環境相互交織的有機結構。

懸挑屋頂下方的迴廊連接著兩側的人工湖岸，動線自由流暢的地面層空間全面開放給都會公園的遊客及劇院的訪客。

音樂廳及戲劇院平台可俯視前廳，挑高的前廳則俯瞰著湖面全景，為各廳的表演節目揭開序幕。頂層戶外平台則提供訪客欣賞都會公園優美風光的機會，並成為舉辦活動的最佳地點。

韋伯的作品像湖中之島，藝術中心被人工湖所環抱。

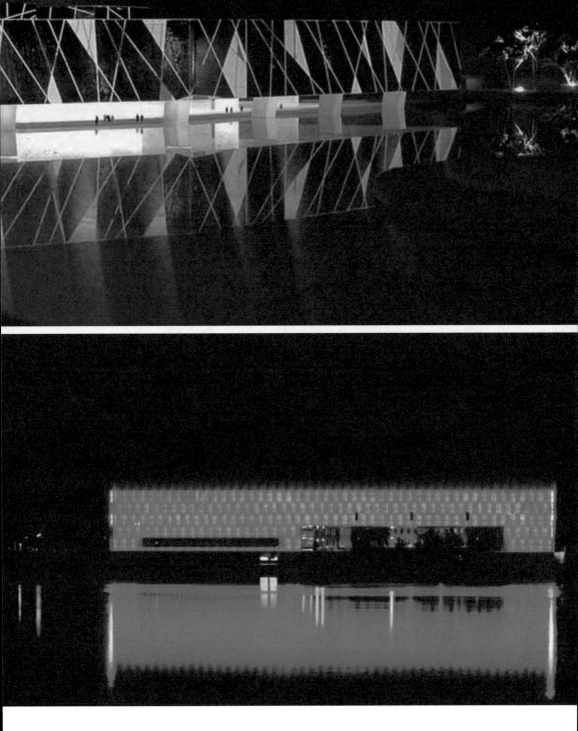

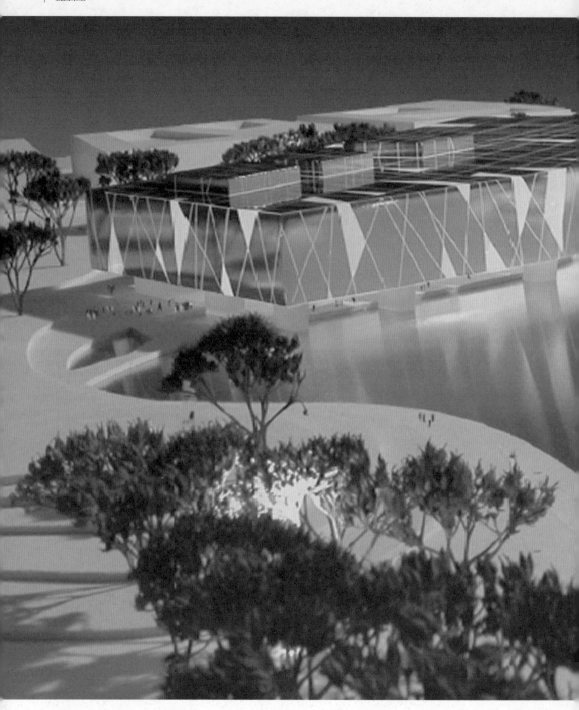

韋伯作品模型圖。

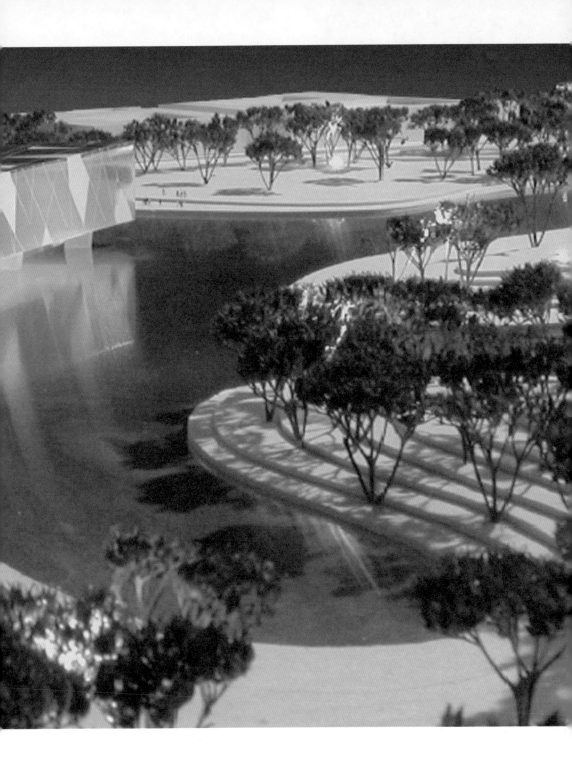

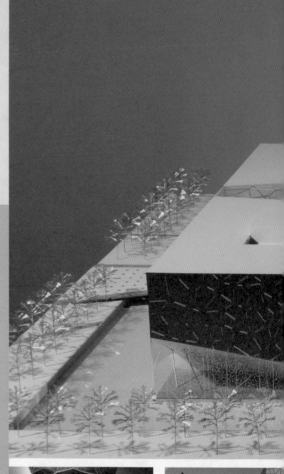

【入圍】

萩原 剛　建築師

▌所屬事務所：日本株式會社竹中工務店
▌共同投標成員：翁組模　建築師
▌所屬事務所：台灣華業建築師事務所
▌設計概念：歷史與自然的格網

基地的整個主要平面規畫（Master Plan）是
由被保存的樹木群間的中心線所連結的格子網
—— Voronoi Web＝「自然」，與追溯既有建築
物的痕跡所連結的直行格子——Lattice Grid＝
「史」，所重疊而成的公園。將原有的街道軌跡
轉換成水路，負責公園整體的治水功能，並形
成新的水景。Web 所形成的境界線成為新的森
林形態，同時成為具有引導人群流動機能的散步
道。

配置於Web與Grid所重疊的地形的建築物，融合
於自然的塊體裡，自然形成景觀的一部分。外部
的散步道自然地被引進建築物內，成為室內的散
步道動線，導引人群至各劇場大廳。室內的散步
道是由具有吸收地震力的彈性Web結構與鋼結
構的不定性牆壁所組成。在鋼構牆與劇院RC牆
之間，配置有劇院大廳、圖書室等的中間公共區
域。外牆是由玻璃以及鋼板所構成，使建築物外
周的自然綠影可以柔和的映於外牆上，實現將建
築物融合於景觀的意向。

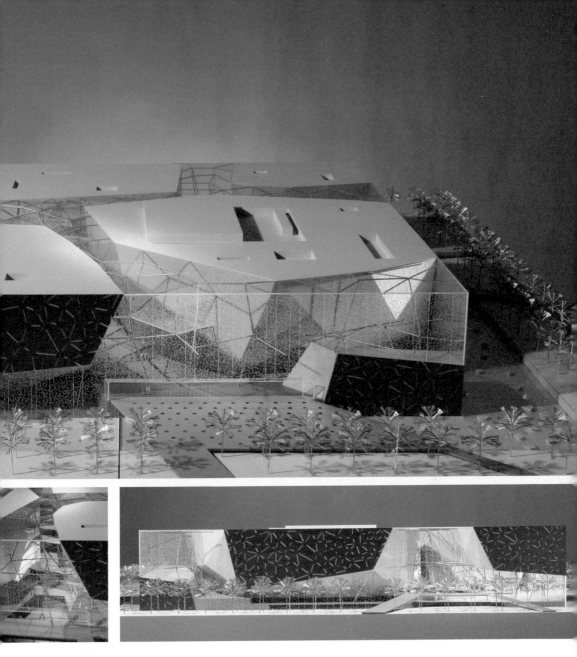

萩原剛的作品以玻璃及水道形成格網。

衛武營藝術文化中心國際競圖評審團

陳邁	宗邁建築師事務所建築師	國內建築專業人士
漢寶德	世界宗教博物館館長	國內建築專業人士
許博允	國際新象文教基金會行政總監	國內劇場專業人士
郭肇立	台北大學都研所副教授	國內建築專業人士
李名覺	任教於美國耶魯大學戲劇學院，美國「國家藝術獎」及國家傑出藝術家院士得主	國際評審
爾黛兒‧珊朵絲 Adele Naude Sanyos	美國麻省理工學院建築學院院長	國際評審
菲利浦‧屋斯本 Philip Ursprung	瑞士蘇黎世大學教授	國際評審

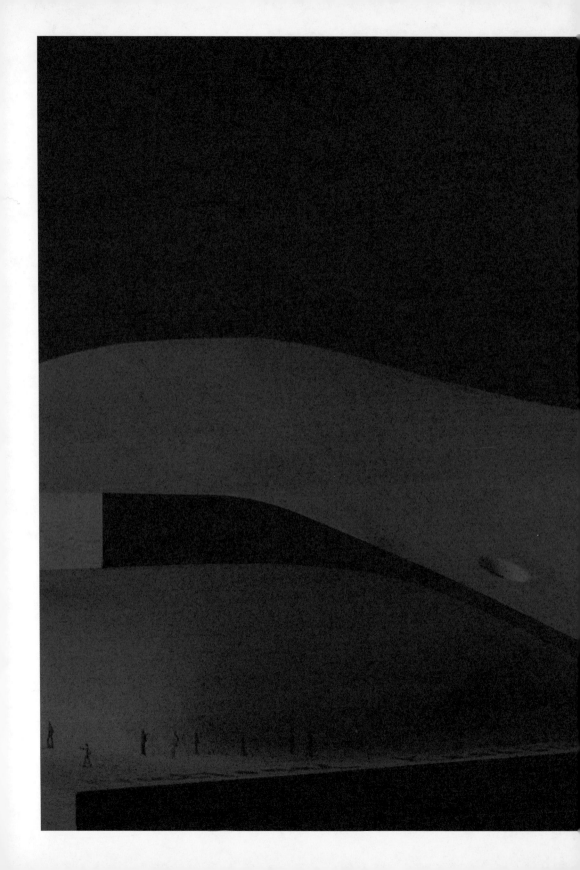

作品登場

侯班一再強調，
她的靈感主要來自衛武營區保留的樹群，
尤其是那些蒼老、蓄著氣鬚，
枝椏盤結的老榕，
彼此交抱，產生的形狀與洞的空間。
衛武營藝術文化中心地面層的穿透空間
就是這些榕樹形狀的轉換。

來自荷蘭的女建築師法蘭馨‧侯班（Francine M.J. Houben），身材高挑，氣質優雅，時尚且創意十足的打扮是她給人第一美好印象。2007年3月22日，當國際競圖決審記者會上宣布她所領導的麥肯諾建築團隊獲得衛武營藝術文化中心設計首獎的一刻，侯班與合作成員不約而同舉起雙手，興奮之情溢於言表。歷經兩天的考驗與等待，參賽者大抵都疲倦不堪，此刻，唯有勝利者臉上是無比笑意與滿足，侯班臉上此刻正洋溢著動人光彩。而就在主席一一頒發佳作、第2、3名得主160萬元象徵性支票時，只見侯班與燈光設計師Louis忙不迭地在一旁緊急發手機簡訊，一邊不時急促抬頭，留意記者會進行的動態。

從台灣高雄，「We win it！」大概是最簡短又直接的報喜吧，文字瞬間飛過半個地球，落在荷蘭某地。這是全球化時代的無聲象徵，文化交流以粒子速度高速地在國與國之間擴散、連結，台灣、荷蘭400年來未曾中斷淵源，此刻，衛武營又寫進了兩國歷史裡。

建築是荷蘭文創產業的領航指標

荷蘭，一個低地建國的不可思議國家。400年前，它的艦隊來台，占領台南一帶，據地稱王。400年後，荷蘭建築團隊拿下台灣有史以來最高額的建築設計案。沒有人再重提當年海商殖民典故，但很多人開始發現，荷蘭建築正成為這個低地小國對外輸出的文化創意產業領航指標之一，繼法蘭馨‧侯班拿下衛武營藝術文化中心設計案後，2009年完成國際競圖評比的台北藝術中心設計案也由荷蘭另一位國際級建築師、普立茲克獎得主庫哈斯領導的OMA團隊拿下優先議價權。「荷蘭學派」雖是一個未被確立的非正式詞彙，但荷蘭建築師全球正夯，卻早被認可。

法蘭馨‧侯班與麥肯諾團隊成立於1984年，被認為是荷蘭五大建築團隊之一。麥肯諾專長領域涉及層面甚廣，包括都市規畫、景觀與建築設計、住宅、社區、摩天大樓、城市與海埔新生地、校園、劇院、圖書館、旅館、博物館、教堂等等，然而由於侯班本人對於都市發展議題的關注與其「移動的美學」理論的闡發，使得侯班本人與其建築團隊在都市建築、空間發展策略與論述上顯得特別突出而重要，她也一向關注公共空間與人之間的關係。麥肯諾建築師事務所總部本身就是一個實證，她位於台夫特歷史中心區Oude Delft老街上，緊臨著荷蘭最古老的運河之一，麥肯諾與其

法蘭馨・侯班是傑出的建築師、創業家，也是事業有成的女性典範。（麥肯諾提供）

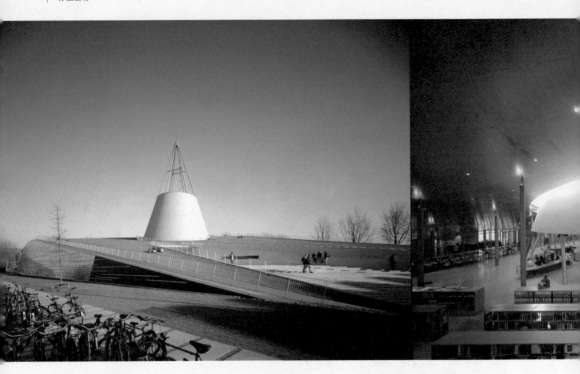

侯班最具代表的作品——台夫特科技大學圖書館,為她贏得全球稱譽。(麥肯諾提供)

建築團隊進行的活化設計,讓這條老街重啟生命。目前,麥肯諾建築師事務所擁有將近80名員工,外國成員至少16人,包括來自中國及台灣的年輕成員。國際化成員代表了麥肯諾以國際化定位的目標,除了歐、非洲,麥肯諾在日本、韓國、馬來西亞也有作品,台灣衛武營藝術文化中心無疑將是麥肯諾與侯班迄今在亞洲最重要也最受矚目的一件設計案。

一尾游動的大魟魚

侯班設計的衛武營藝術文化中心被形容像一尾游動的魟魚,寬大的屋頂卻有著波浪的線條,彷彿游動於海洋中,又彷彿被微風吹拂著而翻飛起舞。從高處視角第一眼看,這棟白色建築單純和諧,流露著優雅溫柔的氣韻,但從低角度看,驚奇才開始:整個一樓空間是互有穿透的,而屋頂樓

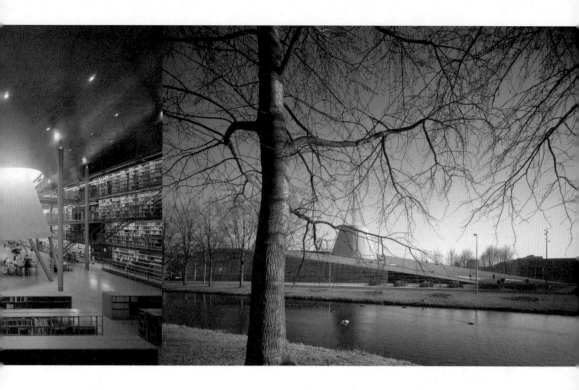

板應和著風與海的呼喚，從上一路下沉，像掀翻一面白絲絨產生的波紋，高高低低、蜿蜿蜒蜒，最後，碰觸了地面，與泥土、樹木膩在一起，開放並且擁抱地面上的人們。

　　所有關於這件設計案的評語，幾乎都環繞著如此一座巨大的量體卻能與地景作最貼近的結合，感到興奮與不可思議，熟悉世界建築名作的專家則不免想起侯班另一件代表作：荷蘭台夫特（Delft）科技大學圖書館，同樣有著向下延伸的屋簷，其上植草皮，成為完全自然的開放綠地空間，主體則藏於此草皮下方，僅露出三角錐體。輕盈、流動、自然、簡潔是兩件建築予人的相同印象，對侯班而言，在獲獎一刻，她陳述自己的作品也強調，「一個很大的屋頂，劇院與公園結為一體」，但更重要的，她的靈感主要來自衛武營區保留的樹群，尤其是那些蒼老、蓄著氣鬚，枝椏盤結的老榕，彼此交抱，產生的形狀與洞的空間，衛武營藝術文化中心地面層的穿透空間就是這些榕樹形狀的轉換。而整棟建築像三明治的構造，下層提

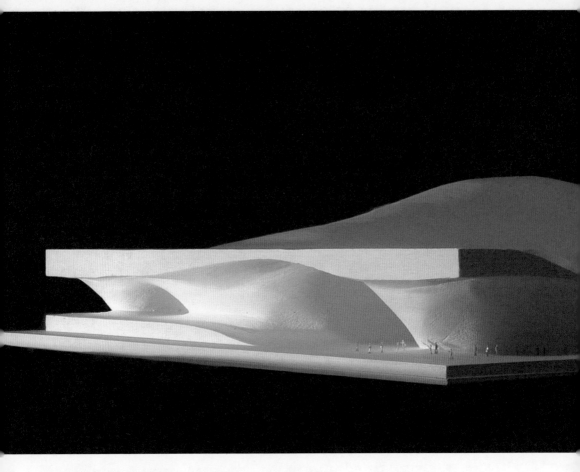

侯班作品一向與地景緊密融合，衛武營藝術文化中心是又一例證。

供人與貨物進出，中層是表演廳，上層是屋頂。她希望藝術中心不僅是觀賞表演的室內場所，「來這裡不只買票，也可享受這個空間」，不管是屋頂、地面層，都有「自然涼風徐徐吹入」，夜晚降臨時，地底嵌燈的設計將讓藝文中心為多彩的燈色掩罩。

法蘭馨‧侯班設計的藝術中心位址原位於公園中央，配合台灣顧問群與業主（文建會）、高雄縣府的建議，移至公園東北角，直接與捷運出口連結，但她本人依舊非常關切公園規畫，希望公園開發與設計務必將藝術中心一併考量。此外，由於國內藝文界對衛武營藝術文化中心內部表演廳配置意見分歧，導致競圖規定的大、中、小劇院及音樂廳配置，在議約前，改為大劇院、小劇場、音樂廳、演奏廳；到了細部設計草圖階段，已過了兩次審查，眼看就要進行第三次審查，通過即可進入細部工程草圖報告及審查，又因藝文界發起連署要求保留中劇院，文建會緊急發函要求停止設計，待重整意見

並確認主體設施改為大劇院、中劇院、演奏廳、音樂廳後，才重開第三次設計草圖審查會。這一轉折，整個設計草圖作業期就拉了將近一年，比長達六個月的議約還要難產。

「保留中劇院」的連署是由一路參與籌建諮詢、擔任競圖評審，並且再聘為執行諮詢委員的藝術界大老許博允發起。他直接發牢騷說，衛武營這個案子大家討論了那麼多年，光他參加的會議就有100場以上，居然在三次會議中就把中劇院拿掉，「前面的會

都白開了嗎？」實際上，來自藝文界不同聲音，主要更是南部音樂團體的反映，認為中小型音樂活動的需求沒有被照顧到，才產生取消中劇院、改設演奏廳的轉變。後來又峰迴路轉，除了文建會主委更迭，許博允的連署動作得到許多重要團體與藝術家的支持，加上建築團隊邀請加入的台灣劇場顧問林克華提出保留中劇院及演奏廳，移出小劇場，此建議得到多數人認可，最後才順利並且一舉兩得解決這次插曲。

都市空間的流動性納入建築思考

　　果然，荷蘭到台灣的路絕不可能是直的（飛機航線也是弧線），這一路曲曲折折，讓法蘭馨‧侯班一次又一次來到台灣，一次又一次加深她的台灣印象及感受。台灣是麥肯諾建築事務所第一個亞洲大型案子，高雄衛武營是法蘭馨‧侯班認識台灣的第一站。第一次到高雄，高雄城市光廊、愛河燈雕的幻彩讓侯班印象深刻，她認為台灣民眾非常喜愛多變化的燈光。她也注意到，到處有人在公園、路邊打太極拳、運動。同時，她也看到馬路上成群湧出的摩托車潮，呼應著她所提出的「移動性」理論——都市空間蘊含著各式各樣的流動，移動性的空間經驗應作為建築與都市規畫重要的思考。

　　侯班非常喜愛衛武營的榕樹群，幾次非正式會議都選擇榕樹下開講。也曾拿著便當，就在樹下野餐。關於吃飯這件事，高雄在地「澎湃」的辦桌料理更讓荷蘭建築團隊嘖嘖「吃」奇。在281、287棟還未整修為展演空

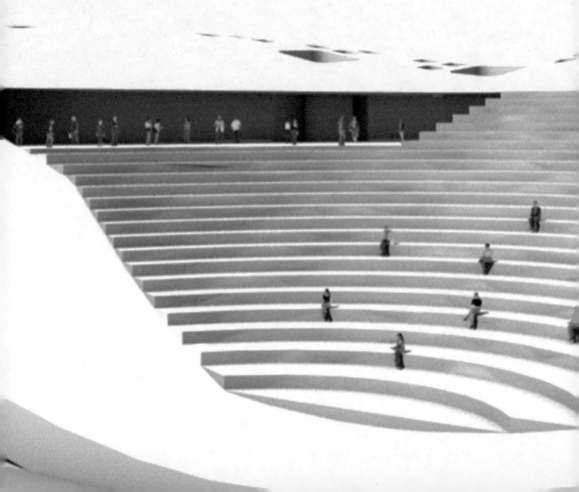

間前，幾次的簡報會後餐敘及尾牙聚餐，都席開三、四桌，流水席菜色每道端上，盤中央必配著一朵豔麗塑膠花，餐後必有冰品，再附送點心盒。這是南部人的熱情保有的飲食文化之一，不知侯班會不會懷念辦桌？在空蕪高大的舊營舍曾經流動著的食物的味道，是衛武營、高雄、荷蘭、侯班、台灣……這些人、那些事，共同鑄煉的一段文化感官記憶。

未來的衛武營藝術中心擁有絕佳的戶外空間，屋頂餐廳可遠眺公園，下降的波浪形階梯連接至地面。

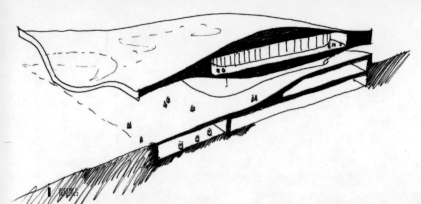

我與衛武營藝術文化中心的相遇

◎法蘭馨‧侯班

在設計之前我都會去看看基地，
設計概念常常就會由基地涵構、歷史背景、文化、氣候、
及實地接觸之中如泉湧般浮現，
而我也總是會受到當地地景的深刻影響。

要在其他國家有設計案，必須有相當的運氣與機會。只要有合適的客戶和案子，我一直很想在亞洲工作。我習慣親自發展所有案子，因此旅行這項因素的重要性是不能低估的，在時間有限的狀況下，案子對我來說必須要有相當的吸引力，而衛武營藝術文化中心興建計畫就是一個非常好的機會，我們有一個為台灣創造文化連結的業主，同時衛武營都會公園的歷史和生命力，更使我興起將藝術文化中心與衛武營地景融合的概念。

在設計前親身體會城市的一切

在我們設計衛武營藝術文化中心之前，因為籌備鹿特丹2003 國際建築雙年展的關係，我拜訪過幾個亞洲城市，那裡讓人驚豔的新建設與活躍的發展使我想起第二次世界大戰後荷蘭的重建時期。在設計開始階段，我想要先去體會城市的一切，包含氣候、人民、氛圍等，進而了解、融入它，如此一來才能開始我的設計。我很擅長於觀察，這使我能夠很快地去深入了解這個城市，這大概是因為我從小就常常四處搬家與旅行，觀察的習慣也在適應新環境的過程中養成。

就像我其他的案子一樣，在設計之前我都會去看看基地，設計概念常常就會由基地涵構、歷史背景、文化、氣候、及實地接觸之中如泉湧般浮現，而我也總是會受到當地地景的深刻影響。我小時候曾住在荷蘭林堡的丘陵地，後來又搬至海牙的砂丘旁，之後又住在格羅寧根的平坦黏土地，也在台夫特海埔新生地唸書，現在我住在鹿特丹的Kralingen湖邊，當你經歷過如此多元的風景，你就會知道那感覺有多麼不同了。

當我抵達基地的時候，我心想：這裡是熱帶氣候，隨興的氣氛，天黑得早，大約6點，而且人們對於絢麗的人工照明非常著迷，還有些特有的公共空間使用方式。我想設計一個能融入當地文化的建築。我花了一些時間漫步高雄，注意到人們會在外面練習舞蹈、武術、冥想等，這對我來說是非常特殊的，這樣的戶外生活型態也融合在我的設計中，我們要創造出大自然和建築之間的強烈連結。當地的氣候表情鮮明、炎熱、潮濕，加上間或而至的大雨和季風，我想設計一個會呼吸的建築並提供大眾遮蔭避雨的空間，不是專屬於觀眾的開放空間。我想營造一種歡迎的氣氛，吸引大眾進到我們塑造的空間，所以我保留了既有樹木，此外，我看到塑造小丘、山谷、池塘的機會，地形起伏在園區中圍出較具親密感的公共空間，在實

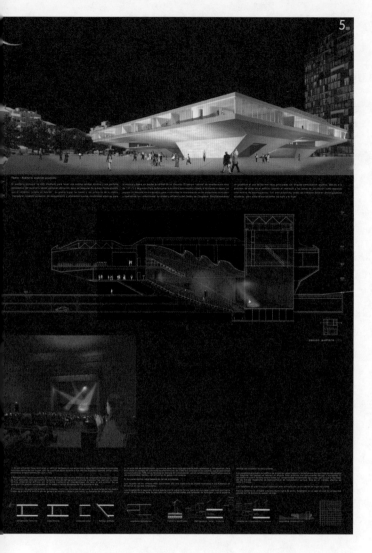

侯班另一件劇場建築作品——西班牙Llotja劇院和會展中心，結合當地
海灘與砂岩質感。（麥肯諾提供）

用面，那些池塘的底部可由礫
石做成自然透水面，雨季期間
將讓小湖連接到大池塘，讓水
迅速洩到北邊，進到都市的排
水系統中。

我們「有機」的設計是來
自抽象化的榕樹形象，也就是
在衛武營園區內蒼鬱茂密地生
長數十年的榕樹林。由實虛交
織與有機造型中，塑造出穿透
流動的文化空間、觀賞的位置
與被觀賞的場景，藉此提供高
雄藝文活動自發的契機。

與合作夥伴的交流

我知道如果我們在台灣贏
得案子，我們必須要有台灣人
在荷蘭的辦公室，並且要讓一
些公司內的歐洲建築師到台灣
交流，而我們也的確做到了。
溝通、了解與技術交流是國際
工程成功的必要條件，我們邀
請台灣的合作夥伴到荷蘭參觀
我們的公司並認識整個歐洲團
隊，我們也讓公司內的建築師
到台灣拜訪，在雙方一起工作
的時間內了解對方並找出最佳
的合作方式。我試著多花時間

在「人」上，以增進互相了解，加上現代通訊發達，不需要搭飛機我們就能隨時掌握工程進度。

我們設計團隊一起討論並決定什麼條件對衛武營、公眾、高雄才是最重要的，以及業主的目標是什麼。我們將藝術文化中心和都會公園結合在一起，將戶外帶進室內，並穿過建築，創造涼爽的空間。我們利用先進的音響設計、機電設備、空調設備與劇場設備來設計這個案子，並針對高雄當地氣候做設計調整。

考量在地地景和氣候調整設計

正如設計藝術文化中心有考慮到高雄的地景和氣候一樣，我們在荷蘭地景與「維梅爾的雲」下為台夫特科技大學設計總圖書館，並在1998年完工。這圖書館是我最喜愛的建築之一。它是Mecanoo第一個永續建築的嘗試，具有屋頂綠化、氣候調節立面與地熱交換溫度的空調系統。它是如地景般的建築，並以一個圓錐造型錨定在地景中。草皮由一邊掀起，斷面是以玻璃構成，你能直接走在圖書館屋頂上。在這個傾斜的地景上，圓錐是科技的象徵，也有休息和沉思的意涵。它是神聖的，即使身在圖書館中，仍能感受到地景。衛武營藝術文化中心和台夫特科技大學總圖書館都是來自純粹的Mecanoo文化。我們創造了荷蘭的人工地景，也就是

一種帶著開放特性且能引出自發性參與的建築。我們操作各種比例，並且反映所有條件在我們的設計上。

另一個案子是西班牙Llotja 劇院和會展中心。基地在Segre 河旁，這個位置有鄰近海邊的感覺，所以我們想要設計有海灘氣氛的建築。主要的空間要求是劇院和會展中心。但觀眾休息區也是很重要的，他們可以看到這條河和附近城堡的景色。在這地區內有種植許多果樹，因此果實的色調成為一個主題並在許多細節中重現。我們還使用砂岩作為立面的材料，讓這棟建築就像是從西班牙的土壤生長而出。

雖然我們一直在不同的國家工作，贏得並設計衛武營藝術文化中心設計案確實為Mecanoo帶來國際聲譽。能夠贏得這種規模的案子，而且是在台灣，的確也帶給我們其他國際的工作可能性與工作邀請。我們也持續向我們當地的合作夥伴和顧問學習，這個學習經驗也將會對公司裡的所有人，以及未來的案子產生影響。

總結一句話：這是一個很棒的機會，能夠設計與優美的衛武營園區有密切連結的文化地標；這整區的設計將幫助高雄達成國際文化中心的目標。

法蘭馨・侯班（Francine M.J. Houben）｜ 荷蘭麥肯諾建築師事務所（Mecanoo Architecten B.V.,Holland）創辦人、創意總監，衛武營藝術文化中心建築設計者

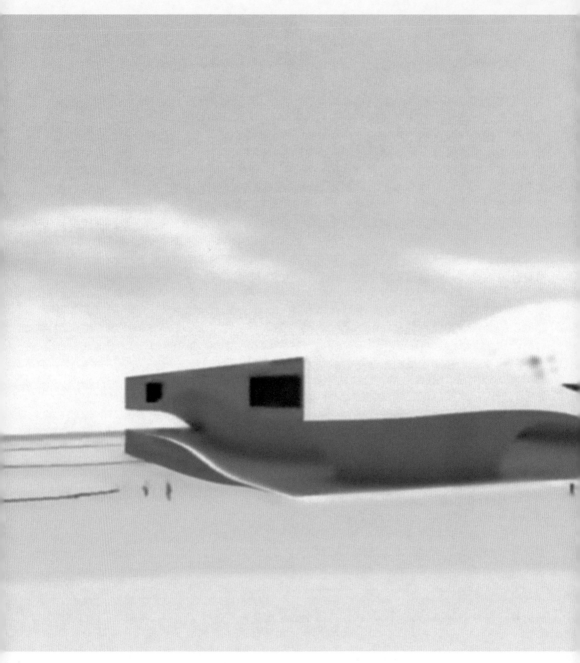

幾經內容變更,衛武營藝術文化中心最後確認模型圖,屋頂波浪曲線有些微改變。

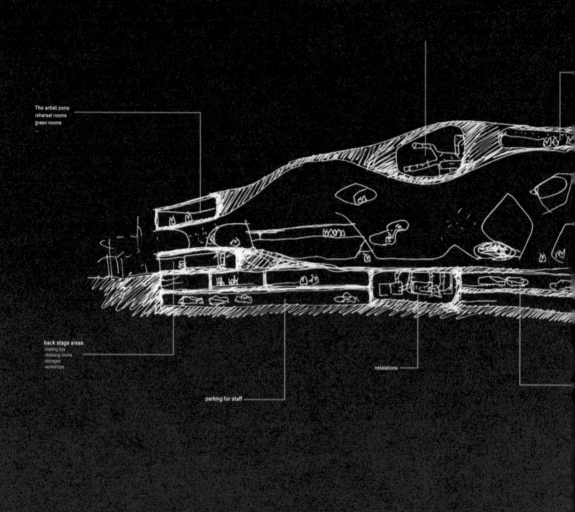

The artist zone
reharsel rooms
green rooms

back stage areas
-loading bay
-dressing rooms
-storages
-workshops

nstalations

parking for staff

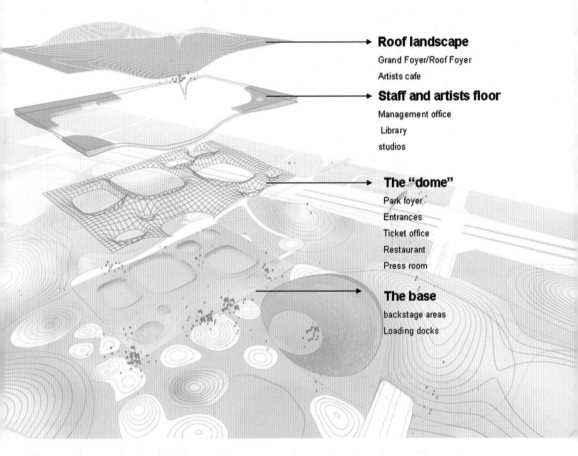

Roof landscape

Grand Foyer/Roof Foyer

Artists cafe

Staff and artists floor

Management office

Library

studios

The "dome"

Park foyer

Entrances

Ticket office

Restaurant

Press room

The base

backstage areas

Loading docks

2007年6月麥肯諾提出的第一階段設計草圖之一。

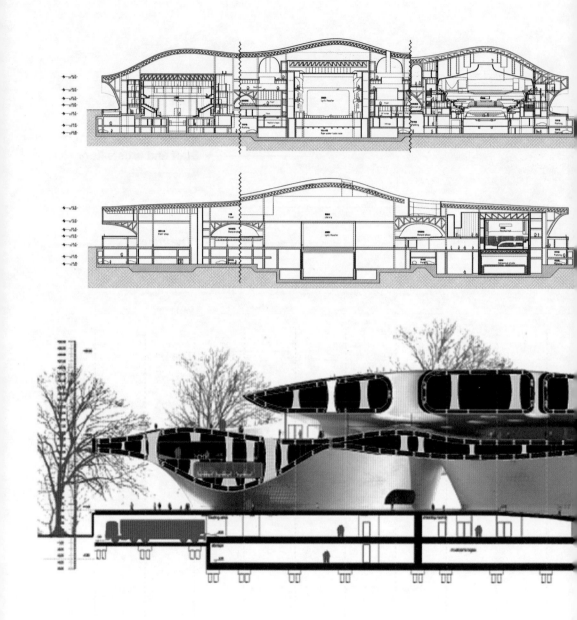

確認後的衛武營藝術文化中心剖面圖。

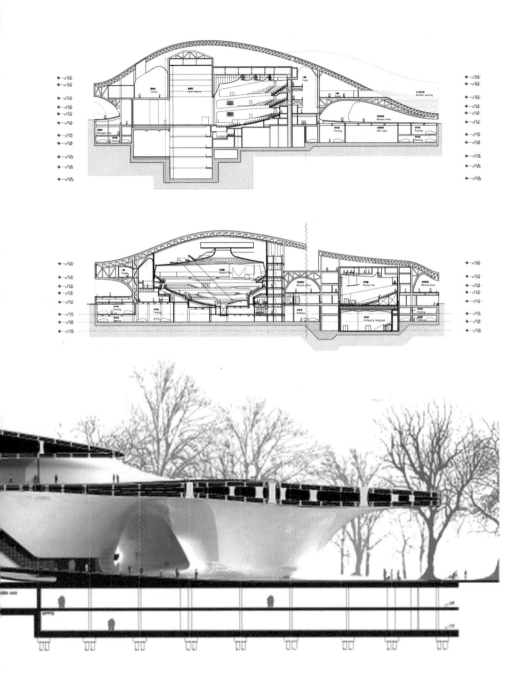

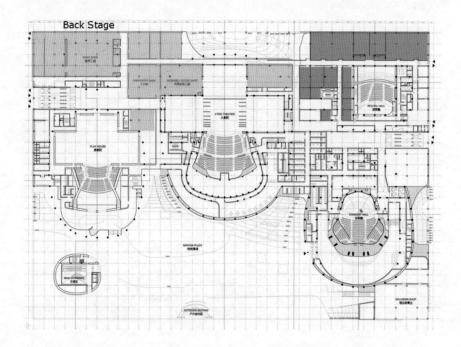

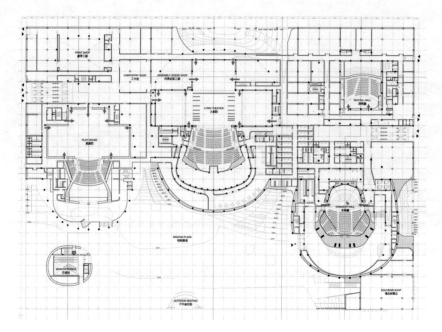

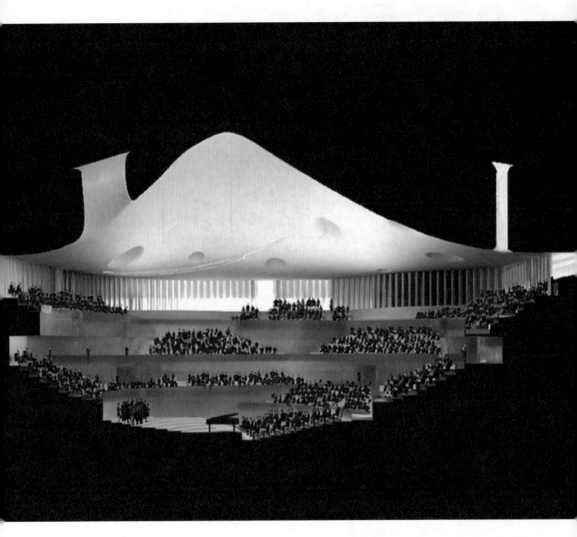

左：衛武營藝術文化中心表演支援空間（色塊部分）
　　及表演者進出動線示意。
右：音樂廳設計草圖。

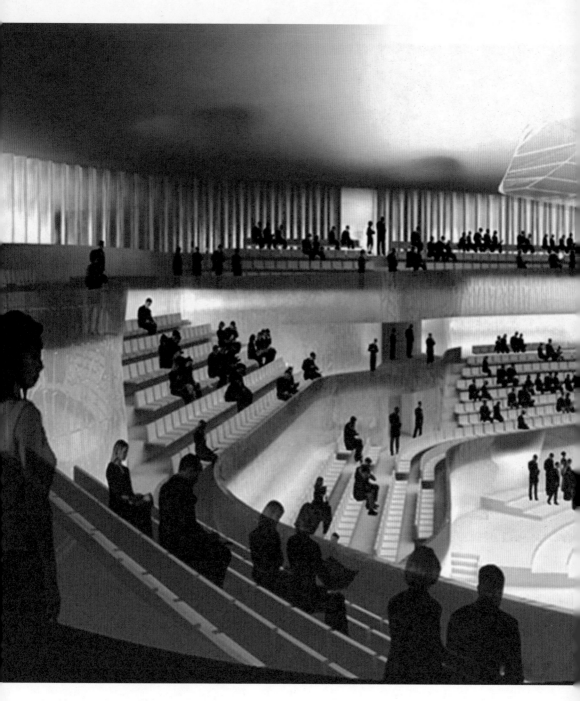

音樂廳採環形觀眾席造型，是國際上較先進的設計。

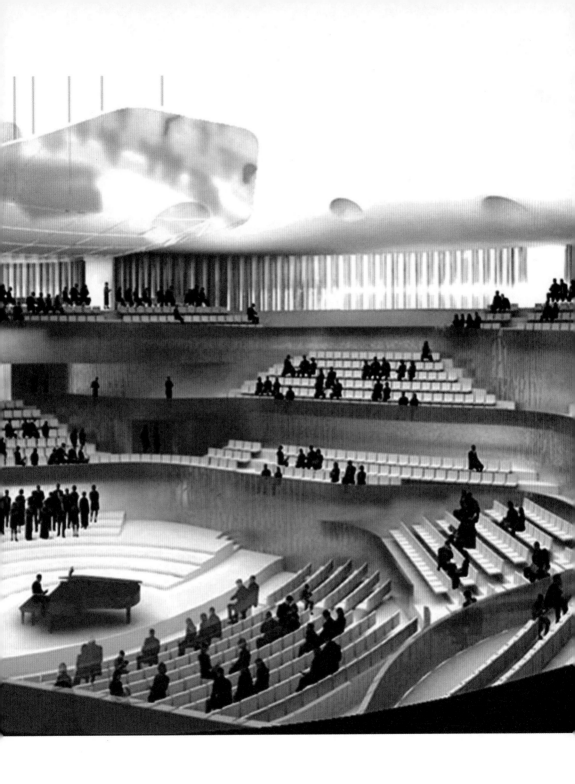

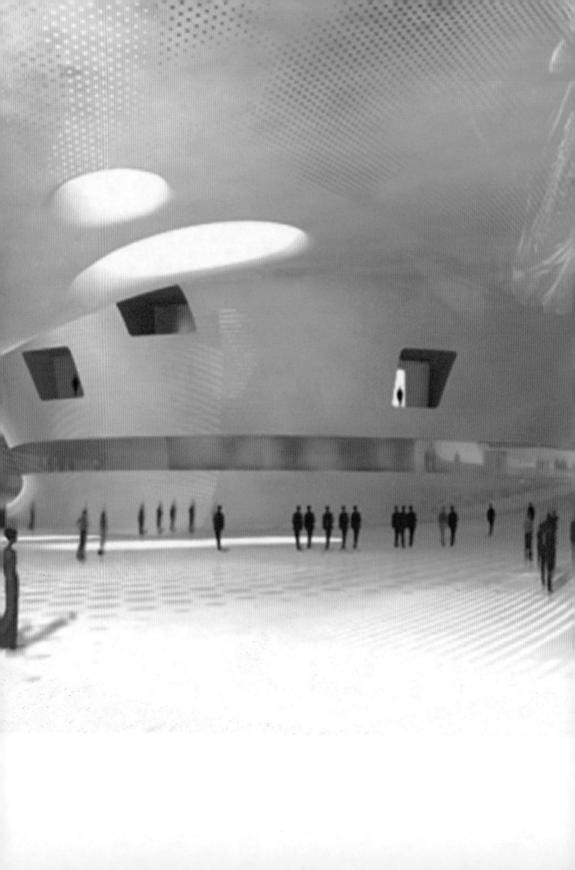

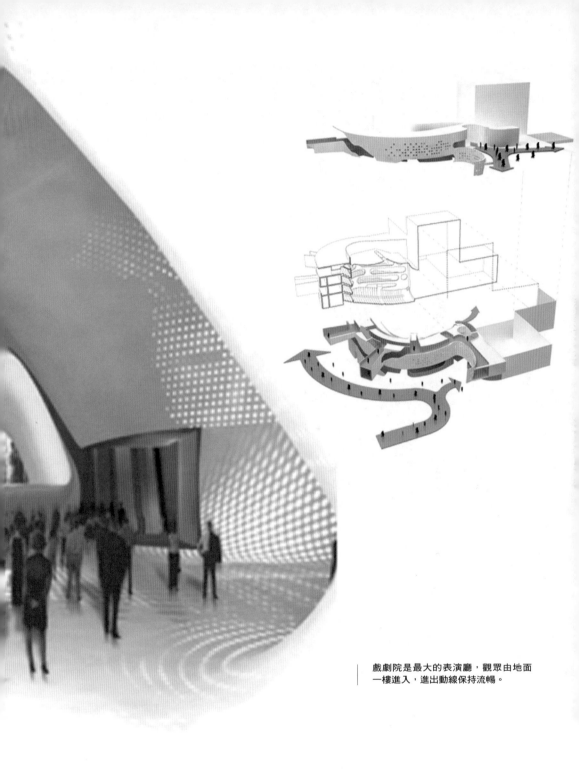

戲劇院是最大的表演廳，觀眾由地面
一樓進入，進出動線保持流暢。

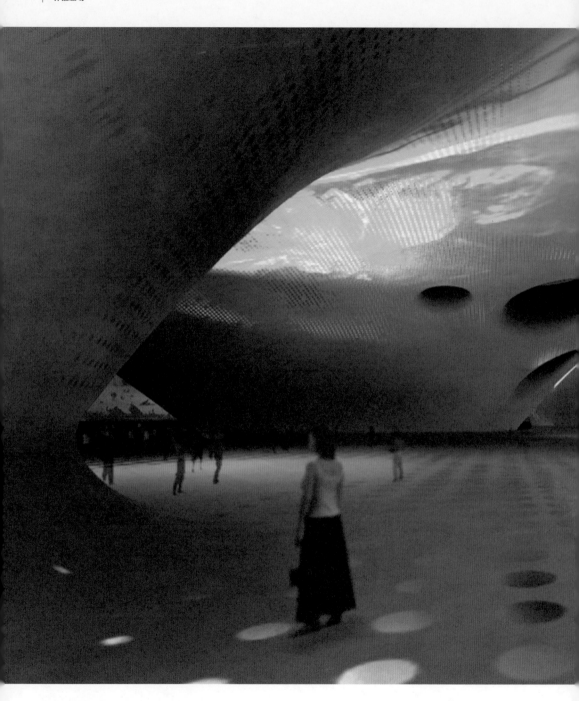

衛武營藝術文化中心夜間燈光模擬圖。

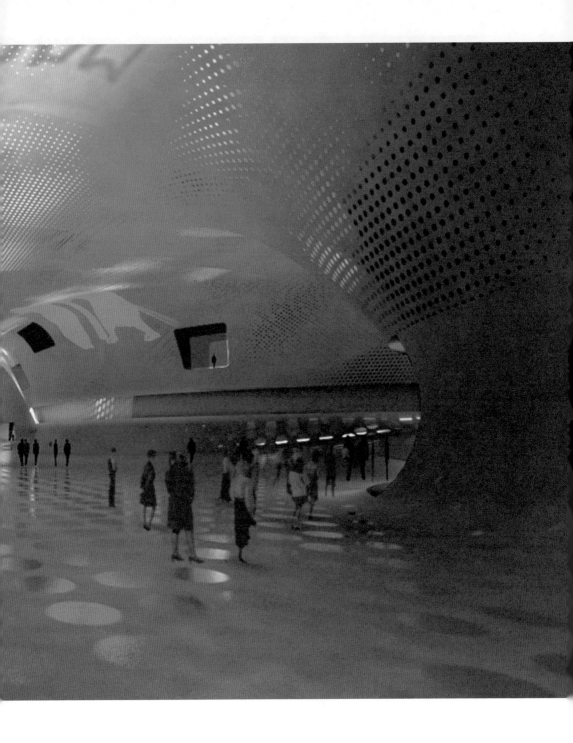

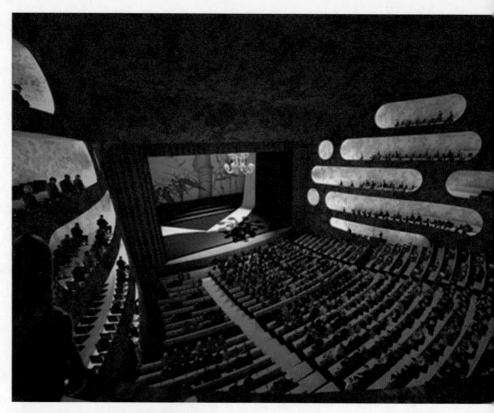

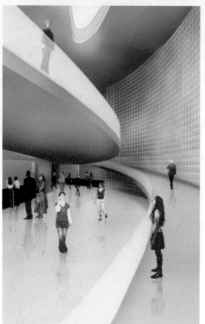

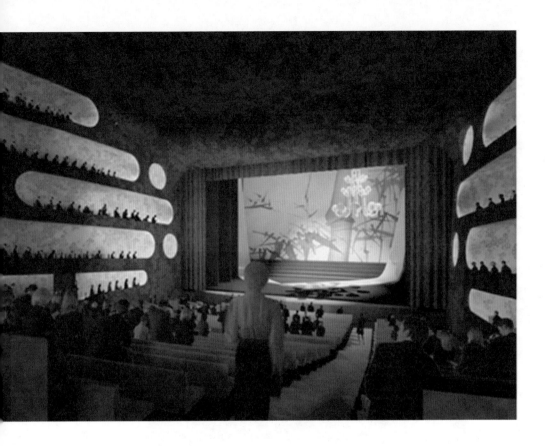

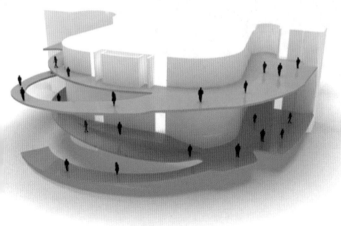

上：戲劇院想像圖。
下：中劇院設計草圖之一。

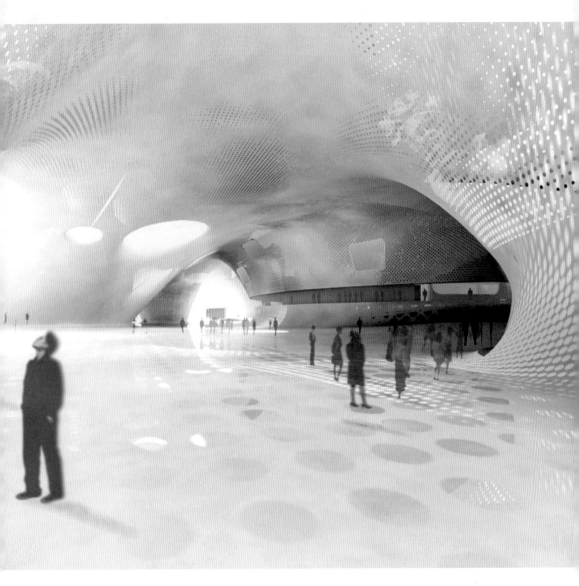

左：中劇院想像圖。
右：地面層開放空間想像圖。

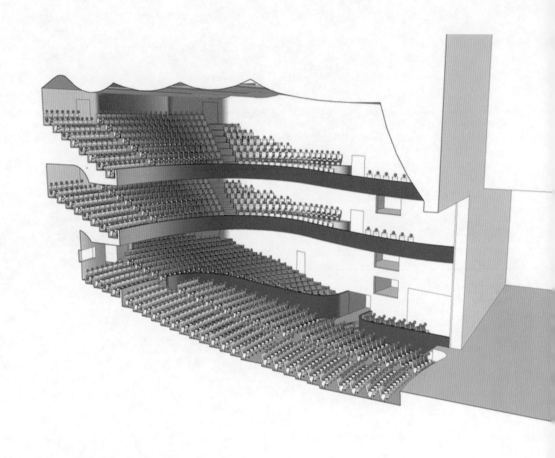

觀眾視線示意圖。左圖及右下為戲劇院觀眾區，
右上為音樂廳觀眾區。

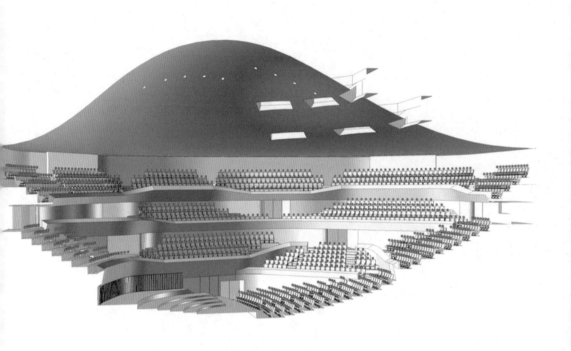

衛武營的室內外空間互有穿透，連為一體，夜晚時刻分外迷人。

台灣劇場2.0
——衛武營藝術文化中心的劇場特色

◎ 王孟超、陳若蘭

目前國內許多劇團都有強大的行政製作能力，累積了許多經驗和能量，只是缺乏舞台沒有實驗空間，全國的文化中心都應該思考遴選邀請表演團體駐紮在劇場的課題。要不然有太多好戲，眼看著就要磨出火花的時候，反而卻是最後一場的演出。

林 懷民老師08年出版的著作——《跟雲門去流浪》，書中〈辛特拉演《水月》〉這一篇有一段是這樣說的：

如果有錢蓋個劇院，這個劇場會是我的藍圖。

劇場內部是乾淨俐落的長方型，舞台很大，是觀眾席的三分之一。只有兩種顏色：原木壁板的褐黃，布幔、地毯、舞台鏡框和布幕的黑。

從舞台往下望，只見棕黃色原木椅框嵌住灰黑絨布椅背，整齊排列。演出時，觀眾往舞台看，全黑，只感受到燈光挑出的區域。演出的呈現飽滿，有力。

我喜歡這樣純粹的劇場。沒有虛飾。No Nonsense。

任何時代都有不同的劇場思維，巴黎歌劇院在1861～1874年施工完成，1875年開幕，前後歷時14年，由建築師Garnier所設計。以前的建築師非常偉大，因為只有建築師才懂得那有關建築的不傳之祕。當時這個劇院就以建築師的名諱來命名，叫作Charles Garnier's Paris Opera，可見當時建築師地位之崇高。Charles Garnier's Paris Opera的建築設計結果，也是經過國際競圖產生，當時在空間需求與設計準則上有一個有趣的規定，要設計一個最短最迅速的出入口給皇帝使用。因為那個時代只有在劇院中皇帝貴族們會和一般的平民老百姓在同一個場地出現，對王公貴族而言，劇場比他們平常出入的場所要來得危險。英國就曾經有一個皇帝是在一個劇院的窄巷中因為與情婦之間的糾紛而被刺殺。

貴族時代的劇場都有包廂，到了民主時代，包廂這種東西就自然的萎縮掉了。劇場除了可以反映社會階層，更重要的是反映當代對美學的看法。像早期劇場蓋得非常富麗堂皇，而後轉變為簡約，簡約的例子像是里昂歌劇院，那個劇院整個都是黑的，連座椅都是黑的，他們希望觀眾集中注意力去看演出。而後又有一派人士覺得劇院還是應該有一些裝飾，有一些和「生活風土」有關的東西，所以劇場建築又漸漸地走回在外觀、大廳、觀眾席都放入巧思與裝飾。

「台灣劇場1.0～1.5」時代

台灣從各縣市文化中心陸續興建到1987年兩廳院完工之後，是興建劇場的第一波浪

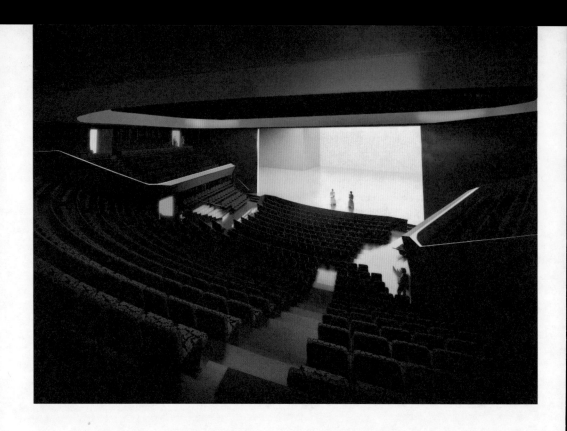

潮，可稱之為「台灣劇場1.0」。

　　各地開始興建文化中心是台灣現代劇場興起的一個濫觴，各地的文化中心有的地方蓋的像是一個大型的禮堂，有的地方蓋的像是一個日本式的劇場。80年代台灣經濟正要起飛，整個社會氛圍充滿著各種可能性，開始有錢就會「富而好禮」，覺得應該像國外一樣要有個像樣的劇場，當時我們的社會可能還不清楚我們需要一個什麼樣的劇場？所以就到處去看，覺得歐洲的歌劇院富麗堂皇，去看戲的人衣香鬢影，這應該就是第一流的吧！就這樣找到了歐洲的團隊，造就了一個外似宗廟、內裝是歐式歌劇院的有趣結合；而兩廳院在興建時期，台灣還在一個尚未解嚴的威權時代，所以落成的劇院也就像是一個貴族時期的產物。

　　在兩廳院落成十周年後，台灣的劇場建築值得一提的是1997年開幕的「新舞台」，它是台北第一座民營的中型多功能表演藝術廳。新舞台造價近12億，由中國信託商業銀行獨資興建，落成後該行仍然每年投入近一億一千萬元在營運管理上。這當中包括挹注給目前實際執行管理工作的「財團法人中國信託商業銀行文教基金會」每年4,500～5,000萬元，加上硬體維護費用包括空調、水電、其他機電設備等支出每年約3,000萬元，以一個企業經營者計算成本的角度言，還要再核計繁華熱鬧信義計畫區的土地價格，亦

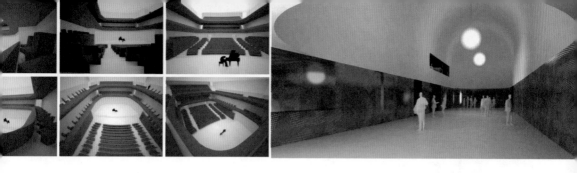

即原本應有房屋租金收入，及房屋折舊等。

「新舞台」935席的規模，對表演藝術團體起了發酵作用。北部兩廳院所屬的兩個演出場地，大的非常大（國家劇院1,522席），小的非常小（實驗劇場：單面式舞台190席／三面式舞台179席／環繞式舞台242席）。因為很多表演團體還是有一定要進兩廳院演出才具有代表性的想法，這20年來兩廳院劇場的尺寸，悄悄地帶著國內的戲劇和舞蹈作品往兩個極端發展，只有大製作和小演出，中型的製作比較沒有成長的空間。新舞台的出現，稍稍紓解了這樣不是很正常的發展。它的規格與營運管理的專業制度可說是「台灣劇場1.5」時期。

到了近年，政府宣布推動創意知識產業的「國際藝術及流行音樂中心」興建計畫，最為表演藝術界人士所關心的包括：南部的衛武營藝術文化中心、中部的台中大都會歌劇院、北部的大台北新劇院與台北流行音樂中心。其中，衛武營藝術文化中心由中央主導，政策與作業最透明公開。

劇場2.0正在發生

衛武營藝術文化中心採國際競圖，屋頂波浪狀的造型像是音波，建築師將音波的線條改變成曲線面，再考慮到建築本體和公園園區的生態合而為一，巨大量體加上和緩坡降的概念，就產生了丘陵起伏的美感，是一個有趣的設計。觀眾入場的地方極為開放，感覺上不會有那種大門一關就全都鎖上了的封閉感，循緩坡進入後，民眾可循各式自然的曲狀動線到達劇場。跟我們一般想像中劇院應該是一個高聳突兀的單一建築、富麗堂皇、有一個高聳大門的刻板印象不同。它沒有確切的大門，劇院主要的入口是從公園中間的地方，沒有選擇把大門開在最繁華的街道口上，就是要低調的進入園區，開始享受進入休閒氛圍的情境。這是設計團隊將歐洲「慢活」的理念思維帶到此地的一種貢獻。

衛武營的內部空間分4部分，經過多次會議諮詢委員爭論後，最終達成共識版本，那就是本案將會有：

原始空間需求與設計	
音樂廳	2,300席
大劇院	2,000席
中劇院	800～1,000席
實驗劇場	200～500席

修改後空間需求與設計	
音樂廳	2,000席
大劇院	2,200～2,500席
演奏廳	800～1,000席
實驗劇場	500席

最後確認空間需求與設計	
音樂廳	2,000席
大劇院	2,260席
中劇院	1.254席
演奏廳	470席

多方折衝之下，原實驗劇場被迫取消，大家暫時將它歸到以後衛武營保留之營舍之再利用，這是不得不忍痛之取捨。實驗劇場之多元可能，在原先設計討論時，也因必須容在衛武營藝術文化中心之建案中，常無法因應多變之可能，而與其他演出空間格格不入，或許挪出去更能增加它的可變靈活性，北京國家大劇院也是將其實驗劇場移出主體之外另建。

衛武營的劇場設計

一、後台支援系統之規畫

以往我們有過經驗，很多劇院的舞台區及其他空間不在同一平面，造成很多搬運上的痛苦。目前衛武營表演藝術中心的舞台區都同是離地平面一公尺，搬運工作在未來不會是問題。

當劇場數量形式定下來之後，布景工廠、繪景空間、布景組裝空間、燈光音響器材空間及其他工具材料儲存空間，又移回原先位置於右上角的區塊。如此可直接支援兩個劇場之運作。繪景空間由於電腦輸出技巧日漸運用廣泛，相對的傳統繪景需求漸少，原先預留的挑高空間，若只做繪景殊為可惜。計畫將兩空間合併為一可供中型劇場組裝試景用。大劇場原在左右舞台後各有一個挑高空間可供組裝布景，但左邊離工廠動線甚遠，計畫變為可吊掛部分景物之大型排練場，其空間可以和左上角排練空間結合成一體，也彌補其他排練場挑高不足的缺憾。

衛武營現在的後台空間設計中屬於支援系統的工廠，一應俱全。包括有：製景工廠、繪景工廠、組裝工廠、服裝工廠、洗衣房等。占用到廣大的面積，在人力的編制上，目前還不確定籌備處是否有意識到這樣一個全功能的劇院，工廠的部分要有多少人員來管理？將來是不是真的確定要自己來製作節目呢？回頭看看北部的兩廳院，當初興建時後台工廠也是一樣的情況，運作至今時

勢所逼，也沒有繼續在自製節目，徒留一堆可能再也不會用到的布景堆在車道中。

樂團的排練空間很好，量體（Volume）夠大，現在已經可以預期在排練室裡排練的效果和舞台相差無幾，但位於演奏廳正下方隔音工程是一大挑戰。音樂廳和演奏廳現也集合成一大區塊，與排練空間連成一氣，動線支援相當良好。

二、大劇院的舞台設備

大劇院有左、右、後舞台，有旋轉舞台（turn table）、有台車（wagon），台車和旋轉舞台都是在舞台平面就可以移動，不像北部兩廳院的台車要高於舞台平面才能移動工作。目前的設計非常當代，施工精細，舞台要往下挖到24公尺之深。北部兩廳院的雙層升降舞台（double wagon），下方台車的功能是做推動上方台車之用，而衛武營的雙層升降舞台，如果運用得當將來在表演上可以發生很多效果。

舞台上方將近70幾桿的吊桿，都採合理相同間距，沒有固定的燈桿，每一個吊桿都可以做燈桿，當然你也可以規畫一些吊桿固定作為燈桿使用，有需要的時候在吊桿間移動燈具也是輕而易舉的事。

三、靈活多變的中型劇場

原先胎死腹中的中型劇場，在許多劇場有識之士的積極呼籲之下，又重回設計規畫中。中型劇場與大劇院的差異，不只是座位

席數的多寡。中型劇場的存在與否，更是會影響台灣未來各種演出的成敗，台北國家劇院只有大劇院和實驗劇場，缺乏主流演出的中型劇場，造成台灣近20年來表演不斷求大的畸形發展。

設計中的中型劇場不應該只是大劇院的縮小版，它的設計能因應各種演出的可能性，除了一般鏡框式劇場之外，透過觀眾席與升降平台的變化，各種大小尺度的三面劇場也很容易因應演出需求而改變。演出空間的多變使得舞台燈光音響的設計更形複雜，以往多功能劇場往往變成無功能的劇場，但透過現代科技及細心規畫，一間近乎理想的多功能中型劇場是值得大家期待的。

四、梯田式的音樂廳觀眾席

音樂廳是國內第一個採梯田式，或稱葡萄園式觀眾席的設計，這種設計最有名的例子就是柏林愛樂廳，樂團在正中間，觀眾圍繞在四周，成不規則的形狀，其設計與音響效果息息相關。北部的國家音樂廳的內裝是屬於所謂鞋盒式（Shoe Box）的造型，傳統古典，回響上不會有問題，音樂演奏需要較長的殘響，鞋盒式的音樂廳是最安全的造型，在音響效果上不容易失敗。

梯田式觀眾席的音樂廳是比較先進的設計，諮詢委員多數也都表贊同之意，電腦科技的日新月異也同時影響著劇場設計，任何造型都可以以電腦事先運算出可能的情況。當然有些人會對梯田式的設計有疑議，

因為樂團中像管樂類這樣的樂器聲音都是向前走，所以對選擇坐在樂團後方的觀眾相對而言，音響效果會比坐在樂團前方的觀眾差；而且離打擊樂器距離也比較近，但是好處是面對指揮，觀眾可以在演出期間全場看到指揮生動的面部表情，這可以說是另一種補償，讓樂迷們各取所需。這種造型是新主流，國際上已經累積了很多經驗，再者上方有一個極大的反響板（Canopy），可以做昇降及角度的變換，以適應不同性質的音樂節目演出做音響反射。對觀眾而言，這種設計即便坐在最後一排，也不會覺得離演出者過於遙遠。

音樂廳一樣在諮詢委員的要求下增加了一些吊點和燈光，以為未來音樂演出的各種可能性做準備，當然廳內也有管風琴，這是大型音樂廳的基本設備。整體而言，這個音樂廳是非常值得國人拭目以待的。

噪音阻絕和防震成為這次音樂廳設計上的兩大 issue，捷運站就在100公尺左右外，加上內外部其他噪音干擾。諮詢委員們對噪音的要求標準是 PNC15（註），這是一個很高的等級，諮詢委員們的態度是寧可把標準訂定得嚴格一些，保留一點施工時可能會發生的些微差距，再加上長期使用後可能會發生的老化，所以目前的要求都是15。

國際競圖結束後，衛武營籌備處成立了諮詢委員會，諮詢委員們都就自己的專業領域提出建言，以目前修正後的設計而言，除了建築外觀原始的概念還保留之外，其他都改了很多，內裝的重組和空間移動甚至會影響到外型，因此建築外觀丘陵起伏的線條也就隨著發生變化了。

外觀的變化並不是設計團隊的責任，整件事情就是從Play House改成Recital Hall，幾經轉折又成為兩者兼有，因而影響到後台支援空間的移動，然後影響到外型而接續發展的。設計團隊因應文建會的要求，在修改內裝後，重新處理外型，維持屋頂丘陵起伏的概念，收尾處緩降到和公園的地面結合，塑造天地合一的感覺。最近一次提出的修正版設計中，在屋頂的收尾處加了一個戶外劇場，但是目前還沒有詳盡的細部規畫，例如：燈光等技術系統在哪裡安置？舞台長什麼樣子？屋頂沉到最後變成觀眾席和舞台、屋頂和劇場之間沒有界線，這是一個革命性的設計，想法很有趣。

期許兩個理想

一、劇場+表演團體=有機體

高鐵開通後，南北的聯繫更加頻繁，藝術經紀也應該從高雄出發，國內的表演團體、國外邀請來的演藝團體，都該考慮去南部做首演，才能做到真正的南北平衡。談起國內表演藝術，多年來先是由表演藝術團體來帶動，然後有了各地文化中心的興建，北部兩廳院的落成，原本進入這個階段後，劇院理應成為一個龍頭，但是目前只有北部兩廳院可以起領導作用，各地文化中心也只是出租場地，下一個階段就應該是劇場加上表演團體共同來帶動文化的進步。

目前國內許多劇團都有強大的行政製作

能力，累積了許多經驗和能量，只是缺乏舞台沒有實驗空間，全國的文化中心都應該思考遴選邀請表演團體駐紮在劇場的課題。要不然有太多好戲，眼看著就要磨出火花的時候，反而卻是最後一場的演出。劇團、舞團有了空間可以磨練作品，遲早都能像雲門舞集一樣把藝術作品出口到國外去。

真的要做到南北平衡，應該考慮讓表演團體來進駐劇場，國內的表演團體在正式演出前總是缺乏舞台來讓他們進行試驗，演出完也沒有一個可以讓他們反芻精進的地方。雲門舞集有自屬的排練場，所以當他們上台演出的時候，東西已經成熟；國內其他的演藝團體也有可能達到如此的水平，只要他們有場地。

二、推動「劇場標準化」

雲門舞集到荷蘭演出，同行的技術工作人員都有一樣的感嘆：「如果能把荷蘭的劇場生態移植到來台灣來該有多好。」

美國、德國的劇場運作系統也非常成熟，但是不適合我們，德國歌劇院擁有百年基業的傳統不是我們的傳統，而且德國、美國的演出都非常重工業，我們難以效法；反觀荷蘭的領土、資源、人口，在演出型態上，也是有許多的外來節目，和台灣都有極高的相似度，荷蘭也是各地都興建有文化中心，運作下來的效果可能是最適合我們學習模仿的。目前衛武營、還有大東文化藝術中心，都有荷蘭團隊在執行設計工作，北部兩廳院近期在進行的修改案也有邀請荷蘭籍的劇場專業人員操刀，我們可以利用這個機會

將國內的劇場設備朝標準化逐步邁進。

荷蘭的劇場多半一年可以演200多場，這都要歸功於他們「劇場標準化」的成果，大大縮短了技術人員裝台時所要耗費的時間，很多演出甚至當天裝當天演。這些情況讓來自台灣的劇場工作人員印象深刻。不僅是設備近似，荷蘭劇場工作人員國際化的水準和工作技能也幾乎是一致的，例如：管理人員本身對燈光、舞台、音響的專業知識，還有甚至每一個人都能說英語，跟國外團體的工作人員完全可以溝通，不需要借助翻譯人員，任何問題都可以在第一時間做處理，因此提高了工作效能，令人印象深刻，如果我們想要朝國際化走，「人」在我們的理想中也要朝標準化走。各個劇場其實應該思考，如何朝在標準化的一致中，又不一樣的走出自己的特色來。

「台灣劇場2.0」正在發生，我們深深期待。

註：PNC：Pulse Noise Canceller 脈衝噪音過濾阻絕。

王孟超｜舞台設計，衛武營藝術文化中心計畫諮詢執行小組「劇場設備組」委員

陳若蘭｜雲門舞集製作經理

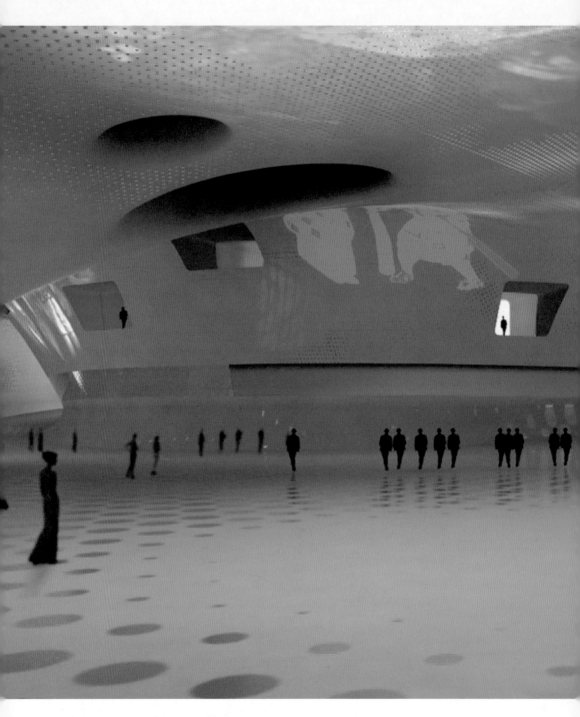

衛武營藝術文化中心可望帶動台灣「劇場2.0」新時代。

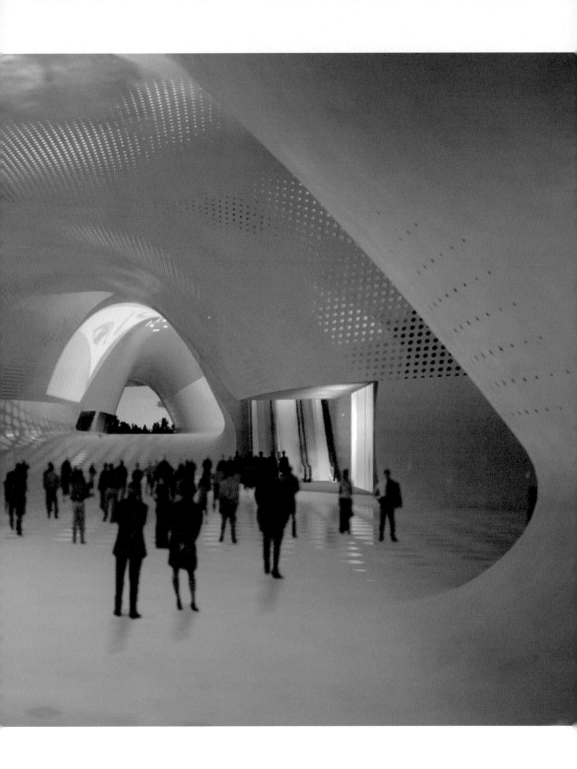

建築，也是一種表演的藝術

——專訪法蘭馨‧侯班

◎ 阮慶岳／訪問　吳介禎／整理

而是美學形式與情感交流的成果。

也不只是視覺的滿足，

建築不只是智性或觀念的活動，

對侯班而言，

因為它們有較多非正式的氣氛；

她喜歡亞洲城市，

因為高速公路讓旅人看不到美麗的地景；

她反對高速公路，

法蘭馨‧侯班（Francine Houben）對於建築有許多獨特的思考：

作為第一位將要把荷蘭學派建築帶進台灣的建築師，

法蘭馨·侯班在她的作品與論文集《構成、對比與複雜性》（*Composition, Contrast, Complexity*, 2001）中指出，對美的洞察是建築最重要的活動，「畢竟美牽涉人類最基本的情感。」1980年代侯班為了參加荷蘭一個國宅社區的競圖而與夥伴們一起成立了麥肯諾（Mecanoo）建築師事務所，以便積極參與荷蘭的都市更新。此後麥肯諾事務所的作品很快擴展到學校、劇場、圖書館、高層辦公大樓、公園、廣場、飯店、博物館，甚至禮拜堂。對侯班而言，建築不只是智性或觀念的活動，也不只是視覺的滿足，而是美學形式與情感交流的成果。

建築是基於對都市議題的深度探索

2003年第一屆鹿特丹國際雙年展「移動性：窗外有藍天」（Mobility : a room with a view）由侯班擔任總監。早在幾年前侯班就曾指出高速公路系統對都市景觀的破壞，她研究了荷蘭都會區摩托車騎士與火車乘客的視野以及藍斯城（Randstad）的高速公路系統。1999年侯班應荷蘭交通部之邀請演講，講題是「移動的美學」（Aesthetics of Mobility），而她在2000年獲台夫特科技大學（Delft Technical University）之聘任教於建築系，移動的美學也是她授課的重點之一。

在鹿特丹雙年展中，全球多個城市的移動文化，包括墨西哥市、香港、雅加達、布達佩斯、魯爾谷地（Ruhr Valley）、貝魯特、洛杉磯、東京、北京與藍斯城的基礎交通設施都被詳加研究比較，作為未來運輸系統設計的參考。儘管歐美過去都有學者針對摩托車騎士視覺經驗做研究，但美學體驗絕對不會是交通運輸工程界會重視的因素，侯班的努力讓美學成為移動性的重要課題，而大眾在旅行時也更能體會到移動的可能性有賴於人人對環境負起責任。

2002年時，侯班與她的事務所展開在鹿特丹老舊西區的一個活化案，這個根據義大利波隆納所規畫的市鎮卻因為荷蘭遠較義大利濕冷、日照時間短而呈現完全相反的結果，此區陷入蕭條，店家倒閉或外遷。應當地一棟住宅、旅館與店鋪複合式建築18位共同所有人委託進行再生計畫後，侯班先說服他們繼續投資，並提出幾種方案供業主參考。侯班建議把仿波隆納建築的拱結構拆掉，將店鋪向前推，再加上打燈的簷篷與街道相銜，以創造絕佳的能見度與廣告效果。這個拆掉代表在地歷史拱壁的方案引起許多爭議，但規畫團隊在與居民不斷的溝通下，終於得到共識。

侯班指出，都市整體規畫（master plan）會主宰一個地區的文化與經濟發展，所以都市計畫政策應該不能只有由上而下任政府與專家主導，而應善用民間的創意、眼

光與能量，甚至民間的募款實力，使由下而上的影響也能落實在規畫裡，而不致讓昧於現實的設計陷居民於困境。當不切實際的建築已成為當地居民共同的記憶時，民眾將被困鎖於歷史保存與發展的兩難。

以大地為舞台的建築表演

由於荷蘭土地稀有，建築必須與環境及地景有更密切的關係。法蘭馨・侯班認為建築是都市計畫多元性的一個層面，建築是要以創新的、跨專業領域的方案迎接都市的挑戰。她也認為建築師不是蓋房子的人，而是與業主密切合作的劇作家或導演。雖然她作品的風格很難定義，但都展現她對構成、對比與複雜性的實踐。侯班喜歡並置對偶的題材或概念：厚重與輕盈、實質與抽象、內斂與外顯、理性與直觀、形式與情感。而要能精準掌握這樣的手法，建築師必須透過各種地理的、歷史的、社會的與人文的分析與研究，深入了解基地環境的空間涵構與在地精神，印證表演藝術常用的一句話：「台上一分鐘，台下十年功。」

衛武營藝術文化中心設計靈感來自古希臘露天劇場的開放性，200公尺長、160公尺寬的低矮建築打破人造環境與自然環境的距離，開放流動的量體模糊了室內與室外的差異。部分屋頂上將會有自然植栽蔓生，在熱帶的高雄地區產生自然的降溫功能。緩緩下降的屋頂最後親吻地面，化身成大自然裡最曼妙的舞姿。

這個以大地為舞台的精采建築表演，是高雄地區擺脫沉重經濟角色、邁向文化都會的開始。表演才剛揭幕，已然喝采連連。

▋ **問：高雄和歐洲城市完全不同，當妳第一次來到這裡進行這麼重要的工作，妳對台灣都市的第一印象是什麼？**

答：我這次來台灣比上一次更喜歡台灣。我去過日本，也是去過中國大陸和香港，這些亞洲城市的旅行經驗提供了很有價值的參考。台灣比較像日本給我的感覺，比中國大陸的都市有條理。當我到了高雄我感覺高雄又和台北非常不同，或許是亞熱帶和熱帶氣候的差異，高雄顯得更休閒、沒那麼正式，同時因為沒有那麼緊張所以讓人感到很愉快。這也讓我體會高雄需要的是讓人輕鬆的建築，也才想到以榕樹作為設計的元素。

▋ **問：妳似乎有意在很大的複合式建築中帶進自然，又讓建築具穿透性。**

答：是的。因為荷蘭日照時間短，長時間依賴人工照明，所以建築有必要呼應光線。而在高雄這個案子是要創造一個非正式的空間情調，且基地上的植栽又和我們在荷蘭的完全不同。

▋ **問：妳利用榕樹創造了光與遮蔭的對比，給大家開放又有遮蔭的自然空間。**

答：對，這年頭大家都待在電腦前太久了，我要給他們真正的自然和樹木，和自然的空調。

▋ **問：聽說妳會在建築基地上挖土或填土？**

答：去創造建築周遭的地景。同時因為建築中間有開放空間，且地面樓要有裝卸貨的功能，所以我們要創造一個有曲度的三明治，同時也創造一個景觀。

▌問：妳對都市涵構的看法是什麼？因為妳對融合自然與人造環境有相當多的作為與看法，所以當妳要在一個都市中進行工作時，妳如何定義自然與人造環境的界線？

答：對我來說幾乎是沒界線的。我創造地景、改變地景、操作地景，而且優游於其中，我天生就有這種基因，欲罷不能。都市人其實喜歡這樣，因為他們需要找到某種自然與人造事物間的平衡。這在公共空間中尤其重要。

▌問：妳認為建築師應扮演何種角色，例如，建築師是否擔任喚起社區意識的責任？

答：我今天早上才從雪梨飛過來，我們在雪梨談到建築專業有很大部分是要對未來負責。建築師的工作要顧及很多層面，許多決定不是建築師可以自己做的，也要考慮業主的需要，我們不是藝術家，想怎樣表達就怎樣。我常扮演的角色是提供業主一些想法，然後再找到平衡點與實施方案。

▌問：大家對衛武營藝術中心都寄予厚望，特別是高雄地區的民眾。他們長期以來都覺得南台灣的發展落後於北台灣，所以希望透過這個案子將高雄提升為第一流的都會。類似的概念，妳對北京大都會歌劇院有什麼看法？這個案子一開始時承受極大的壓力，包括有多少比例是由在地人參與的？

答：北京大都會歌劇院開幕時我也在場。但我想我們在高雄的案子更具在地性，讓作品具在地性是我的意圖，我的夢想。

▌問：那當衛武營藝術中心開幕時，妳會想在那裡待多久？

答：我會想整天待在那裡，感覺白天和晚上的變化，民眾在白天如何使用這裡，晚上又如何使用這裡。在週末如何使用這裡，週間又如何使用這裡。我其實對正式的空間不是那麼在意，而更在意的是這裡提供的非正式的（informal）、休閒的空間。

▌問：妳所創造的地景與屋頂的確提供了許多非正式的空間。

答：我們對正式空間的設計剛告一段落，接下來幾個月會是非正式空間的設計。

▌問：妳一定很忙，必須旅行各個城市，但我發現妳還是個專欄作家，還是鹿特丹影展的委員，這些工作和妳的建築專業有什麼樣的聯結？

答：影展一年開會6次，專欄則是定期寫，不過因為報紙改版，所以這個專欄也停了。我希望未來可以寫作。一開始寫作有點難，但後來很多人閱讀，很多人喜歡這個專欄。一個月寫一次或許可以。

▌問：妳有時間看表演嗎？

答：因為我先生很喜歡藝術，例如前衛藝術，所以我和他一起看了不少表演。

▌問：我在大學教建築十多年了，發現學建築的女生愈來愈多。妳對愈來愈多女性從事建築有什麼樣的看法。

答：荷蘭的建築系也是女生愈來愈多，我唸書時大約10%到15%，現在則是一半。我覺得從事建築不在於是女性或男性，真正有差別的是身為一個母親。我有三個小孩，對我來說比較困難的是如何陪伴他們，除此外性別並不是問題。

問： 我想在台灣社會，家庭角色如妻子、母親與專業角色的衝突更大。我的女學生們會想知道妳如何調整這些角色。

答： 要從事建築你必須全力以赴，不可能一週只工作半週。我一週工作7天，時時刻刻都在想我的工作。

問： 妳征服了大半個世界，卻可能還搞不定家裡面。

答： 我被選為今年的荷蘭傑出女性，我從來不覺得自己是成功人士，但從另一方面來說，我母親就是這樣的人物。我在家裡面5個小孩中排行第4，我們的父親總是忙於工作，又因為他工作的關係我們得常常搬家，我媽媽就得賣房子、買新房子，重新安頓整個家，所以她是我學習的對象。另外我父親培養了小孩子們極大的自信，所以今天我之所以為我比較是因為我的家庭，反而比較不是因為我的性別。

問： 妳的公司呢？

答： 我們是一個大家庭。

問： 會再成長嗎？

答： 不會，目前80個人各司其職，有的專精建築，有的專精景觀，有的專精結構，有的專精電腦；目前這個團隊的組合非常理想，可以同時進行像高雄這樣的大案子，以及一些規模較小的案子。

問： 要在荷蘭和台灣兩地之間跑很辛苦，妳覺得妳未來在亞洲會有更多的案子嗎？

答： 或許。我其實很喜歡來這裡，我也還得常去西班牙。其實認識不同的文化和人帶給我很大的樂趣。因為小時候常搬家，所以我很喜歡觀察不同的環境和人事物，這可能是為什麼我能很快了解不同的國家。

問： 妳是2003年鹿特丹建築雙年展的策展人，妳以「移動性：窗外有藍天」為題，其後的動力是什麼？

答： 我從1990年代開始擔任荷蘭政府的都市計畫顧問，我是非常反對蓋一大堆高速公路的，因為一旦這些高架道路蓋起來以後，你就看不到荷蘭了。很多小城市和美麗的地景都會被公路阻擋，所以我試圖說服政府，旅行的人所聞所見同樣是移動性的重要因素，我也開始研究、分析旅行的人的視覺經驗，有許多有趣的發現。參與的人也都很投入，因為我給大家新的視角。這個研究花了我們18個月，走訪了10個國家。

問： 正當奧林匹克運動會開幕前夕，妳對北京有什麼看法？

答： 我曾在2002年造訪北京，去年又去一次。當時的感覺很複雜，一方面北京多了很多新的、漂亮的建築，整個都市變得很乾淨整齊，一方面有很多老的東西被抹去了，讓我既喜既憂。我喜歡亞洲城市是因為它們有較多非正式的氣氛，

沒想到北京在短短幾年內竟然有那麼大的改變。你的感覺呢？（阮：北京的發展是一個很複雜的議題，它轉變得太快了，連思考的時間都沒有，只是不斷地前進。）他們到最後一定會後悔拆掉那麼多胡同，而且許多新建築太靠近紫禁城，我認為它們的尺度已經走樣了。（阮：我想他們現在正處於奧運的狂喜中，希望奧運之後北京人會回歸正常的生活、正常的步調，而不是一直想要炫耀。）

土與玻璃、建築物與地景、簡潔與有機。

——原刊於2008年5月，《PAR表演藝術雜誌》184期

▌問： 妳曾在哈佛大學任教，妳對建築教育有什麼看法？

答： 我喜歡和年輕人一起工作，我的事務所就像是一個學校。我在哈佛教書時學生裡面有80%是亞洲背景的學生，我想未來一、二十年建築世代會是亞洲建築師的天下，所以互相了解是很重要的，因為不同背景的人會融合在一起，我很喜歡這樣。

▌問： 妳曾出版《構成、對比、複雜性》，我很喜歡這個標題，非常有趣的概念。

答： 那跟我的演講有關，我說建築就是構成、對比和複雜性，不過我想這樣的標題還是太複雜了，下一本書的標題我會取「塑土」（Clay）。《構成、對比、複雜性》也是在說明我的工作，例如面對一個社會的複雜性，一個簡單的想法可能因為外在條件變化而變得複雜，所以建築是不同觀念層次的構成。至於對比，我們的設計常用到對比，例如混凝

阮慶岳｜作家、建築師、策展人，元智大學藝術創意系副教授
吳介禎｜《建築師》雜誌國際新聞編輯

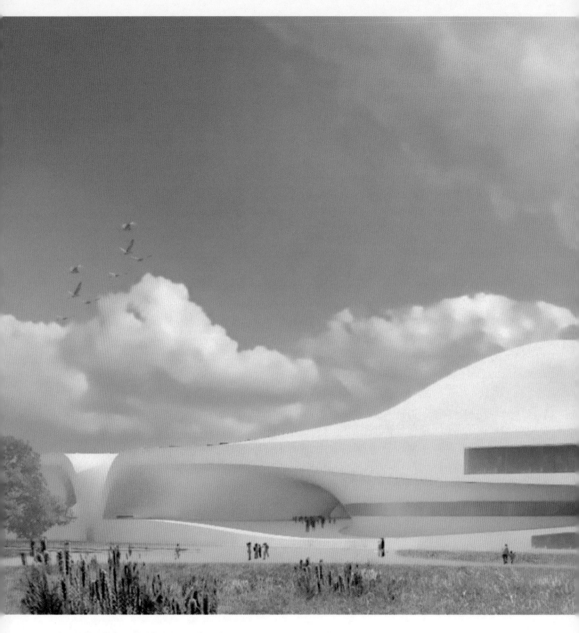

從北側廣場看衛武營藝術文化中心示意圖。

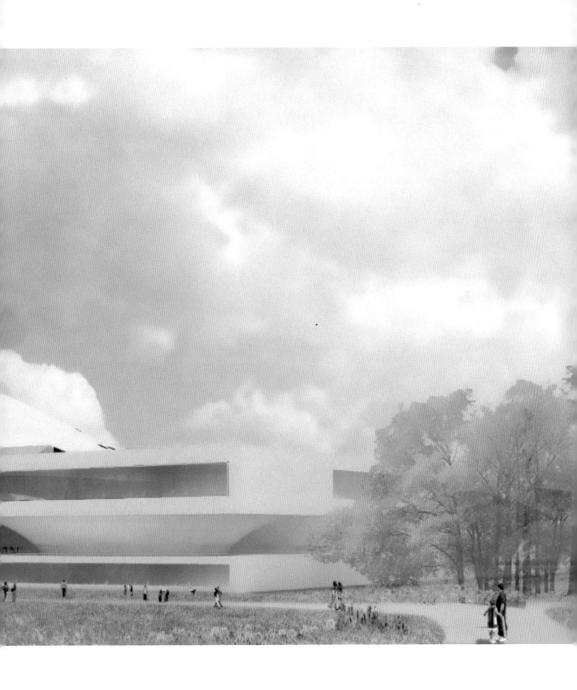

主體建築內容速寫

衛武營藝術文化中心主體內容歷經三次變更，最後確定為劇戲院（約2,260席）、中劇院（約1,254席）、演奏廳（約470席）、音樂廳（約2,000席）。

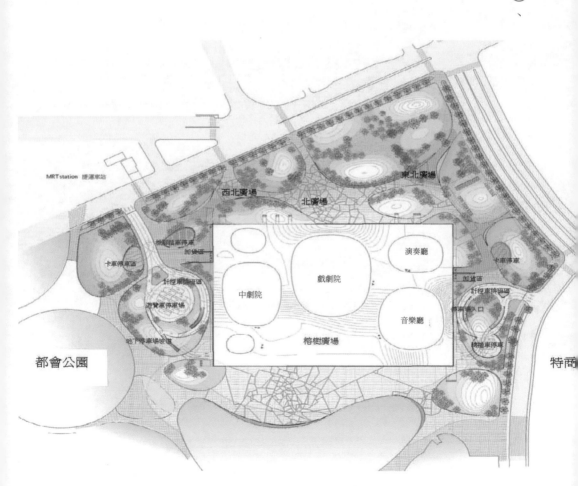

都會公園

MRT station 捷運車站

西北廣場

北廣場

東北廣場

戲劇院

演奏廳

中劇院

音樂廳

榕樹廣場

特商

（一）戲劇院

戲劇院量體最大，包含三層觀眾席，二至三樓為包廂式。由於舞台設備的特殊要求，戲劇院底部向下延伸，包含表演坐席、中國傳統戲劇樂團席，頂部也挑高至26.5公尺。包廂設計使得牆面具有流動的韻律感。

戲劇院為一國際級的專業劇場。為提供高水準的表演場地，其空間建築聲學依古典歌劇之需求設計，以提供各類型表演所需之空間條件，並呈現出一流的自然樂音。廳內空間在視覺、聽覺與使用的舒適上，尤須考量表演者與觀眾的互動程度，舞台與觀眾席必須建構出觀眾與演員之間接觸的良好模式，整體空間將是劇場藝術夢幻時刻展現的所在。

舞台機制在技術設備的考量上，結合科技與表演需求，以先進的設備與場地，提供舞台設計家實踐劇場美學的空間。戲劇院空間包括獨立的前廳、舞台、樂池、觀眾席、後舞台、側舞台、卸貨區、布景組裝／繪景工廠、休息準備室、化妝室、後台辦公室、控制室、醫務室、儲藏空間等。排練室以4座劇場共同使用，貨物由卸貨口、布景組裝工廠或排練室均能容易搬運到舞台。

（二）中劇院

中劇院為中型多形式的表演場地，可容納觀眾數約1,254席。除了鏡框式舞台形式外，亦可變換成多形式的劇場，提供開放式舞台（如三面式、四面式）的運用，使劇場的使用達到最大的彈性，滿足多變化的表演藝術。劇場空間彈性運用的相關設備與空間必須能快速地相互配合，快速變換觀演形式，例如：可彈性調整的觀眾席、舞台塊狀升降系統、鏡框等。中劇院的空間包括獨立的前廳、舞台、觀眾席、後舞台、側舞台、化妝室、控制室、醫務室、儲藏空間等。而排練室則以4座表演廳作共同之考量。

（三）演奏廳

演奏廳可容納觀眾數約470席，可提供獨奏（唱）、重奏（唱）、室內樂等用途，必要時亦可作為錄音使用。音效上應具有可調彈性以適應多樣類型音樂演出。演奏廳除應特別注重音效性能外，廳內噪音應考量錄音需求加以控制。演奏廳的空間包括前廳、觀眾席、舞台、候演室、化妝室、控制室、錄音控制室等，除應鄰近排練室外，與鋼琴儲藏室間應有方便之動線連接。

（四）音樂廳

音樂廳整體設計採用了獨特的環形觀眾席形式，5條環形分割為13個坐席區域，演奏家將被觀眾溫暖地包裹著，坐在不同高度位置的觀眾同樣享受絕佳的音響及視野。透明的玻璃、分格的天窗提供了白天自然的日光照明。

音樂廳為一國際級的專業演奏場地。現場演奏之樂音經由精心設計的內部空間與材質，將無法看見之聲音傳遞至觀眾席，是音響廳設計之主要任務。音樂廳設計為環狀形式，無論何種型式的音樂廳都以傳遞出優美音質為設計目標。其空間建築聲學須依古典音樂之需求設計，以呈現出一流的自然樂音，並提供其他大型音樂表演所需之空間條件。

2009年4月最後修正的籌建計畫書中，
衛武營藝術文化中心建築的3D模擬圖。

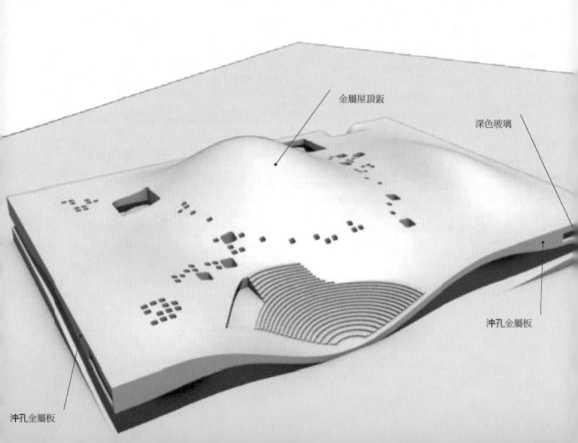

金屬屋頂鈑

深色玻璃

沖孔金屬板

沖孔金屬板

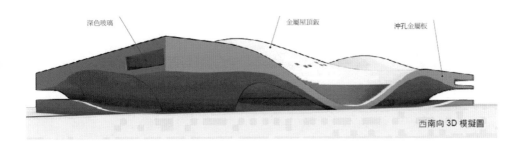

深色玻璃　　　　　金屬屋頂鈑　　　　沖孔金屬板

西南向 3D 模擬圖

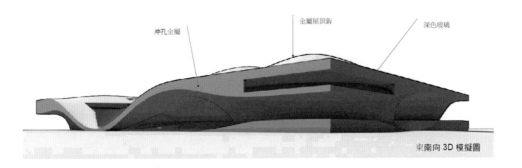

沖孔金屬　　　　　金屬屋頂鈑　　　　深色玻璃

東南向 3D 模擬圖

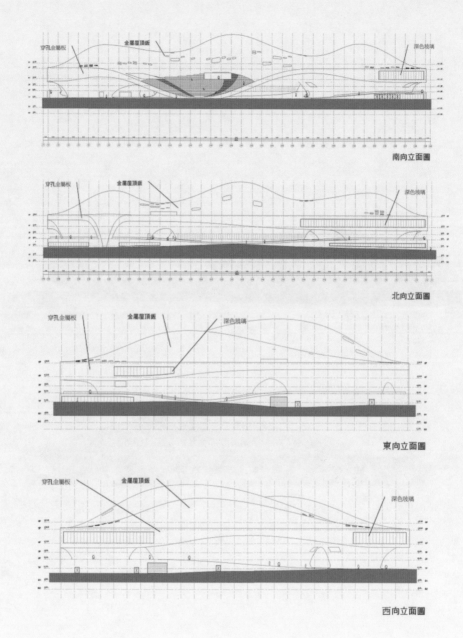

穿孔金屬板　　　金屬屋頂飯　　　　　　　　　　　深色玻璃

南向立面圖

穿孔金屬板　　金屬屋頂飯　　　　　　　　　　　深色玻璃

北向立面圖

穿孔金屬板　　　金屬屋頂飯　　　深色玻璃

東向立面圖

穿孔金屬板　　金屬屋頂飯　　　　　　　　　　　深色玻璃

西向立面圖

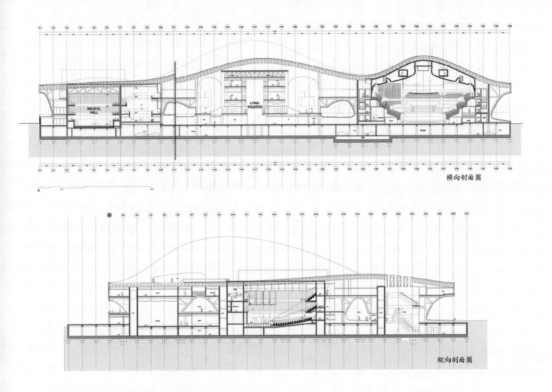

横向剖面圖

縱向剖面圖

| 衛武營藝術文化中心建築立面圖與剖面圖。

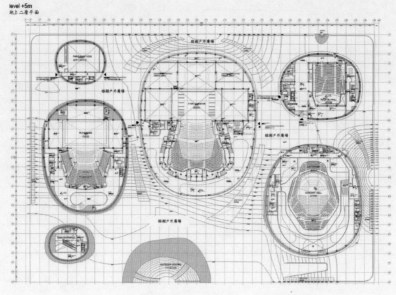

衛武營藝術文化中心各樓層平面圖之一。

level +8m
地上三層平面

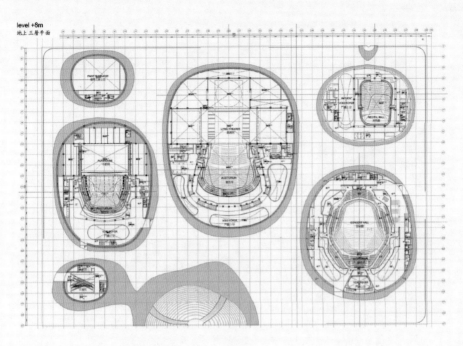

level +12m
地上四層平面

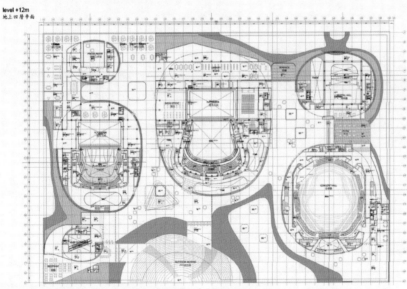

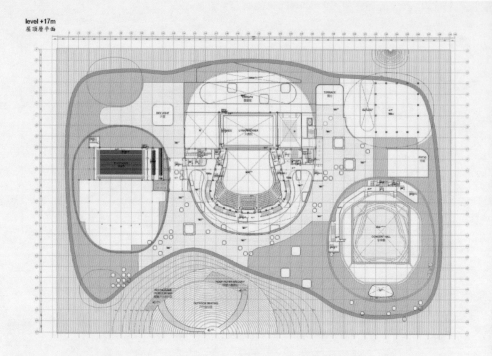

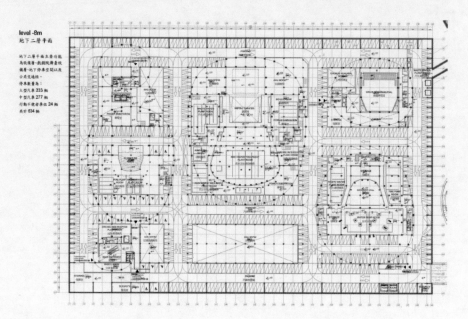

衛武營藝術文化中心各樓層平面圖之二。

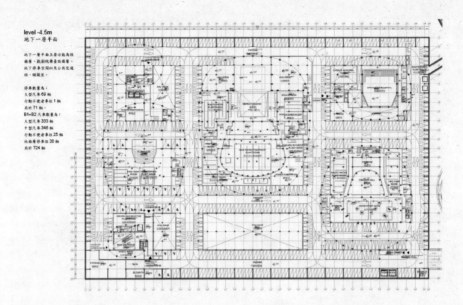

level -4.5m
地下一層平面

地下一層平面主要功能為機
械層、戲劇院貨收貨層，
地下停車空間以及公共運送
核、儲藏室。

停車數量為：
大型汽車69輛
行動不便停車位1輛
共計71輛
B1+B2汽車數量為：
大型汽車333輛
中型汽車346輛
行動不便停車位25輛
地面層停車位20輛
共計724輛

室外機房地下二層平面圖　　　　　　　　　　室外機房地下一層平面圖

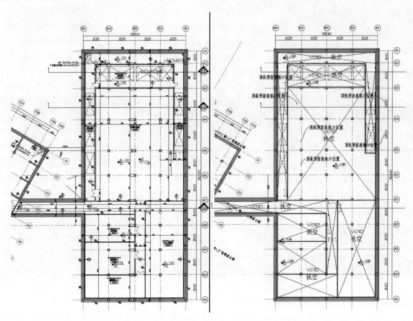

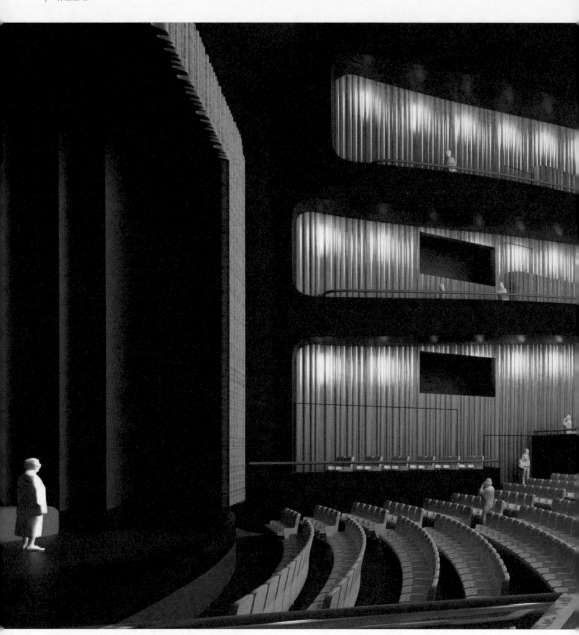

戲劇院採包廂設計，空間線條富韻律感，風格雍容高雅。

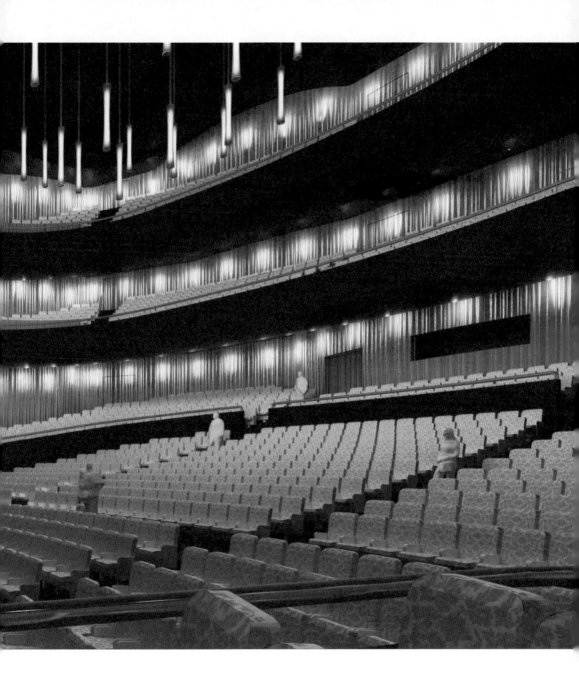

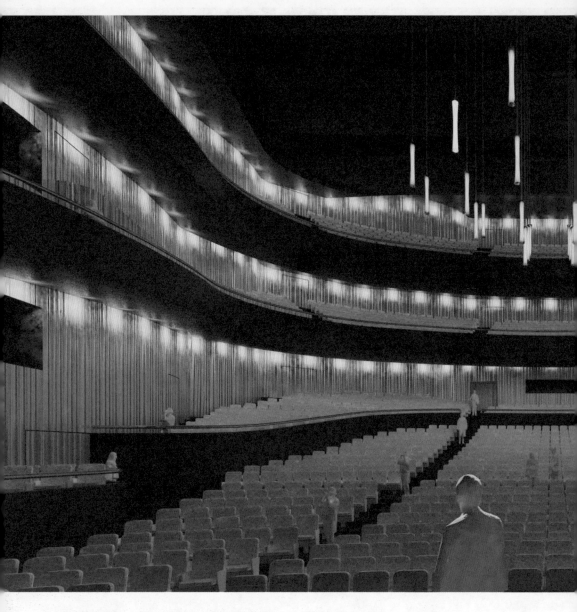

戲劇院量體最大，近2,300席座位。右頁圖為戲劇院入口大廳及廊道，
自然光可直接穿入。

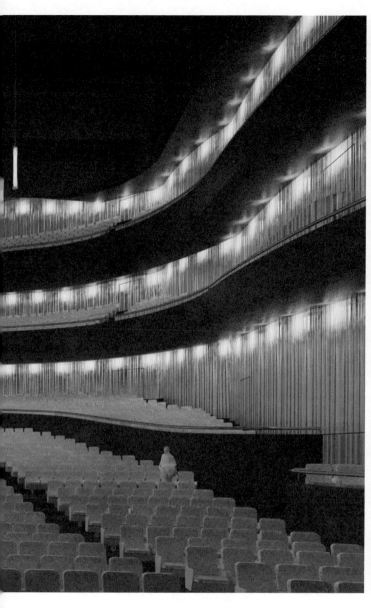

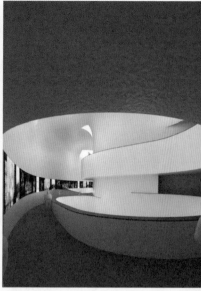

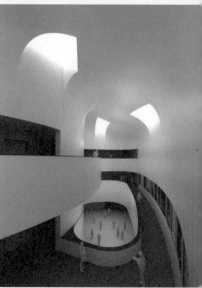

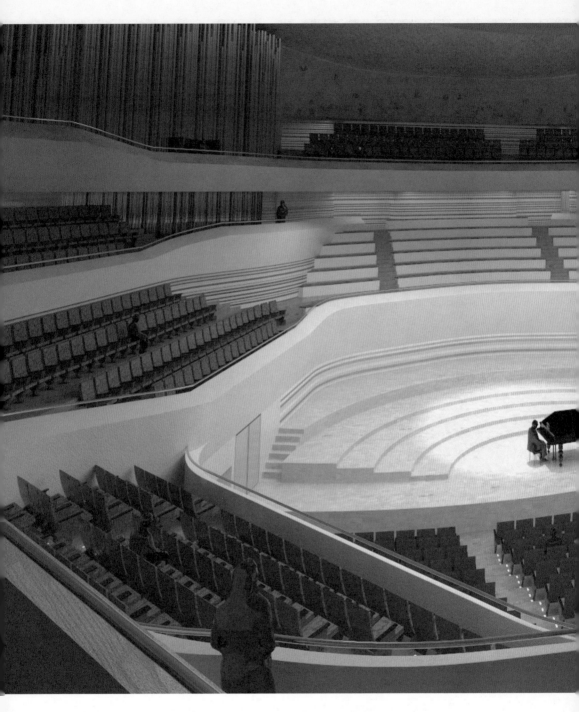

音樂廳觀眾席分割為十餘個座位席，緊緊包裹舞台，也將音樂家溫暖包覆起來。

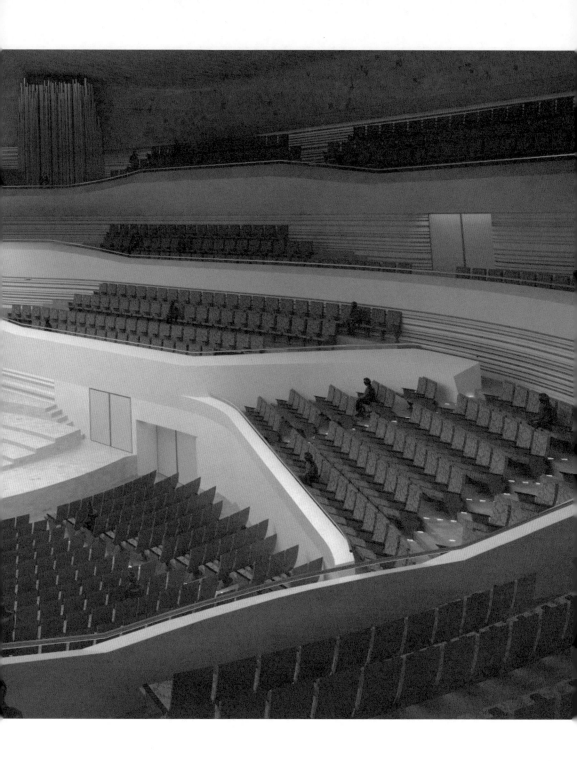

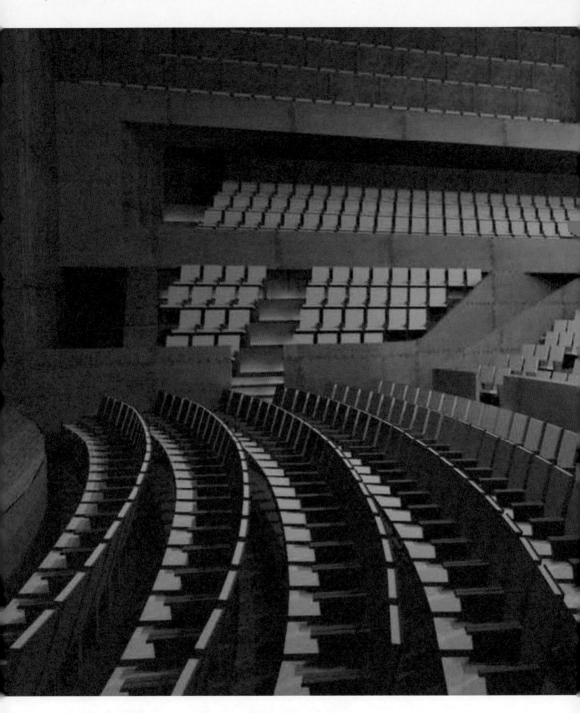

中劇院觀眾席與舞台更為接近,視覺親近,可充分感受舞台上的演出。

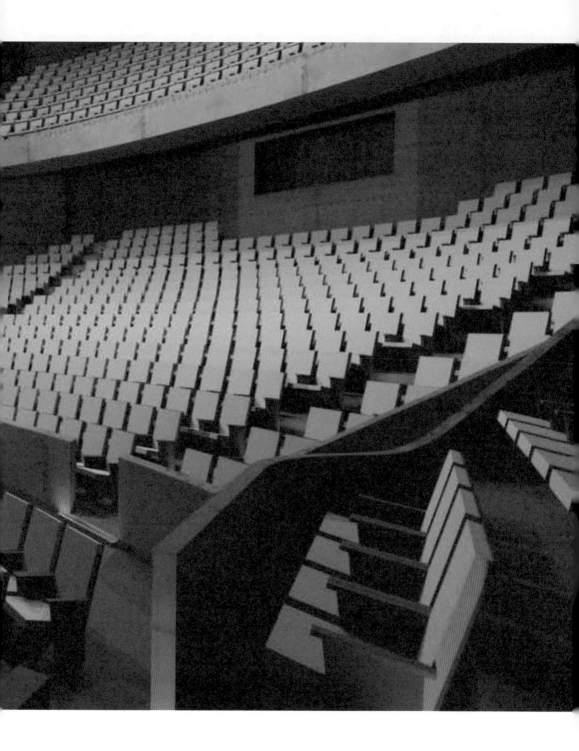

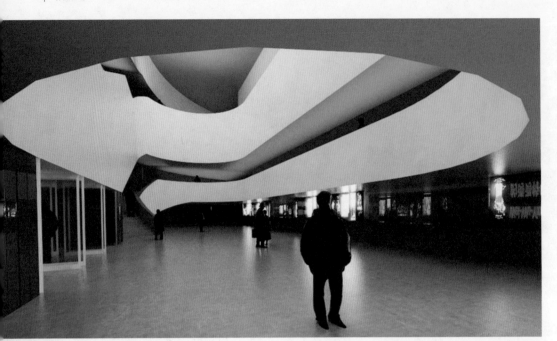

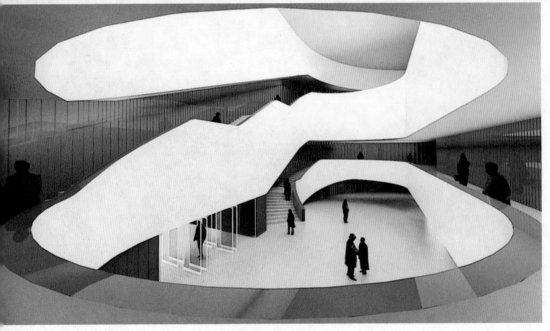

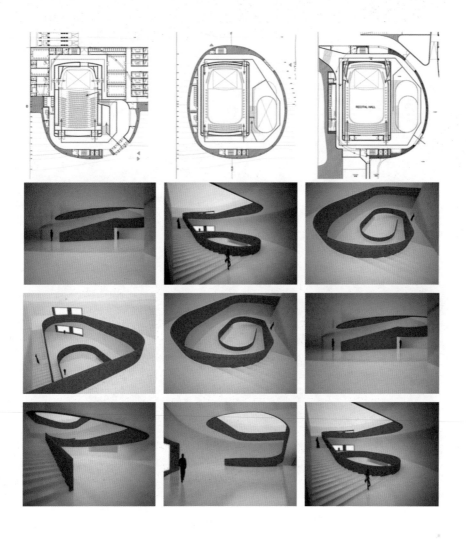

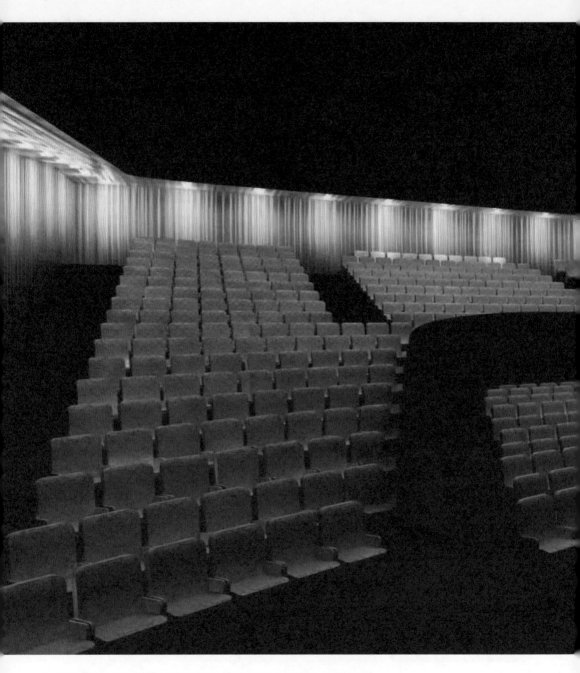

演奏廳為獨奏與室內樂等小型演出設計，可提供南部音樂團體一個優質空間。

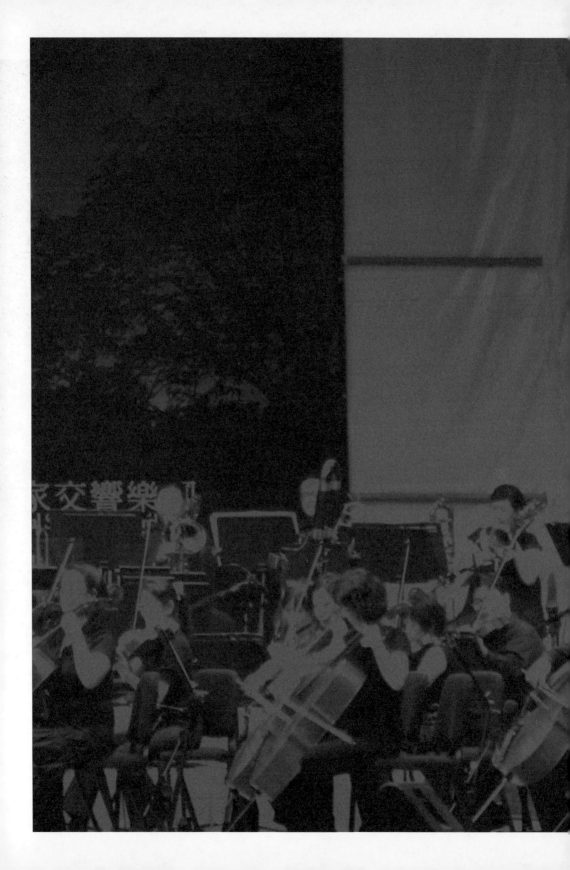

南方啟動

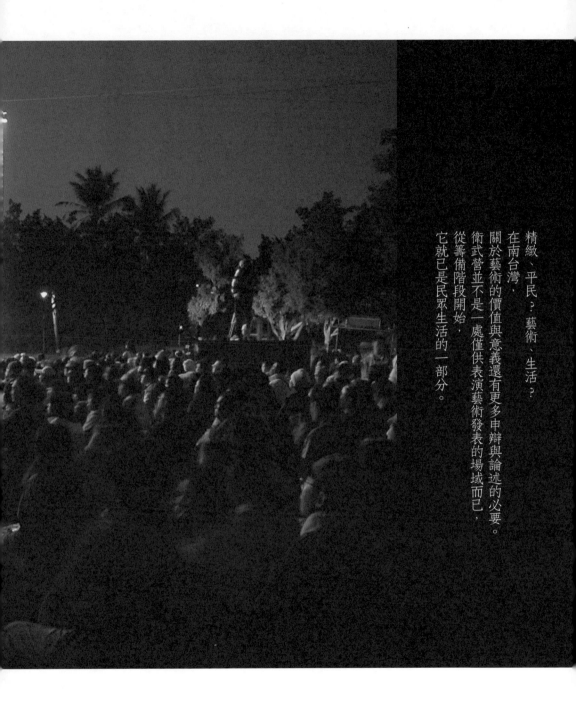

精緻、平民？藝術、生活？

在南台灣，

關於藝術的價值與意義還有更多申辯與論述的必要。

衛武營並不是一處僅供表演藝術發表的場域而已，

從籌備階段開始，

它就已是民眾生活的一部分。

2008

年秋天到2009年初春，電影《海角七號》整整紅了超過半年，在衛武營戶外榕園廣場，有次邀請高雄銅管樂團演出，樂團才奏出第一個音，現場就有伶俐的小朋友高喊「海角七號」，在場民眾大多揚起了笑意。《海角七號》成了台灣民眾2008年的集體記憶之一，作為「國境之南」一份子的高雄，還有什麼音樂比《海角七號》更容易引起共鳴與榮耀感呢？

南台灣的藍天晴日，是台北人難以想像的空間外衣。一樣是高樓櫛比，車流川息，唯一的差別就是舉目無礙，抬頭無遮無蔽的晴天。一無遮掩的不只天穹，還有人們的性情。2009農曆元宵上元佳節，愛河畔遊人如織，燈海點點炙炙，遊藝攤位沿河擺陣。靠岸的河畔咖啡座歌手駐唱，一首方畢，接著說，下面這首大家一定都知道……〈無樂不作〉的音樂揚起，觀眾又笑了，路邊行走遊人一個個停頓下來，活潑的小朋友在路邊跟著大吼「天是『歡樂』，地是『歡樂』，我要為妳，倒進『歡樂』……」歌詞是一逕地自編自創，節奏旋律可一點沒「走鐘」。歡樂就歡樂吧，這是更好的形容，如果你來到南方，再多的陰鬱也會被趕離驅遠，南方容不得憂鬱的藍，在人們心底只剩淺淺流淌的一絲情緒，天亮了，憂思愁思都「見光死」。是不是這樣的關係，繆思女神也靜默許多，沒有作詩作夢的空間？

南方藝文動起來

南台灣要蓋「南部兩廳院」，有了20多年各地文化中心、地方特色館備而無用，空有硬體卻缺乏軟體配套支援的前車之鑑，政府這次籌建衛武營藝術文化中心決心改革，從一開始83.6億元籌建經費裡，就規畫了7.6億元軟體經費，配合最初的五年興建計畫逐年編列，希望從人才培育、藝文人口拓展、藝文欣賞風氣培養及儲備營運管理人才各方面，與硬體工程建設同步推動，這對藝文生態環境遠較北台灣尚未成熟的南台灣而言，更有迫切與實際需要。因此，文建會於2007年擬定「南方表演藝術發展計畫」，分團隊補助、人才培育、藝文欣賞人口培育三方面，著手進行。截至2009

年為止，「南方表演藝術發展計畫」共補助了南部八縣市（雲林縣、嘉義縣市、台南縣市、高雄縣市、屏東縣）一百多個藝文團隊（民國96年度補助98團，97年度補助118團，98年度補助87團），總經費達4,500餘萬元。辦理藝文推廣活動及演出3年來超過千場（包含籌備處室內外演出場次3年約計400場，及團隊獲補演出場次）。觀賞人口光是以衛武營籌備處室內外場地估算，也已超過33萬人次。如此大量且密集的推動，不僅讓衛武營作為南部表演藝術中心的重要意義逐步奠基，更讓高雄的藝文活動能見度大量增加，欣賞藝文表演漸成民眾與衛武營重要連結之一，也慢慢進入民眾生活內容裡，點滴挹注與培養，宛若衛武營的老榕，唯有日以繼夜涵化，才能茁長為大樹。

然而，辦理「南方表演藝術發展計畫」還是有許多不為人知的艱難。2007年南方計畫首次開辦時，由於彼時籌備處辦公室設於台北，任務編組人力有限，加上南北遙控，難度增高。籌備處雖然多次南下召開會議，與各縣市文化局共同攜手舉辦說明會，但獲補助團隊不諳公家作業程序與要件者仍很多，到了結案階段，各隊備送文件凌亂不已，即使籌備處人員影印範本讓團隊按表抄寫，還是掛一漏萬。結案有時間壓力，不少團隊後來都在籌備處臨時辦公區抄寫，還有團隊直奔台北修改，可謂人仰馬翻。

情況到了2008年稍有改善，但說明會上，一片靜默的情形依舊。多數團隊對於公文程序的說明始終「有聽沒有懂」，事後了解，團隊自有「神通」，不是向縣文化局人員求教，就是向同行、較有經驗者借來文抄公一番，因此，計畫書神似者比比皆是。這種情形也有其區域背景，因為南部傳統戲劇團數比例最高，歷年獲補助類別一向以傳統戲劇占最多，不論布袋戲、歌仔戲團，都較缺少文書與行政能力，才會產生上述情形。

團隊補助、戶外演出、講堂多角化經營

3年來，籌備處辦理團隊補助，第一、二年不限其演出場地，到了今（2009）年則要求至少一場須安排於衛武營，藉以豐富衛武營演出檔期，同時也便於評核。除了補助團隊的演出，衛武營籌備處自2008年起規畫戶外榕園廣場週末日固定演出，配合戶外固定式舞台，每週六、日少則2場，

多則4場分別於黃昏、入夜舉行，已成附近居民最佳藝文節目欣賞去處。

此外，衛武營281棟展演空間於2008年正式啟用，免費對外開放，除了「南方表演藝術發展計畫」獲補助團隊的演出，也有南部團體租借使用，甚至已成台北團隊南下高雄另一優質場地選擇。籌備處也於2009年公布「衛武營藝術文化中心籌備處補助演藝團隊辦理藝文活動實施要點」，擴大補助表演活動。

而衛武營區目前開放的13公頃臨時公園用地，更是大型活動爭相借用的首選地點。從2007年明華園總團《白蛇傳》進駐後，三年來陸續登場的有雲門2、唐美雲歌劇團、明華園《何仙姑》（上下集）、《八仙傳奇》，籌備處本身辦理的有國家交響樂團（NSO）「衛武營‧熱‧古典」音樂會、俄羅斯「聖彼得堡愛樂管絃樂團‧相約衛武營」衛星連線轉播音樂會、「2009年維也納愛樂管絃樂團：新年音樂會」全球連線轉播音樂會。這些大型演出幾無一例外的，每場都吸引七千至數萬名不等的觀眾如潮水般湧入，創造了衛武營「非常藝文，非常星空」的夜色，令人印象深刻。

演出之外，連續三年辦理的「衛武營藝文講堂」已成高雄有口皆碑的藝文專業與推廣講座，每場僅能容納最多400名觀眾，往往一位難求。劇場管理人才培習、技術人才研習、志工培訓（已擴大加入青年志工）都已實施。為擴大衛武營與南部表演藝術人才的連結，籌備處也辦理「音樂匯演」及「舞蹈匯演」，邀請南部各級學校音樂與舞蹈班、社團輪番演出，讓民眾認識這些未來明星的潛力。

所有這些努力，都靠籌備處現有15名員工及志工群，結合表演團隊，共同達成。隨著經驗愈來愈純熟，開辦之初由於觀眾來源無參考數值依據，曾產生觀眾爆滿，擠不進室內場地以致破口大罵，或戶外演出受雨影響備案不及的情形，都不再出現。

是精緻生活還是休閒消費？

然而，對南部民眾而言，表演活動究竟是精緻生活的一面，還是休閒生活的另一項選擇而已？2008年9月20日那場轟動在地的「衛武營‧熱‧古

典」NSO 音樂會，數萬名民眾是被國家交響樂團盛名號召而來，還是共同主辦單位台灣大哥大「現場贈品」的簡訊吸引而來，看著贈品兌換處大排長龍的身影，答案可想而知。但為了吸引南部民眾聆賞古典音樂，這類的誘因無可厚非。只要看看相隔兩個月，音樂達人劉岠渭教授為了「聖彼得堡愛樂管弦樂團」戶外轉播音樂會，應邀於「衛武營藝文講堂」先行開講柴可夫斯基音樂，愛樂者聽完導聆後，流連不去，頻頻向籌備處表達高度評價，這樣的反應大概也說明了，音樂人口的開發與扎根，甚至是既有人口的聚攏，都是衛武營已達致的成果之一。而衛武營的演出也一步步朝著「使用者付費」的觀賞習慣進展，或許票價只及台北一半，但卻慢慢建立了將來衛武營4個表演廳對外售票的基礎。

2009年8月莫拉克颱風造成南台灣重擊，為了安撫天地人間眾靈，高雄縣政府於衛武營園區內舉辦大型法會，藝文活動為主軸的衛武營區，成了具有高度政治意涵的宗教道場。這在籌備階段也是司空見慣的事。每年農曆七月，佛教盂蘭盆會、道教水陸超度大會，不同色旗飄揚，不同神祇降臨衛武營。消防大會、義工表揚、統一發票宣導、素食推廣會、捐血活動，也是衛武營365天形形色色風景之一。籌備處本身就謹記敬神畏鬼天地之理，農曆七月初一必設案祭祀，拆除工程、舞台施作工程、老樹移植動工第一天也務必燒金祝告。一切民間日常節奏，衛武營都行禮如儀。

有一陣子，為了戶外觀賞演出民眾的需要，籌備處開放小販設攤，NSO「衛武營・熱・古典」當晚，黑輪、楊桃汁、烤香腸……與舞台上百人陣容的交響樂團共同炒熱音樂會氣氛。籌備處主任林朝號眉頭深鎖，一聲令下，楊桃汁、黑輪從此絕跡，此後，榕園廣場及戶外活動演出時，只見飄著濃香的咖啡車及厚片吐司、雙淇淋的美味。

精緻、平民？藝術、生活？在南台灣，關於藝術的價值與意義還有更多申辯與論述的必要。在衛武營，一年一枯榮的掌葉蘋婆依四時展葉、沉土、抽芽、綻華，天地五行以更大的周律循環於人的四周，衛武營並不是一處僅供表演藝術發表的場域而已，從籌備階段開始，她就已是民眾生活的一部分，民眾活動形塑了衛武營內涵，不遠的未來，衛武營還是將以其民眾性展現南台灣特有的光與熱。

籌備處推動「南方表演藝術發展計畫」，三
年來辦理超過千場以上活動，吸引33萬以上
人次參與，成功地帶動南部藝文風氣。

非關「南部」觀點 的表演藝術中心 功能與內涵

◎陳以亨

雖說，涵括南部文化特色與資源，同時達成為南部民眾「提供高水準演出」，拓展「南部藝術欣賞人口」，「提升南台灣人文藝術品味」仍是衛武營經營者不可偏廢的任務，但更大範圍的藝術水準的提升與活動策劃，才是表演藝術中心終極任務。

表演藝術廳館在現代城市是屬於必有的配備，而一個能進入所謂「國際都市」俱樂部的城市，條件之一須是具有展現文化內涵的能力。從城市建設的角度而言，文化的內涵可展現於藝文設施的質與量上，城市的演藝中心就成為具體表現之一。

演藝中心展現城市文化內涵

貴為世界都會指標的美國紐約市，有一座以城市為中心的「林肯表演藝術中心」，該中心透過下轄數個廳館，如大都會歌劇廳、愛麗思度麗音樂廳、戲劇廳、圖書館等，運轉該市的表演藝術活動。或因這些活動是在紐約市舉行，即成為知名國際活動，但更重要的是，這些活動本身具有國際認可的藝術內涵。是以，該中心既承擔作為國際化藝術表演中心的重任，亦肩負該市、或稱為「本土」表演藝術發展的責任。該中心擁有紐約大都會歌劇團、紐約愛樂交響樂團等常駐表演團體每年固定演出，成就了該中心的基本藝術信譽，該中心亦有美國歌本（American Songbook）、偉大表演者（Great Performers）、林肯中心音樂節（Lincoln Center Festival）、林肯中心戶外音樂節（Lincoln Center Out Door Festival）、仲夏夜搖擺（Midsummer Night Swing）、莫扎特音樂節（the Mostly Mozart Festival）、林肯中心艾美獎得獎現場（the Emmy Award-winning Live From Lincoln Center）等節目，參與演出的表演藝術團隊選擇並不侷限所謂「當地（紐約市）」的考量，意即無論演出團隊來自何方，重要的是透過高水準的節目企劃，累積並且造就該中心的藝術信譽。與上述常駐團隊形成的藝術信譽相加，林肯表演藝術中心得以成為紐約市最重要的藝文象徵。

相較之下，一座位於美國紐澤西州較郊區的表演藝術中心New Jersey Performing Arts Center，它擁有數個廳館，包括設有2,750席次的 Prudential Hall，可容納514人次的 Victoria Theater，及以飽覽城市景觀為傲的 Chase Room，該館並設有Reading Room 提供觀眾館內表演藝術家或團體、節目企劃、季刊等資訊。該中心雖然沒有極具影響力的長駐表演藝術團體，加以地域性趨近紐約市，難以超越林肯中心的格局，但該中心所規畫諸多藝術相關之教育訓練的課程，如教導「如何經營一個專業藝術團體」、「如何成為一名藝術家」，或甄選培育一些有潛力的藝術家等，仍有效地發展出績效。從其宣傳之課程內容檢視，並無區域的針對性，亦即並非只為紐澤西州地區服務，其對象涵蓋全美，只要對表演藝術有興趣的人士均可參加。

創造民眾自然接觸藝術的環境

另一種經營型態及觀念則是新加坡的濱海藝術中心（Esplanade-Theatres on the Bay），這是新加坡首屈一指最新穎、現代化的表演藝術地點，所提出的則是休閒與藝術整合概念。該藝術中心設有五個表演空間，包含一座1,600席次的音樂廳，設有VIP私人包廂，提供觀眾更接近於表演舞台的視野，以及可容納2,000人次的劇院，並提供封閉式的大廳廣場、朗誦室、團體的排練空間、視覺藝術展示空間、辦公室、購物中心、餐廳及戶外表演空間。該中心的劇院工作室可容納220人，是個提供劇場與舞蹈彩排的小場所，在劇院工作室就可進行完整的彩排；而吟誦工作室則可供小規模的音樂演出或彩排用途、會議空間使用，可容納250人。

濱海藝術中心有兩個戶外表演場地，水岸舞台與動力舞台，這些場地定時上演免費表演。該中心建築物上也有階梯式屋頂，駐足其上不僅可以看到海灣的全景與市區全貌，亦有庭院與開放空間提供各樣的活動。而藝術中心劇場外三層樓高的濱海購物坊（Esplanade Mall），有各式藝術紀念品、流行時尚、家居用品商店和包羅萬象世界各地風味美食的餐廳。位於三樓的濱海表演藝術圖書館（library@esplanade），作為新加坡第一間藝文主題的公共圖書館，分為音樂、舞蹈、戲劇和電影等4大主題區，收藏華人、英國與新加坡等地的作品，並有5萬5千本表演藝術的藏書、樂譜、影片、劇本、唱片、手稿等。藝術中心亦推出以培養藝術觀眾的活動，讓觀眾到藝術中心不僅可以享受美食、購物的樂趣，亦可欣賞大型或小型的動態表演藝術活動及本地、國際性的靜態藝術展覽。換言之，在充滿休閒娛樂氛圍裡，讓來訪者可以在自然狀態下接觸藝術，進而賞析藝術，甚至有朝一日成為表演藝術的支持者與愛好者。濱海藝術中心與城市文化的形象聯結是極其強烈的，在休閒、觀光、旅遊、國際化、本土等符碼中，推動表演藝術。

位於我國台北的兩廳院擁有4個廳館，除長年有國家交響樂團的演出，也企劃推出許多高水準的表演藝術活動，然而，在邀請國際團隊演出的議題上經常出現「此是否為劇院的責任？」的爭執，以及「此是否與民間經紀公司爭利？」的問題。上述劇院都是非常好的參照，它解釋了劇院經營理念決定其經營方向，經營方向可以是國際化號召，可以是藝術訓練為特色，可以是休閒藝術定位，沒有唯一絕對標準，也沒有太多當地與國際比例的問題。台北兩廳院後來規範了自製節目須低於所有演出的1/3，但並未規範須邀演多少本土表演團體，台灣知名本土表演藝術團體如雲門舞集、屏風表演班、優劇團等，或以租用場地，或以合作方式進入兩廳院演出。對表演藝術團體而言，兩廳院有可能僅是一個表演場地的提供者，或是邀演者，或是節目合作製作者。

經營者的理念主導硬體的角色定位

要言之，表演藝術中心的角色是多元或多重的，端視其經營決策。它可能是藝術推廣者、或觀眾參與的培養者、或是場地提供者，亦可能是藝術表演新形式的倡導者、藝術養成與教育訓練者等角色。儘管表演藝術中心可能因先天性的地理位置或硬體設施決定其部份功能與方向，但實際上，表演藝術中心的角色定位與方向，最終由經營者的理念所決定，並順此設定該中心的人力資源配置、預算的分配以及組織架構。因此，一個地區不必然因具備了文化展演硬體設施，當地的展演藝術就會蓬勃發展，反之，一個文化設施的興建若缺乏適當清楚的經營理念，則可能舉步艱難，左支右絀，陷入組織架構與人事預算的枝微末節爭論中。

一個表演藝術中心的經營理念與方向，可以既定在一開始所設立的宗旨規範中，或由管理該中心的最高權力機構提出願景。通常最高權力機構應為董事會。如我們謹慎檢視董事會的運作方式，亦可從董事會內隱的功能簡易區分為把關者或推動者兩種可能性。如是把關者，則董事會針對執行單位所提之經營策略或內容進行審核與同意，審核的標準預先設定規範為準則，同時，監督其是否如期完成任務，此時，經營者負責的是經由董事會授權的執行者角色的完成。而如果董事會為推動者之角色，則董事會將自行主導經營議題與方向，提出願景，規畫策略與行動後，交付執行單位完成任務，此時執行單位只作為單純執行角色，不具有自行主導權責。

作為一座投資甚大的公務部門的表演藝術中心，如衛武營藝術文化中心，其所應涵括的功能與角色，對多元的大眾而言各有期待，當地的表演團體、國際知名的本土團體，以及所謂高品味的藝術欣賞者、普羅大眾或其他各類型的人民團體的期待，都會衍生不同的經營目標與策略。然不論最終選擇是什麼，表演藝術中心應具有高水準的演出設施，作為欣賞藝術的場域的原則是不變的，既回歸「藝術本質」，則「提供高水準演出，拓展藝術欣賞人口，提升人文藝術品味」的目標不容質疑，不宜與其他多功能展演場所混為一談。

衛武營背負國人期許，尤其南台灣藝文團體對其有高度期待，然而衛武營已設定非區域性使用，所服務的目標與群眾自不以南部為限。雖說，涵括南部文化特色與資源，同時達成為南部民眾「提供高水準演出」，拓展「南部藝術欣賞人口」，「提升南台灣人文藝術品味」仍是經營者不可偏廢的任務，但更大範圍的藝術水準的提升與活動策劃，才是表演藝術中心終極任務。最重要的成敗因素或許就決定於領導階層，如何確保永續經營的資源來源，以及董事會的成員或行政最高執行者的理念，將成為影響一座表演藝術中心經營理念與成敗良劣的關鍵因素。

陳以亨｜國立中山大學人力資源管理研究所所長

是誰在
衛武營唱歌？

──未來南部兩廳院的一種可能性想像

◎ 蔡昆奮

冀望從一場大型古典音樂會的「賣座」，
導出過於樂觀的結論，
未免顯得太過天真。

然而，

這樣一場一向被視為「曲高和寡」及「小眾」的表演活動，
竟能吸引超乎預期的「大眾」進場欣賞，
我們似乎看到了某種文化品味界線／限流動與重構的可能性。

2008

年9月20日初秋的南台灣衛武營園區夜裡，高掛星空的月光依然皎潔，空氣中，連微風都幾乎靜止不動，似乎在屏氣等待一場聖典的到來。這座曾是形塑無數男性同胞生命過程重要集體／個人記憶的「成年禮」軍事場域，此刻正悄然搬演著一場熱力十足的古典交響樂曲饗宴。

這是衛武營藝術文化中心籌備處於民國96年（2007）正式掛牌營運以來，最大規模的戶外展演音樂會「衛武營‧熱‧古典」，由衛武營籌備處、台灣大哥大、國家交響樂團共同主辦。

「衛武營‧熱‧古典」
一場「當代」音樂祭典

昔日陽剛的晚點名與精神答數聲已消逝遠去，站在彷彿童話中被吹氣、膨脹數十倍大的司令台式現代舞台，享譽國際的指揮大師根特‧赫比希靈巧甩動雙手上的兩根魔法棒，像披上值星帶的指揮官一般，認真且威嚴地調度著陣容（軍容？）龐大的國家交響樂團，時而優雅輕柔，時而激動高昂。

台下人數超乎預期，令人驚訝、驚喜，連身為卡拉揚嫡傳弟子的赫比希指揮，結束後也佩服不已。2萬餘名南部觀眾，宛如參加一場神聖的集體儀式，專心聆賞／膜拜台上的演出。全體的情緒，隨著樂音的高低起伏，像跨年晚會一道道絢麗煙火，劃破夜空、直衝黑色天際——以上描述的是當晚衛武營園區的一個速寫場景。

在人類學的研究上，常將「劇場」起源與「祭儀」的關係連接在一塊，並且強調兩者背後所隱含的社群組織、價值規範等文化意義。從此角度出發，這場「衛武營‧熱‧古典」音樂會未嘗不能看作是一場「當代」音樂祭典，不過時空場景已從原始的祭壇，換成未來南部兩廳院及都會生態公園的預定地。

雖然演出內容為冷僻的古典音樂，且挑選曲目並不「大眾」，然而從開演時，磁吸般魚貫湧進園區的人潮，不得不讓人重新思考、定位南部地區民眾的藝文品味及習慣。當然，在事事講究行銷宣傳效力，連軟性文化活動也不能免俗與逃避的今日，這場戶外音樂會的「成功」，仍須仰仗其背後各層面細密的前置操作及規畫。不可諱言，活動的「免費」性質是吸引觀眾的一項誘因，而且「南部人」喜歡「逗鬧熱」集體性格也在此顯露無疑，這也說明為何明華園幾年前同樣地點的「水漫金山（衛武營）」演出可以有號稱十萬人次的盛況。

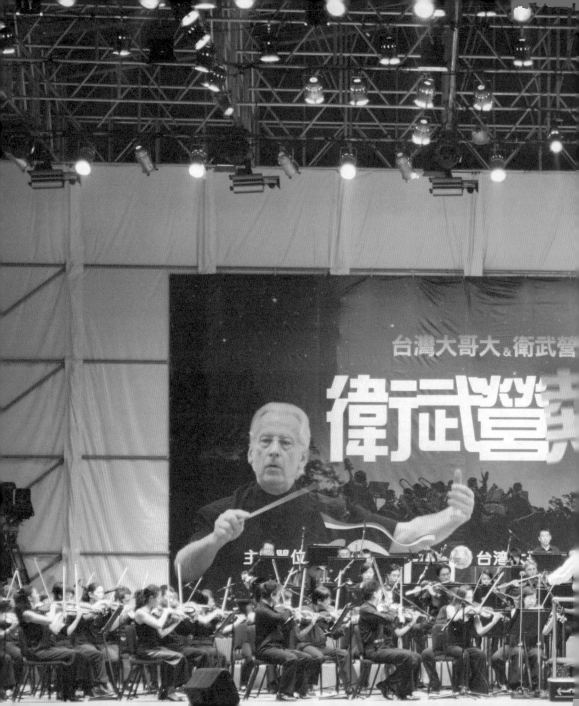

看到了文化品味重構的可能性

　　因此，我們想進一步試問，能否從這樣的一場表演活動，就可嗅出南台灣藝文生態的契機及春天？觀眾從何而來？未來南部兩廳院又要為民眾提供、創造一個什麼樣的表演藝術環境？就衛武營園區所在地鄰近的大高雄地區而言，因為台灣過去特殊的歷史發展脈絡，它給外界的意象，不外乎是一座煙塵濛濛的黑色城市，居民的結構有一大部分是藍領階級。然而，隨著近十幾年來的遞變，傳統南北的失衡狀態亦逐漸獲得調整，南台灣正一刻一刻重新塑造自身新的美學意象風貌。

　　當然，都市產業與階級結構的改變，非一朝一夕，這牽涉了背後複雜的國土開發思考與政治經濟學角力，冀望從一場大型古典音樂會的「賣座」，導出過於樂觀的結論，未免顯得太過天真。然而，這樣一場一向被視為「曲高和寡」及「小眾」的表演活動，竟能吸引超乎預期的「大眾」進場欣賞，我們似乎看到了某種文化品味界線／限流動與重構的可能性，就像這座未來南部兩廳院的主體建築外觀設計般，它採用的不是傳統的硬邊巨大量體外貌，取而代之的，是與未來都會生態公園融為一體的穿透性、幾何造型空間，這樣的靈感來自於目前園區遺留下來的老榕樹叢交錯、虛實相映空間特色，可以發現傳統所謂的「內」、「外」空間界線已顯得模糊不定。

　　在9月20日交織著星光與樂音的晴朗夜晚，我們遇見了一場具有「嘉年華」意味的音樂盛宴儀典，它雖然不比俄國思想家巴赫汀的嘉年華模式理論——透過狂歡慶祝的方式，對於現存秩序作一全面性反動顛覆來得激進。然而，一種跨越、穿透年齡、階級、族群、品味的表演藝術活動可能性是可以被開發與創造的。

利用現有設施作多元展演，
期待找出未來特色

　　據此氛圍下，作為未來南台灣一個重要藝文地標的國際級展演場館，它應以開放的胸襟與前瞻的眼光作為期許，跳脫陳舊的束縛限制，廣泛地與各種力量、潮流對話，如果只以複製、沿襲既有的「成功」例子而自得，那麼終究只是一座沒有自我靈魂的龐然巨物。

　　在現階段主體建築籌劃興建過程中，籌備處即透過舊有的閒置空間再利用，定時舉辦各種類型不拘、多元化的展演活動，冀望在不斷嘗試、實驗下，逐漸成型、浮現未來的主體性特色。

　　緊接而來的衛武營星空夜，繼續有許多盛宴等待上場，我們也一次又一次見證、測試新文化品味的可能。

南部民眾熱情參與古典音樂盛會，
跨越了小眾／大眾流動界線。

蔡昆奮｜衛武營藝術文化中心籌備處企劃組

South high II

觀眾、表演、空間共塑的感動

◎郭詩筠

有好的藝文空間，
表演者才能把最真實的表演藝術呈現給觀眾，
帶給觀眾們感動，
觀眾進而推動監督藝文空間的發展與維持，
這樣的良性循環，
就是觀眾、藝術家、藝文空間三位一體的互動與平衡。

2009

年5月最後一天的下午，衛武營藝術文化中心的榕園戶外表演廣場，搭起了許多燈光音響設備，許多志工及工作人員正在排列座椅和作準備，這繁忙的情景吸引了許多到此運動的民眾好奇駐足觀望。接著幾部車輛先後來到，幾位大師級的藝術家——歌仔戲大師廖瓊枝、京劇大師朱陸豪、女高音林慧珍以及大提琴家張正傑等人緩緩從車內走出，臉上掛著平易近人的笑容跟大家打招呼。他們皆是為了晚上東方戲曲與西洋樂器結合的精采演出「聲東集西音樂會」而來，這麼多的台灣國寶齊聚一堂，頓時使得衛武營藝術文化中心星光熠熠。

藝術家與觀眾，在雨中融為一體

但隨著天色漸暗，原本炎熱的天氣，到了傍晚天空開始陰霾，朗朗明月早就不見蹤影，偶爾飄下的小雨滴更是加重大家凝重不安的氣氛，而此時觀眾已經陸續坐滿了現場千張座位，所有人都在祈禱也在期待。到了7點鐘開場時，現場觀眾爆起如雷響徹雲霄般的掌聲和歡呼，然而剛開始的順利並沒有持續多久，也許是天公被廖瓊枝老師沉渾悲切的歌聲打動，當如泣如訴的嗓音低揚而起，天空竟然落下豆大的雨滴，隨著淒涼悲切的《陳三五娘》小調繞樑全場，雨水也如淚般潸然而下不止。看到雨水穿過雨棚濺濕廖老師嬌小瘦弱的身軀，但她仍佝僂承受不為所動地吟唱表演，看到這裡，內心不禁對她於藝術的執著和專注肅然起敬。

而台下淋著大雨的觀眾也絲毫沒有要散去的意思，一朵朵的傘花開起，五顏六色的雨衣像披著彩虹的雲霓一樣出現，大雨澆不熄觀眾的熱情，表演也不曾中斷進行，誠如張正傑老師在台上所說：「只要有觀眾你們的支持，即使沒有這遮雨棚我們還是會堅持把表演完整呈現給大家。」就是這份藝術家的執著，現場觀眾也才會在雨中一直留到最後一刻。台上台下因雨而融為一體，互相牽引彼此的心靈，也帶給彼此深深的感動。

那一夜，東方與西方的藝術文化不僅碰撞出精采的美麗火花，那場雨，更點燃了藝術帶給人類最棒的禮物——藝術家和觀眾心靈上的共鳴和感動。

觀眾、藝術家、藝文空間，共同營造藝術感動

有觀眾的支持，才會有藝術家的堅持；

有藝術家的堅持，才能再帶給觀眾們感動。而除了觀眾和表演者外，還需要藝文空間的相輔相成，這是三位一體的思考哲理：有好的藝文空間，表演者才能把最真實的表演藝術呈現給觀眾，帶給觀眾們感動，觀眾進而推動監督藝文空間的發展與維持，這樣的良性循環，就是觀眾、藝術家、藝文空間三位一體的互動與平衡。

預計今年年底發包，將於民國102年完工，耗資將近百億元新台幣的衛武營藝術文化中心，是未來南部甚至台灣首屈一指的藝文空間，其中包括戲劇院（2,260席）、音樂廳（2,000席）、中劇場（1,254席）、演奏廳（470席），加起來總共有5,000多個座位，再加上餐飲、環形屋頂景觀台、停車場及相關公共服務設施空間。希冀能為南部的觀眾提供具國際一流水準的表演廳堂及高品質的休憩空間。

對於未來南部兩廳院的成型，大多數人持樂觀其成的態度，但因南部縣市長期以來缺乏大型專業表演場地，有人不禁懷疑：南部的藝文團隊和欣賞藝文人口的數量是否能應付規模如此龐大的藝文空間？落成後會不會成為一座乏人問津、浪費公帑的「蚊子館」？

因此，為了推動發展南台灣表演藝術團體，籌備處提出「南方表演藝術發展計畫」，範圍涵蓋雲林縣以南八縣市，目的是培植南部傑出藝文團隊、青年創作人才、潛力團體，以及開發欣賞人口，厚實南台灣文化活力。申請南方表演藝術發展計畫的團隊

數量從民國96年到98年，一直呈現穩定的比例與成長。

一切的努力，為讓藝術在南台灣扎根生息

Searle和 Jackson（1985）指出人們願意參與一項休閒活動時，有一個或一個以上的休閒阻礙因素，會影響了他們參與休閒活動的意願。對於南台灣而言，影響最大的就是結構性阻礙，這些外在因素包含缺乏交通工具、不知道展演資訊與地點、無適當展演場地觀賞、缺乏休閒時間與缺乏金錢等因素。未來，有了衛武營藝術文化中心的加入正好彌補了這些空缺，而目前衛武營固定在週末、週日均舉辦表演活動，大多數是以索票或是免費入場的方式來，目的是先培養出一些忠誠的觀眾，以期在南部兩廳院落成時能夠快速發展成為固定的藝文人口，如此一來，加上本身國家級的設備和場地，進而使得南台灣的藝術視野更加廣闊。

這些努力都是在為未來的南部兩廳院——衛武營藝術文化中心作準備。目前除了萬事俱備只欠東風的工程施工部分，尚需要南部所有的觀眾相互扶持與鼓勵，尤其是年輕族群的鼎力支持和參與，因為將來一旦這些藝文人口為人父母，也會帶著下一代走入藝術的神聖殿堂，讓藝術的美好傳遞生生不息。

郭詩筠｜衛武營藝術文化中心籌備處企劃組

衛武營藝術文化中心的未來需要更多
民眾參與,闔家大小及年輕族群的參
與,可帶動下一代觀眾的養成。

展演設施介紹

281棟

此棟空間原為1975年士兵自建兵舍，曾作為留置槍架用之軍械室，立面造型為落水斜屋面，東西向為山牆面，南北向牆面開設門窗開口。室內天花板保留木造屋架構造，在觀眾席區與舞台區牆面，每隔23公尺，設置長1公尺、寬38公分的短牆面，舞台區由組合式活動表演台組構成，且舞台區與觀眾席區均同時鋪上非固定式灰／黑橡膠地板。281棟可說是具有歷史意義空間再利用例子，目前規畫成黑盒子劇場形式，前台區可當小型會議或記者會使用，後台區有演員休息室與化妝室。

285棟

此棟空間大小如同281棟，原為士兵於1975年自建兵舍，立面造型為落水斜屋面，東西向為山牆面，南北向牆面開設門窗開口。室內天花板保留木造屋架構造，在觀眾席區與舞台區牆面，每隔23公尺，設置長1公尺、寬38公分的短牆面。空間包含展演區，可作展、演、大型會議、排練、講習等多功能用途，前、後台區可作為小型會議與演員休息室使用，空間地板為全透心塑膠地磚。

榕園廣場

榕園藝術廣場為一戶外空間，全區範圍約70M×40M=2,800M，並設置一固定式露天舞台（約8M×12M，高95CM）。此空間由大片天然草坪與老榕樹環繞而成，十分適合戶外展演（例如環境劇場）與教育活動，平時清晨與傍晚，即有許多民眾在此乘涼、嬉戲與運動，週末亦有小型表演在此進行。

望亡
展望
未來

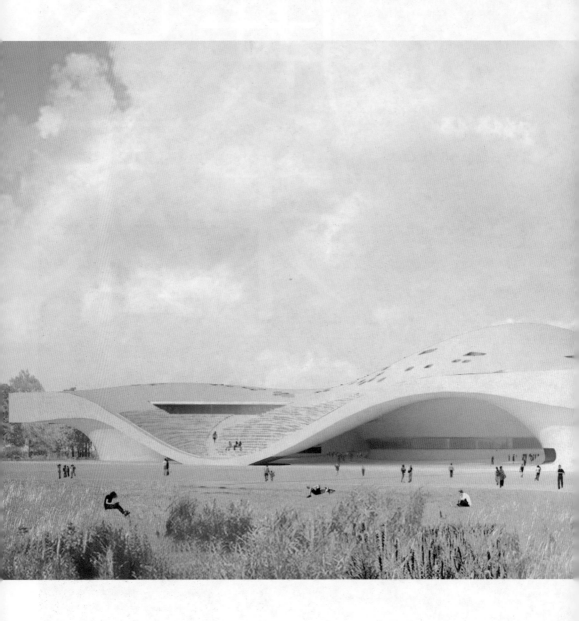

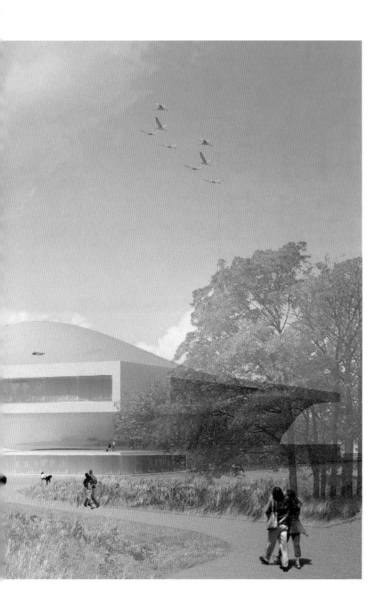

預計在2013年完工的衛武營藝術文化中心，
將在近期動工，
這個嶄新的南台灣藝術標的，
將展現怎樣的丰姿？
籌備處為為打造這「南部兩廳院」的種種軟硬體計畫，
從觀眾、人才到未來的節目規畫同步進行，
期待當建築落成時，
為南台灣展現最美好的藝術風景！

吹動南台灣
的藝術號角

──專訪林朝號

◎ 周倩漪

攝影／林敬原

號稱「南部兩廳院」的衛武營，立基於藝術生態環境與台北迥異的南部，衛武營藝術文化中心籌備處林朝號主任認為，民間與殿堂、表演與觀眾各個層面，都可以有不同定位與計畫，最重要是「軟體與硬體都要同步啟動！」因此，從民國96年到98年，推出「南方表演藝術發展計畫」，希望針對雲嘉以南的區域，在團隊扶植、人才培育、欣賞人口提升三方面扎根。

演出+工作坊　積極培養在地人才與觀眾

在團隊扶植方面，每年扶植約110個團隊。中南部有許多地方團隊，重點在於增加其演出機會，而不僅是補助的意義。節目中包括衛武營籌備處自己策劃、主動邀請的演出，如赫比希指揮NSO（國家交響樂團）的音樂表演，吸引了近兩萬人，及廖瓊枝、優劇團，或維也納世界音樂會的轉播……南方計畫的內容不只是中小型團隊的扶植獎助，還安排國家級、國際級的團隊演出，長期上對於南部的文化氣息、團隊水準皆有助益。

在人才培育上，例如曾道雄的歌劇工作坊，從在地團隊中遴選人才，教學訓練後再演出，甚至將南部培育的人才帶到台北作歌劇演出，此模式具有象徵性作用。漢唐樂府亦進行了一週的密集講習、遴選和演出。此外還有與相關協會合作安排舞台、燈光、劇場之講習，這些都是人才培育的部分。

林朝號表示，南部觀眾的欣賞與消費態度、購票行為與台北不同，「使用者付費」的觀念有待建立。NSO的戶外免費演出吸引了兩三萬人，南部人口除了看歌仔戲、傳統戲曲，對於西洋古典樂、交響樂的欣賞程度竟相當高。欣賞人口的培養需要長時間，多元的節目安排，可讓觀眾比較各個類型的表演及國際型演出。

未來將組策略聯盟　與兩廳院共同推廣表演藝術

更廣泛的層面，南方計畫包括了國際互動接軌及策略聯盟的部分。衛武營蓋好之後，國際交流以兩岸和亞太地區交流會比較頻繁，長期而言並不局限區域。林朝號指出：「將來南與北、衛武營與兩廳院間的策略聯盟非常重要。」例如在人力和資源方面的交流，先從國內做起，將南部累積起來的動能與兩廳院及國際串連起來。此外，衛武營希望協助各縣市的文

化中心，共同推動發展。文化中心的營運問題除了南部的先天條件不足，民間、政府、經費、團隊、觀眾等等都造成落差。

衛武營現有場地已開發了一部分，包含戶外榕園的定點定時演出，營房中一棟為行政辦公室；一棟為實驗劇場，許多音樂、舞蹈、戲劇團隊都會使用這個場地；另一棟為展場。「推動南方計畫值得驕傲的一點，我們一年共舉辦了100多場大大小小的表演！」除了表演活動，還有講座，講座是全年度的，吸引固定族群前來聆賞。

在營運模式方面，衛武營鎖定以行政法人為基礎。一個可能是「一法人兩館所」，也就是與台北兩廳院屬同一個董事會監督，各有各的總監、執行單位、資源。相同處在同樣是表演領域；不同處在硬體建築不同，以軟體來講，南部的風格、節目策劃方向與內容會與台北不同。例如衛武營多了一個中型劇場，演出功能就可較偏重傳統戲曲類的表演。另個可能是「兩法人」，兩法人是各有董事會，如此在策略聯盟及執行層面更有意義，平時各走各的，但資源可以互補，節目可以互相流動，南北良性合作，不同處需要存在，然可異中求同。

號角已經響起　藝術動能蓄勢待發

在進駐團隊方面，「衛武營的進駐團隊不一定是交響樂團，可以是在地的戲曲團。」林朝號說。台灣不可能如國外像柏林愛樂，採取由團隊來經營場地之模式，然而由團隊進駐場地是可行的。例如自製節目的製作型態，可讓不同團隊輪流進駐，以一年為期，衛武營提供經費、場地、場次演出之協助。關於節目引進，其演出模式就未必是從台北演完才到高雄，可從高雄演到台北，或只在高雄演出，觀眾可以直接到高雄欣賞節目。

衛武營的位階在哪裡？觀眾型態是如上海與北京大劇院訴求菁英階層？還是像歐洲劇場的多功能性及其文化背景，普羅大眾皆可欣賞？精緻或普羅，此方向可再持續探討。節目方面，如何看待台灣生活中的傳統戲曲如歌仔戲、布袋戲、廟會欣賞，甚或流行性的節目？定位位階可以從觀眾來思考，也可以從場地的功能性來區隔定位觀眾。林朝號說：「界定的同時，不一定要清晰區隔。」衛武營藝術文化中心將於2013年完工，號角已經響起，藝術動能蓄勢待發。

——原刊於2009年8月《PAR表演藝術雜誌》，第200期

周倩漪｜《PAR表演藝術雜誌》企劃文編

衛武營藝術文化中心立基於台灣，放眼全世界，未來推動演出及國際交流都將是重要的營運課題。

觀點

國家劇院的經營

◎ 朱宗慶

綜觀國際一流的劇場，都具有幾項共通點：劇場之藝術獨立性、自主性高；政府給予一定的財務支援；以專業人員經營劇場。

世界著名的劇院，因國家文化發展、歷史背景、文化政策的不同，致使各國劇院的組織定位皆不相同，分別以公務機關、法人團體或是公辦民營的機構型態存在。例如，英國因二次大戰期間對專制國家利用文化的反動，成為國際上第一個提出「手臂距離原則——與政府保持適當距離」（Arm's length principle）概念的國家，強調文化的自由，也要求更高的經營效率。南岸藝術中心、皇家國家劇院、巴比肯中心、皇家歌劇院，都是依循此信念的法人團體。

文化大國法國，視文化為人民的福利，投注大筆的文化預算，並給予藝術高度尊重，其主要的劇院皆為政府單位，包括巴黎歌劇院、巴士底歌劇院、夏特雷劇院以及巴黎市立劇院。

儘管每個國家的劇院組織定位各有不同，綜觀國際一流的劇場卻都具有幾項共通點：1. 劇場之藝術獨立性、自主性高，2. 政府給予一定的財務支援，3. 以專業人員經營劇場。

以日本新國立劇場為例，為「提倡傳統藝術以外的藝術形式」，建立第二國立劇場，以西方的歌劇、芭蕾等表演藝術為主。新國立劇場就是公法人型態的組織，設有理事會25-30人為主要運作決策單位。

澳洲雪梨歌劇院也採取類似公法人的組織型態，政府設有信託基金，委由董事會進行基金運用管理。而董事由政府指派，計有10位，一半來自藝術界，一半來自商業界，其主要職責為擬定經營策略、預算規畫等工作。至於其他工作人員，包括藝術總監，則全數為藝術與行政相關之專業人員。

法國巴黎歌劇院與巴士底歌劇院則是隸屬文化部的公家劇院，除了少數財務、會計、出納等行政工作人員為公務人員之外，自藝術總監至其他工作人員，皆聘用專業人士，同時享有公務人員的退休福利。

這些世界上成功的劇場無論以哪一種體制運作，所有的專業部門均聘用專業人士經營。其經營不以營利為目的，而以彰顯該國文化藝術特色為宗旨，具有高度藝術自主性格、靈活度和民間的活力。

我國的國家兩廳院在2004年3月轉型為「行政法人」，就是為了落實「專業經營」的理想，而「專業經營」的目的，係為避免公務體制所帶來人事、會計、財務面的束縛，並引進企業經營精神及運作彈性，進用專業人才，提供優質的展演節目，同時為表演團隊和民眾帶來更好的服務與協助。

國家劇院的角色與功能

劇院的專業化定位決定了劇院能否走出更大的格局，並且能否為表演團體以及民眾所充分利用。而劇院對於表演團體及民眾又扮演了什麼樣的角色與功能？我們以「國家劇院」為案例，進行相關探討。

一、**節目製作者**：國家劇院的節目是呈現國家文化內涵的重要指標，也是國際人士體驗該國文化的管道，更是該國民眾接觸參與文化藝術的場域。因此，無論是自製節目或引進國外節目，維持通暢的「文化之進與出」的關係，常保藝術環境和機會的多元、流暢及穩定，使表演團體、藝術工作者有豐富的創作、展演和合作交流的舞台，同時，提供觀眾優質的節目，是國家劇院的責任。

二、**場地維護與管理者**：劇場場地的品質與專業條件，影響節目的成敗，也連帶影響觀眾欣賞的整體感受。當觀眾一進到劇場，他的感知接收是全面的，劇場裡的每個環節，如場地音響的好壞、服務人員的態度都會影響他對整個節目的觀感。對於表演團隊，場地維護與管理者提供合乎表演需求的專業設施和技術，藉由技術人員和表演者的良好搭配，節目才能順利演出。尤其，場地的「安全」與否，關係到表演者和觀眾的安危，因此，劇場工作人員的充分訓練、專業度以及創新能力，必須被一再要求。

三、**藝術社群經營者**：許多表演團體莫不以登上國家劇院演出為目標，以其檔期作為安排其他場地演出的依據，也連帶影響了其他團體的演出營運規畫。因此，劇院以其「節目製作」和「場地（檔期）」影響了整個藝術社群的互動穩定，包括劇院本身與表演者、觀眾三者的互動。藉由委託製作、合作主辦、協辦節目，抑或是單純出租場地的合作關係，提供機會、刺激和充分的協調，維持三方完美的平衡與互動，使表演團體有公平穩定的演出機會，專注於藝術成就的累積，同時，豐富一國之表演藝術節目內涵，滿足觀眾的精神需求。

四、**觀眾教育與培養者**：國家劇院的主要運作經費來源為政府所補助，所以必須照顧全民的共同利益。為了讓更多民眾可以親近、體驗藝術，所採行之作法有以下數種：1.維持「票價」的低廉，降低民眾參與藝術的門檻，使藝術更為普及。2.藉由舉辦藝術教育推廣演出、講座，讓更多民眾接觸到品質精緻的藝術。3.利用電子媒體的傳播，使節目突破地域的限制，為全民所欣賞。4.提供表演團體所能負擔的適當「場租」，以直接及間接回饋表演團體和觀眾。

五、**我國文化的表徵與展示櫥窗**：國家劇院是一國的文化展示「櫥窗」，呈現包括國內國外品質精良的節目，藉由相互的交流、刺激，展現豐富薈萃的藝術內涵。無論是提供國人好的節目，或是作為接觸世界著名表演團體，欣賞創意、特色兼備的演出管道，國家劇院皆相當程度地反映了一國政府與民間對於藝術的重視，其品質就是該國文化品味的一種象徵！

以上五項角色與功能也可以說是國家劇院的國家任務，大致上，世界各地的國家劇院都不脫離以上五種角色與功能，只是比例

上略有調整或是以部分任務為發展核心。這些任務做得良好與否，攸關劇院能否被人民信任，以及劇院的國際競爭力。不過，要獲得人民的信賴，提高整體競爭力，劇院就必須先走進人群，拉近與觀眾的距離，因此劇院在觀眾最先接觸到的基本硬體設施規畫以及軟體服務上的用心就很重要。

劇場是優質的服務業

一座劇場要能蓬勃活躍，必須仰賴民眾的積極參與。「公共空間的開放」是劇場最容易被觀眾看見和親近享用的一種方式，藉由公共空間的重新規畫或改建，以塑造出更貼近民眾需求的空間。

例如，日本的新國立劇場為民眾設計有寬闊的進場走道以及大片的景觀池塘，讓市民可以輕鬆自在地休憩、沉澱。英國的皇家歌劇院則趁整建期間，擴建了一座新建築，將票口完全開放，增加了數間餐廳。其一樓的店面位置則出租給精品店，巧妙地與鄰近的柯芬園商業餐飲區結合。而我國的國家兩廳院也是一個很好的例子，兩廳院除了擁有大型藝文廣場和兩座生活廣場外，中心內附設書店、商店、餐廳和咖啡廳，同時串連起中正紀念堂和周邊的徒步區，成為一個親民便民的藝術休閒場域。

除了空間容易親近，劇院服務的內涵也很重要，才是觀眾將美好的藝術體驗永留心中，之後成為忠實觀眾的關鍵。而劇場的服務範疇，從觀眾進入到劇場的那一剎那就已開始，舞台上精采的演出雖然是觀眾進入劇場的主要目的，但舞台下的感受，卻對觀眾在觀賞節目過程的整體體驗有重要影響。

所以，好的劇院必須貼心且細膩的規畫好觀眾接觸劇院的各項服務環節，包括購（取）票方式、觀眾進出場動線、安全管理措施、帶位領位、節目單提供、化妝間配置、中場休息服務、餐飲與商品販售、散場後觀眾駐留休憩場地氛圍、車輛離場排隊時間、代客招攬計程車等種種的服務作業流程。

要掌握「優質服務」之鑰，就必須以顧客的觀點思考，考量顧客接觸到劇院硬體設施以及軟體服務每項環節的便利性及舒適度。再結合先前所述的「公共空間的開放」，讓民眾造訪劇院時不再只是趕著來又急著走，而能有許多連結配套的休閒娛樂，使得走進劇院就是一場愉快的心靈饗宴。

國家劇院的宗旨就是促使藝術普及化，提高全民的藝術水準。因此，經營模式、空間設計、節目規畫、軟體服務等等面向都必須考量到全民的共同利益。

我國目前還有高雄衛武營、台中大都會劇院、台北藝術中心、大台北新劇院以及流行音樂中心幾座正在規畫興建中的劇院，如果未來要成為受民眾歡迎的劇場，則必須在一開始的硬體規畫上就先從觀眾服務的角度來思考，並與周邊產業及環境營造進行整體規畫。在劇院營運之後，落實專業經營，致力扮演好五種角色，提供優質的節目及服務，如此一來，相信這些劇院都能成為符合人民期待且為全民共享的文化園區，有機會成為國際一流的劇場！

朱宗慶｜國立台北藝術大學校長、擊樂家，曾任國立中正文化中心主任（改制前）、藝術總監

荷蘭能，
我們為何不能？

◎ 林克華

一樣是小國，
荷蘭不會自陷local或international的掣肘，
荷蘭的建築──如同這次獲獎的麥肯諾作品，
總是強調功能與藝術之間的平衡，
在文化取捨上，
荷蘭把本土守護得極好，
但從不怯於開放大門。

衛武營藝術文化中心從籌建到終於進入施工動土階段，大家關注的焦點都在這座國際級表演中心的設計層面、主體設施、創新城市地標意涵及南北平衡等文化命題，有個點卻被大家忽略了：為何衛武營藝術文化中心是由荷蘭團隊贏得設計首獎？

我指的並不光是建築設計部分。回到20年前，1980年代，荷蘭與台北一樣都要蓋一座大劇院，當時歐洲主流歌劇院的施工營建、設備器材都由德國領先，荷蘭大劇院的劇院設備採購、施工自不例外，全都來自德國。這座阿姆斯特丹音樂劇院（Het Muziektheater）後來成為歐洲最重要的歌劇院之一，音響評價甚高，荷蘭歌劇團（the Netherlands Opera）及荷蘭國家芭蕾舞團（the Dutch National Ballet）也都移入成為駐院表演團。Het Muziektheate 於1986年開幕，正好比台北兩廳院早一年。20年前的荷蘭自身沒有足夠能力，如今呢？

不過就是10年或15年時間，大約在本世紀初，荷蘭已翻身成為全球最重要的建築輸出國家，大家熟知的OMA（庫哈斯）、MVRDV、麥肯諾、UN studio、WEST 8，上一代還有留英背景，到了MVRDV、麥肯諾這代都是荷蘭在地養成，荷蘭建築學院成了全世界最重要的求學聖地。荷蘭到全世界

去蓋劇場，連劇院器材設備也有了不錯的品牌，世界技術劇場組織OISTA總部在遷到台灣之前，一直設於荷蘭海牙。荷蘭在劇場藝術上如今可以與德、英並駕齊驅，而台灣呢？我們有多少頂尖的表演藝術專業領域可以在國際上排名一、二？衛武營藝術文化中心或許是很好的檢驗，我們的顧問群、評審團隊可說精銳盡出了，但還有第2組人嗎？荷蘭跟台灣一樣，人口也不過就1,600萬，為何有這麼多團隊、品牌，足與超越國際？

開放且成熟的文化態度

關鍵在於國際化。荷蘭地小人稠，但文化態度開放，國民自信心成熟，荷文是他們的母語，但在阿姆斯特丹街頭，海報都用英文書寫，為的是方便國際人士閱讀與了解荷蘭。「本土化」不曾成為政治與文化上的爭議焦點，在阿姆斯特丹，整座城市你隨時可找到荷蘭最重要的藝術家林布蘭住過、走過的每一個歷史足跡，每一處都保留下來，但同時，荷蘭打開大門，讓全世界人才到荷蘭工作。愈是開放、國際化，荷蘭的競爭力愈強；反觀台灣，處處保護主義，到處宣揚「本土化」，國際競圖遭遇的反彈就是一例，但即使是法國，連一個在里昂辦的國際

燈節也都開放國際標，台灣怕什麼？

新加坡濱海藝術中心是另一個例子。大家都知道濱海藝術中心的經營團隊主要來自澳洲、香港，當初新加坡覓才時，我極力推薦台灣的青年學生，因為我知道這些年輕人的專業知能絕對是夠的，但最後還是爭取不到。為什麼？因為我們的年輕人沒有國際經驗，英文能力太差！我是十分沮喪的。我們的藝術教育沒有注意到這一環，國際師資交流不夠，現在都在閉門造車，近親繁殖，身為教育界一份子，我也有責任，但個人難撐大局，我們需要更大的共識與決心、領導人的眼光、國家的政策及團隊規模。

衛武營藝術文化中心是台灣近20年來最大的劇場案例，有些作法當然比以前進步，但要改進的還是很多。比如委託規畫，就是一個錯誤的政策，沒有一個單位有能力包山包海，既要懂劇場、建築，又要懂財務、土地、都市規畫，還要熟悉表演藝術、文化政策，衛武營藝術文化中心的委託規畫是日本公司寫的，一個外國公司跨海來台灣研究，難度豈不更高，能提出符合台灣現況需求，同時有觀點的研究報告嗎？其次，台灣的公務流程非常複雜，每一關都要審核，每個委員都只參加一兩次會議，卻都有各自主張，過程於是不斷在溝通、說明、修改、協調，浪費太多時間。

對於 Local 和 International 的啟示

台灣20年沒蓋大型劇場，衛武營承受太多關注，之前的宜蘭演藝廳、嘉義縣表演中心也有類似情形，地方人士對劇場產生高度興趣，對於如何代表、突顯其「地方性」總是一再申論，但以宜蘭跟嘉義的例子為例，最後使用情形都不高，為何？因為根本缺乏營運規畫，對於如何經營沒有事先架構，地方又缺少經費，導致經營備極困難。衛武營現在集光環於一身，藝文界目光炯炯，因為規畫之初徵詢不足，忽略了南部音樂團體聲音，導致不同主張的藝文界人士借政治力介入，也是地方勢力強勢出頭的明顯例子。

Local，這個字詞在台灣有太多複雜的文化、政治、歷史情結，多少假 local 之名遂一己之私的情事。在我們把頭埋入沙坑裡，汲汲占取地盤的時候，荷蘭卻提示了不同的觀點與作法。一樣是小國，荷蘭不會自陷 local 或 international 的掣肘，荷蘭的建築——如同這次獲獎的麥肯諾作品，總是強調功能與藝術之間的平衡，在文化取捨上，荷蘭把本土守護得極好，但從不怯於開放大門。這次跟荷蘭合作，我學習到的最大感觸是，荷蘭有那麼多優秀團隊，我們為何沒有？台灣不能再散兵游勇、單兵作業，如果要以國際為舞台，我們需要更開放、更有國際觀、更有自信與政策，否則再過一個20年，我們還是仰賴外來團隊，再多一次同樣的歷史感慨而已。

林克華｜舞台燈光設計、乙太設計顧問有限公司設計總監、衛武營藝術文化中心劇場總設計

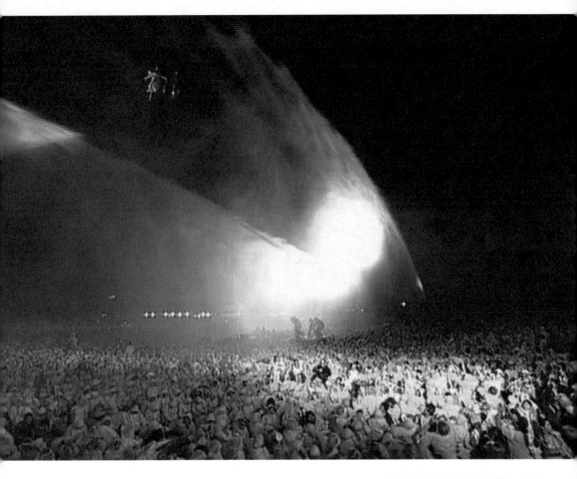

本土化與國際化不應逕相違背，唯有
開放與自信，才能讓台灣更加堅實與
壯大。（明華園戲劇團提供）

「附屬」、「駐館」？
誰來駐衛武營？

◎ 王嬿綠

一個藝術中心規畫有「附屬」演藝團隊，除了希望能讓劇院有固定的演出場次，不至於成為「真空館」之際，它同時有機會可以提高自製節目的質與量。

至於「駐館」演藝團隊，則是指一個館設或擁有場地的機構提供機會讓團隊進駐，並進行創作活動。

傳

統戲曲在南台灣似乎是生活中不可或缺的一部分，不僅戲曲類的表演團體多且豐富，戲迷們熱情的程度也是不遑多讓。每逢衛武營有歌仔戲演出，就會看到戲迷們早早地來等候，即使是天氣早已轉涼的12月也沒讓他們卻步。一年四季歌仔戲、布袋戲、皮影戲、豫劇等連番在南台灣上演著不同的戲碼。

讓人不禁想問未來興建完成的「衛武營藝術文化中心」是否要如同台北兩廳院一樣，有個附設的演藝團隊？如果有，是否應該朝南台灣特別發達的傳統戲曲這方面考慮？或許這問題應該先就設置附屬團隊的性質與意義來釐清。

南台灣戲曲發達，適合當「附屬」團隊？

首先，一個藝術中心的「附屬」演藝團隊與「駐館」演藝團隊應該是兩件不同的事。一個藝術中心規畫有「附屬」演藝團隊，除了希望能讓劇院有固定的演出場次，不致成為「真空館」之際，它同時有機會可以提高自製節目的質與量。此時，這個「附屬」團隊就像是這間劇院「基本配備」的一部分，裡面的成員也許會汰換，但這個團隊

應是跟這間劇院一直共存的，因此於人員晉用及劇場技術控管上應有較明確且客觀的標準。或許因為如此，世界上配有「附屬」團隊的大劇院，均是以交響樂團與芭蕾舞團為主，究其原因，應是這兩個種類的團隊能反映這種穩定明確的性質。反觀現代戲劇與舞蹈，因為表現面向較多，個人風格較為明顯，不僅客觀標準難以訂定，戲劇與舞蹈演藝人員朝其他方向發展的可能性也較多元。

許多人曾提及未來的「衛武營藝術文化中心」若有附設的演藝團隊，可以考慮南台灣特別發達的傳統戲曲，這或許是個可被考慮的選擇。只是傳統戲曲是個需要龐大的教育資源為支撐的劇種，以台灣的現實環境來看，未來能否持續有足夠的傳統戲曲人才來支撐這個隸屬於國家的演藝團隊？不知台北兩廳院多年前是否也曾希望藉著「明日之星工作室」進而成立屬於自己的舞團，但是否因為無法持續有新進人才，這個計畫最後無疾而終。交響樂團看起來是個穩定的選擇，但這選擇也是眾多因素考量下產生的。

團隊「駐館」經營，也是另一選擇

至於「駐館」演藝團隊，則是指一個館設或擁有場地的機構提供機會讓團隊進駐，

並進行創作活動。館方在提供排練場地、設施,甚至經費給團隊的同時,可以要求團隊給予適當的回饋,例如定期演出、教育講座、社區推廣,或成果發表等不同形式。「駐館」的時間可以短至兩個禮拜,僅像是館方年度計畫中的其中一項;也可以長達一年或更久,讓團隊特色能與館設連結,甚至為館方特別創作。

另一種更進階的「駐館」形式,則是將館設放手讓團隊經營,讓團隊有固定排練場所,能專心創作,充分發揮團隊、館設與地方特色之結合,同時可讓團隊肩負推廣、教育、研究或提攜後進等任務。以法國從1980年代開始發展的「國家編舞中心」(Centre Choregraphique National)為例,目前19個中心分布於法國22個省份。每個編舞中心均邀請一位知名舞蹈家及其團隊進駐,進行創作與執行上述任務,中心品牌形象與舞蹈家風格強烈聯結。這種「駐館」形式20多年來在法國當代舞蹈發展上,有著舉足輕重的角色。而國內這種「駐館」形式,應該就屬優表演藝術劇團與台北文山區的「表演36房」是個較恰當的例子。不過,經營館設是項與經營劇團不同的專業,館設若下放讓團隊經營,團隊往往需要另一組行政人馬或是更健全的行政團隊。

假想衛武營成為「南台灣的跨界表演藝術育成中心」

劇院是在演出與觀看中進步成長,藝術是在教育與推廣中累積發展。每個表演藝術中心因為分屬國家或民間、中央或地方,以及本身條件與軟硬體設備的差異,所扮演的角色與定位雖不盡相同,但所承擔的功能與任務應是或多或少類似的。未來興建完成的「衛武營藝術文化中心」不管是以「附屬」或「駐館」形式與演藝團隊合作,都應維持劇院本身、藝術團隊與觀眾三方的平衡與良好互動。另一方面,我們是否能跳脫「附屬」或「駐館」演藝團隊的問題,大膽假想未來的「衛武營藝術文化中心」扮演著南台灣的跨界表演藝術育成中心,提供南部藝術環境和機會的多元及穩定,使表演團體與觀眾都有豐富的刺激與交流平台。

王孌綠│衛武營藝術文化中心籌備處企劃組

團數眾多的傳統戲劇團體，是南台灣
表演藝術不可忽視的珍貴資源之一。

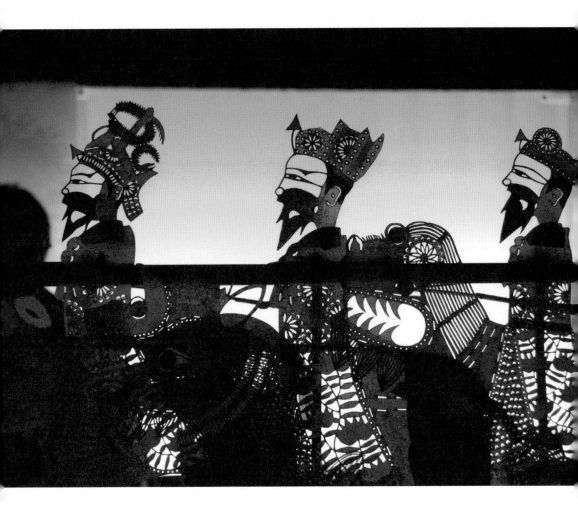

南方‧談藝 II

黑盒子的
創意試煉

◎ 張翠芸

歷經兩年又十個月的衛武營藝術文化中心籌備處，
本著成立時打破南台灣文化沙漠污名的使命，
希望為南方的藝文注入一股活力與暖流，
給予南台灣民眾豐富的精神食糧。
在今年底預計即將要發包開工的同時，
許多人都睜大眼睛觀望著衛武營將來的發展，
是南方藝文的奇蹟？
又或者只是一棟都會公園旁的現代建築？

即　將滿三周年的衛武營藝術文化中心籌備處，為使南方表演藝術生態環境能因應「衛武營藝術文化中心」興建達成更佳效益，以兼顧軟硬體建設同步進行，創造出南方優質的表演藝術，因此在民國96年開始執行的「南方團隊補助計畫」，兩年共補助216個表演藝術團體，而今（2009）年在編列經費短少的情況之下，仍然補助了87個表演藝術團體，目前正緊鑼密鼓地進行各團的演出。然而，從三年來南方團隊補助計畫執行中，顯示出一個最根本的問題，南方表演團體的表演素質如何？在衛武營培育藝文欣賞人口的同時，南方表演團體是否有一定的水準，能夠帶給南台灣民眾更高的欣賞視野？

281棟實驗劇場，南方藝文的創意呈現？抑或一成不變？

　　走進由舊營房改建的281棟實驗劇場，能看到現今何種南台灣的藝文風情？是一幅一板一眼的臨摹畫作，或是具有傳統美感的古典畫作，抑或是一幅發人省思的抽象畫呢？

　　這個深具實驗性的表演替代空間，既沒有傳統鏡框式的舞台，也沒有固定設置的觀眾座位，不論是舞台設置或觀眾座位的安排皆讓每個來此的表演團體面臨挑戰。面對281棟猶如創意試煉的場地，南方的表演團體要如何接招？俗話說：「危機亦是轉機」，藝術迷人之處莫過於此，看似一張白紙般的表演場地也可能搖身一變成為創意表演的溫床。

　　綜觀所有在281棟演出的南方表演團體，最大的癥結在於無法打破既有觀念的演出形式，逃不出傳統的框架，常使演出流於制式化。戲劇和舞蹈性質的表演本身已有燈光、舞台設置經驗，因此對281棟空間的運用較為駕輕就熟。相較之下，大部分音樂性質的表演在實驗劇場中就顯得乏善可陳，無法將燈光和舞台設置視為演出的一部分，純粹只著重在音樂演奏，不能善加利用實驗劇場的優勢來做創意變化，實為可惜。在台灣實驗劇場本身就少有純音樂類型的演出，另一方面，音樂表演屬於靜態演出的表演藝術，一向習慣於鏡框式演出的思維，使得原本可以靈活運用空間的281棟成為變相的牢籠，困住音樂演出的無限想像，成為音樂表演的死穴。

所謂實驗劇場，以狹義觀點來看是指戲劇表演專用的場域。但就實驗劇場的概念而言，這種單一的想法卻是與實驗劇場的精神背道而馳。

實驗劇場理論最初是由戲劇領域衍生而來，它本質上就代表著一種哲學思考的理念和反向思維的態度，不論內容是反傳統、反社會等，都是跳脫常理的一種挑戰。表演者藉由種種藝術的美學實驗，探索著什麼是表演藝術的精髓？表演藝術與表演者的關係是什麼？如何促進觀眾與表演者之間的互動與交流？藝術舞台不再是藝術家個人一枝獨秀的地方，能帶給接收者什麼樣的感受才是首要的選擇。

詹姆士‧盧斯‧艾凡（James Roose-Evans）在《實驗劇場》（*Experimental Theatre*）一書中提出：「實驗就是突擊、深入未知的境地。」不論是音樂、戲劇或舞蹈性質的南方表演團體，不能只站在原地做一成不變的表演，而是要用實驗和創新的精神，尋求不同的管道來活化的表演思維，開拓無窮的可能性，唯有南方表演團體的自我成長，才能帶動南方表演藝術往一個更健全的藝文環境發展。

衛武營引領的未來，來自創立時的一本初衷

如同南方表演團體要如何在281棟破繭而出一樣，現今衛武營要如何在有限的表演替代空間裡體現創立時的使命，呈現出最美好的南方藝文風貌。扶植南方表演團體的美意不應僅僅只是資金上的援助和提供表演場

地而已，更重要的是給予南台灣的表演團體更多新的藝術資訊刺激，激發表演團體的創意思維，呈現出更多元化的演出內容。

衛武營目前定期舉辦藝文講座，邀請國內知名表演團體之經營者和表演者前來分享經驗，例如：如果兒童劇團的趙自強、田園樂府的簡上仁等。另外，還請北部表演團隊前來交流演出，例如：漢唐樂府、九歌兒童劇團、胡乃元音樂會等，藉由更多藝文資訊的給予，讓南方表演團體得以成長，並加深民眾對南方藝文的興趣與信心。

雖然在表演場地尚未建造完成之前，衛武營未來的發展仍然存在著許多變數，但絕不能否定現今在軟體方面的建設。藝文風氣的深耕如同教育一般，需要潛移默化的時間，如果等到有了建築再來實踐，恐怕為時已晚，只會致使衛武營成為一棟空洞而沒有內涵建築物而已。

「什麼才是對南方藝文環境最好的選擇？」這是衛武營成立以來一直努力的目標。不論在表演藝術團體的扶植、劇場人才及藝術欣賞人口的培育上，都是為了建造一個良好健全的南方藝文風氣，留住更多的南部表演藝術人才。因此，衛武營想改變南方藝文風氣的遠景並非空談，而是正在步步實踐的現在式！

張翠芸｜衛武營藝術文化中心籌備處企劃組

黑盒子實驗空間提供創意的各種可能性，想像與感動也在此激發。

▌南方‧談藝 III

民眾vs.
藝術需求的連結

◎ 吳思賢

劇場與其存在的都市及社區的交集該多密切？
高尚的藝術殿堂，
混搭著嬰兒吵鬧聲、孩童跑叫聲，
與貓狗吠叫聲；
所謂藝術與民眾基層生活交流後，
是否也產生不同凡響的藝術火花？

高雄市三多路底與中正路匯集之處的一大片園地，是日治時期用作軍事物資及戰鬥武器儲備場所的「鳳山倉庫」，是國民政府遷台後新兵訓練用的「五塊厝營區」，後來改名為「衛武營」。對高雄人而言，在這裡看見的是鐵絲網與高牆，對許多在這裡當過兵的青年人，多了點每個角落與建築所呈現出軍旅生活的回憶。自從「衛武營」被選定為國家級藝術文化中心地點之後，陸續不斷保土／保古蹟爭議，讓民眾漸漸發現原來在一個嚴密的部隊營區裡，蘊藏著更深層的文化與歷史意涵。

走近衛武營的圍牆邊，沉重的高牆已換上全白的牆面印著流線體的視覺辨識圖樣，為周邊帶來輕鬆活潑的氣氛。從遠方抬頭會看見一個醒目的圓柱，頂端衛武營的視覺辨識圖樣，引領人群走向敞開的大門。大門內原本灰白的建築物已漆上藍色、黃色的外衣，配上戶外百年老榕樹形成的溫暖綠意，原本冷冽的印象，立刻溫和了起來。

藝文活動告示牌、展示廳內「衛武營藝術文化中心」藍圖、腳踏車道上人性化的指示標誌，釋出溝通的善意，讓民眾更親近這一片園地。

我不在家，就在衛武營享受生活價值

以目前參與活動的人數、購票觀眾人數，以及進入園區的民眾人數尚無法判定「衛武營」的建設成功與否。但另一方面，民眾在園區中的活動型態，是否也隱含著某些意義？平日傍晚時分會有零零星星、成群結伴的民眾，騎著腳踏車、牽著狗到衛武營運動散步，悠閒得像在自己家的後院。許多民眾讚嘆表示，進到園區之後才知道原來這裡有一片未經人為破壞的自然綠地，還能夠看到特殊自然景觀。

對民眾而言，踏進衛武營的大門毫無壓力，這裡不是高不可攀的藝術殿堂，而是庶民可親的生活美學園區。午後的榕樹下，媽媽輕鬆地坐著閱讀，孩子們一旁玩著沙土，創作著屬於孩童的美感。另一側有民眾揮舞手臂，呼吸著東方肢體的天人合一。或許有人說太過庸俗，但豈不是最真誠的美感！這裡不再是另一個世界，此時未來「衛武營都會公園」與「衛武營藝術文化中心」已成為眾所期盼。

開辦榕園午後音樂會之初，觀眾人數稀稀落落，工作人員必須拿著大聲公，鼓勵往來的民眾走進草皮觀賞演出。一臉疑惑的民眾，逐漸開啟另一度空間的藝術感官，漸漸停下腳步，害羞地看著台上的表演。越來越多民眾湧進週末的榕園演出活動，也看到許多固定的面孔。自此之後，週末不再只是到衛武營散步，而是到衛武營看表演、聽音樂會。戶外演出活動由每場20人次左右的觀眾人數，增加到200位以上。僅止於一般演出，大型演出活動不在此限。

不僅榕園活動的參與觀眾增加，從服務志工的口中得知，現在只要是免費索票的節目，往往一開放就在一週內索罄。許多民眾甚至建立起看演出、參加講座的行程表；在演出中場休息時，馬上到服務台索取下一個月活動的票，或是詢問未來一個月的演出時間表，絕不漏掉任何一場。

衛武營所提供的免費演出與講座活動之多元性與豐富性應該是南部表演場地之首，也因此快速開啟民眾對於藝文活動的胃口。免費活動能夠提高藝文參與的普及率與普遍性，購票演出則能提升演出場地的專業度與觀眾的觀賞品質。281展演場小而美的特性，足以讓全台灣中小型表演團體到此一展身手。雖然售票演出有其推票的困難度，但開放至今也有許多滿場的售票紀錄。同時，也逐漸培養民眾需要購票觀賞演出的觀念，提升對於藝術活動與藝術家的欣賞能力與態度。

與藝術共舞的下一個課題

當有人反映免費活動偏多時，我們或許該計算，購票與非購票觀賞藝文活動人數之間的比例問題。假設平均產生一百位參與免費藝文活動的觀賞者，才能培養出一位藝文購買者，投資效益或許能夠算得比較精準。藝術欣賞若非根植於日常生活，隨機式的參與並無法成就長遠的習慣。

至今當談論到藝術中心與城市發展的相關議題，仍難脫離西班牙「畢爾包」的案例。在 J. M. Gonzalez 的文章中曾引用：「我們很難以現代的潮流與型態，建造或是完全重新塑造一座城市。反之，城市會逐漸調整它的狀態，並且逐漸形成符合其形象的潮流。」這或許也說明了一個藝術結構體要能成功介入或放置於城市中，只仰賴政府的公權力往往招致失敗。唯有不斷藉由與民眾對話並調整態度，來產生與城市間的良性互動。

1980年代，畢爾包的公、私部門與公益團體都積極致力於文化政策的推動。除去當時西班牙所關心的政治議題與目的，畢爾包的文化政策除了文化建設與增加文化參與率之外，同時關注兩項重要的政策：運動與青少年。正因為關心民眾生活中的重要事項，畢爾包將藝術與運動連結，將藝術帶進青少年政策的解決方案裡。

或許當我們期待民眾在衛武營與藝術共舞之前，下一個問題是如何將藝術與民眾的基本需求連結？找出延續藝術需求的環節。

吳思賢 ｜ 藝文工作者

我不在家，就在往劇場的路上。

附錄

▌衛武營藝術文化中心大事紀

- 民國68年（1979）4月24日軍事會議裁示，衛武營區內原有軍事設施及人員將遷建，不再作為軍事用途。
- 民國70年（1981）9月，國防部擬請高雄市政府進行衛武營土地使用規畫。
- 民國71年（1982）8月，高雄市、縣政府規畫衛武營作為住商用地，預計興建住宅社區。
- 民國78年（1989）5月，高雄市議會通過衛武營舊營區改建為大學的臨時動議。
- 民國79年（1990）8月，民間人士發表衛武營闢為都會公園芻議，後發展為十餘年的衛武營公園化運動。1992年3月15日，民間遊說團體「衛武營都會公園促進會」成立。
- 民國90年（2001）6月12日，經建會決議進行都市變更，由衛武營67公頃土地面積中，劃設10公頃為商業用地，標售所得78%作為營區遷建費用，13%作為公園興建費用。7月，行政院核定此項決議，衛武營改為都會自然生態公園方案底定。
- 民國91年（2002）10月，內政部都市計畫委員會審議通過衛武營都市變更案。
- 民國92年（2003）1月9日，高雄縣政府公告衛武營舊營區變更為公園用地，衛武營都會公園正式誕生。

■民國91年（2002）

- **5月31日**

 行政院宣布「挑戰2008：國家發展重點計畫」，文建會負責「文化創意產業發展計畫」的藝術產業扶植（「文化展演設施產業」、「視覺藝術產業」、「音樂及表演藝術產業」及「工藝產業」等）與文化創意園區設置（預定地包括台北、台中、嘉義、花蓮舊酒廠等）。

- **9月7日**

 依據「國家發展重點計畫」及均衡南北發展考量，91年第2次「高高屏首長暨主管會報」中，由高雄市政府市長謝長廷、高雄縣政府縣長楊秋興、屏東縣政府縣長蘇嘉全共同提案「為均衡台灣南北城鄉文化發展，推展大高雄生活圈文化建設，建請三縣市共同向行政院爭取於高高屏地區評估適當地點籌建國家級多功能劇場」。此案獲一致通過，即後來發展出來的衛武營藝術中心新建計畫前情。

- **10月24日**

 高高屏三首長拜會行政院長游錫堃，爭取設置南部國家級劇院。行政院原則同意。

■民國92年（2003）

- **5月1日**

 高雄縣長楊秋興率縣府人員拜訪文建會陳郁秀主委，爭取協助籌建國際型多功能戶外展演設施，地點考慮衛武營都會公園。文建會應允提供學者、專家規畫協助。

- **5月30日**

 文建會與高雄縣政府於衛武營都會公園共同召開「籌建國際型多功能戶外展演設施」會勘會議，會中決議，有鑑於高高屏表演場地設施不足，致藝文發展遲緩不前，建議於都會公園內籌建室內國際級劇場。

- **6月24日**

 高高屏三縣市首長拜會行政院游錫堃院長，共同爭取衛武營都會公園作為「南部國家級多功能劇場暨音樂廳」設置地點。游院長擇定7月10日現場巡察。

- **7月10日**

 行政院長游錫堃於衛武營區宣布，將在園區內設立「衛武營藝術文化中心」。

 中央給予經費支持，游院長並指示以國際競圖進行規畫設計。

- **10月3日**

 文建會召開「研商板橋大台北新劇院及衛武營藝術文化中心興辦事宜會議」，會議決定交由文建會一處辦理衛武營藝術文化中心初步可行性評估，並請高雄縣政府研擬總體計畫，均送交行政院核定。

- **11月17日**

 游錫堃院長指示衛武營藝術文化中心籌辦事宜由文建會負責，中央部會主導。

- **11月25日**

 文建會召開衛武營藝術文化中心興建方案協調會，討論軍方遷移時程、土地使用分區變更及籌備小組成立事宜。因行政院人事行政局不同意成立籌備處，現階段以任務編組的推動小組工作模式進行籌備事宜。

- **11月26日**

 一、 根據「挑戰2008：國家發展重點計畫」，行政院再次擬定多項具體公共投資項目，以擴大公共投資帶動國家總體發展，總計五年內（93年～97年）投入5,000億元打造頂尖大學及研究中心、國際藝術及流行音樂中心、M台灣計畫、第三波高速路、汙水下水道等十項計畫，名為「新十大建設」。

 二、 「新十大建設」方案於11月26日行政院院會正式通過，其中「國際藝術及流行音樂

 中心」預定投資總額為334.1億元，包含大台北歌劇院、台中古根漢美術館（已中止）、故宮南院、衛武營藝術文化中心、南島文化園區（已取消）及北、中、南流行音樂中心興建計畫。

 三、 衛武營藝術文化中心經費編列80億元，將設置一座音樂廳（2,300席）、戲劇院（2,000席）、中型劇場（800～1,000席）、實驗劇場（200～500席）及其他相關服務設施。

- **12月1日**

 為廣納各界對於「新十大建設」意見，文建會於北、中、南舉行三場「國際藝術及流行音樂中心互動論壇」。

- **12月25日**

 文建會召開衛武營藝術文化中心推動小組首次會議，研擬工作進度。

■ **民國93年（2004）**

- **1月8日**

 推動小組更名工作小組，成員由文建會、高雄縣市政府人員組成，草擬籌建委員會組織架構、總體規畫委外招標事項、衛武營宣導方案及顧問案前置作業等。

- **1月29日**

 衛武營工作小組召開首次會議，討論「衛武營藝術文化中心籌建委員會設置要點」草案及「衛武營藝術文化中心整體規畫招標作業要點」草案。

- **2月3日**

 經建會召開文建會陳報「『國際藝術及流行音樂中心』——大台北歌劇院、台中古根漢美術館、衛武營藝術文化中心及流行音樂中心四項工作計畫草案研商會議」，通過審議，正式納入行政院五年5,000億計畫。

- **3月4日**

 文建會辦理第一次「衛武營藝術文化中心興建營運計畫總體計畫暨環境影響評估」上網公告招標,一家廠商投標,因資格不符廢標。

- **4月1日**

 「衛武營藝術文化中心興建營運計畫總體計畫暨環境影響評估」委託案第二次上網公告招標,5月4日與廠商議價,因低於底價,二度流標。

- **4月14日**

 工作小組第六次會議,討論衛武營區文化保存事宜。

- **4月29日**

 文建會與高雄縣政府合辦「衛武營藝術文化中心對南部文化生活圈的影響公共論壇」,此論壇為衛武營藝術文化中心宣導計畫之一,發言內容在5月2日刊載於報紙媒體。

- **5月19日**

 文建會與高雄縣政府舉辦第二次「衛武營藝術文化中心與區域發展公共論壇」。

- **6月3日**

 文建會與高雄縣政府續辦「衛武營藝術文化中心對南部創意產業影響公共論壇」。

- **11月3日**

 「甄選衛武營藝術文化中心整體規畫暨開發顧問案」上網公告。

- **12月3日**

 立法院預算委員會通過「94年擴大公共建設投資特別預算」,其中包括衛武營藝術文化中心計畫經費2億元整。

- **12月7日**

 評選日商野村總合研究所(股)台北分公司為

「甄選衛武營藝術文化中心整體規畫暨開發顧問案」最優廠商。

- **12月28日**

 高雄縣政府於今日規畫「衛武營最後一夜」跨年晚會,邀請民眾夜宿衛武營,隔日清晨舉行升旗典禮,向曾經身披戎衣保國衛土的衛武營歷史致上最崇榮禮敬。跨年晚會當晚,高雄縣社會局邀請13位衛武營第一梯次常備兵蒞臨現場,13位老兵皆為民國17年次的林園鄉民,民國40年8月21日入伍,42年8月31日退伍,隸屬陸軍49師147團2營6連。隨著衛武營都會公園與衛武營藝術文化中心新建計畫底定,衛武營營區角色即將正式除役。

■民國94年(2005)

- **2月15日**

 「甄選衛武營藝術文化中心整體規畫暨開發顧問案」期初報告審查通過。

- **3月8日**

 文建會委託高雄縣政府農業局辦理「衛武營珍貴老樹調查計畫」,由高雄師範大學執行完成。調查結果顯示,園內計有樹木1,141棵,依序為芒果、榕樹、樟樹、大葉桃花心木居多,其中符合「胸圍大於3公尺或樹齡50年以上珍貴老樹」定義者153棵,榕樹最多,占104棵。調查單位建議保留或移入都會公園,作為歷史意象加以保留。

- **4月15日**

 「衛武營藝術文化中心整體規畫暨開發顧問案」期中報告審查通過。

- **5月27~29日**

 文建會主辦「2005全國表演藝術博覽會」,三天兩夜吸引了數十萬人潮湧入衛武營觀賞、參與活動,為衛武營成為南部表演藝術核心焦點打響知名度。

- **6月21日**

 衛武營藝術文化中心暨都會公園涵蓋範圍古蹟指定及歷史建築登錄專案小組進行勘查會議。

- **10月22日**

 文建會「2005表演藝術巡演：推動新十大建設國際藝術及流行音樂中心」，以「藝文作伙　台灣尚讚」為主題，由表演藝術聯盟統籌，至全台包括離島地區巡迴演出，並於板橋、台中、花蓮、鳳山衛武營等四個「國際藝術及流行音樂中心」預定地分別舉行開鑼、藝術節及閉幕活動。

- **11月9日**

 衛武營藝術文化中心用地使用用途，經高雄縣政府召開會議決議，維持「公園用地」，不必辦理用途變更為「文教用地」。

- **11月15日**

 衛武營藝術文化中心建築設計擬採國際標，文建會今天召開「衛武營藝術文化中心興建工程委託國際競圖活動規畫及執行專業服務採購會議」第一次評選委員會。

- **11月24日**

 行政院核定「衛武營藝術文化中心」第一次籌建計畫書，編列經費新台幣83.6億元，其中工程經費65億元，預定民國98年完工。

- **12月6日**

 衛武營藝術文化中心「臨時辦公室暨舊有空間整修再利用」工程統包案上網招標，至12月21日截標。

- **12月13日**

 衛武營藝術文化中心「臨時辦公室暨舊有空間整修再利用」機電設備工程統包案上網招標，至12月27日截標。

- **12月26日**

 經建會會議決議有關衛武營藝術文化中心與衛武營都會公園的關係與位置配置，交由建築師整體規畫設計，規畫完成後的興建工作，再依原分工，藝文中心交由文建會、公園交由高雄縣政府執行，或研議交由文建會一併推動。

- **12月30日**

 一、「衛武營藝術文化中心整體規畫暨開發顧問案」期末報告，於6月30日繳收後，陸續進行多次補述，增加國外案例的蒐集與分析，今天進行第四次期末報告審查會議，審查通過。

 二、衛武營藝術文化中心「臨時辦公室暨舊有空間整修再利用」機電設備工程統包案簽約。

 三、衛武營藝術文化中心「臨時辦公室暨舊有空間整修再利用」工程統包案簽約。

■**民國95年（2006）**

- **2月8日**

 高雄縣政府召開協調會，決議衛武營都會公園工程（含設計）由高雄縣政府執行，衛武營藝術文化中心工程由文建會執行。所需工程經費仍以10公頃土地標售款之13%支應。

- **2月23日**

 「衛武營藝術文化中心興建工程委託國際競圖活動規畫及執行專業服務採購會議」第二次評選委員會。

- **3月7日**

 高雄縣文化局勘察衛武營區內的十字樓，具有歷史建築價值。

- **3月12日**

 「衛武營藝術文化中心及都會公園新建工程委託辦理國際競圖技術服務採購」案上網公告，至4月7日截標。

- **3月12日**

 衛武營藝術中心與大東文化藝術園區專家諮詢會議。

- **3月15日**

 文建會訂定「衛武營藝術文化中心籌備處設置要點」簽奉完成並完成通報，衛武營藝術文化中心籌備處成立，為任務編組。辦公室暫設台北文建會辦公室內。主任由文建會參事林德福兼代。

- **3月28日**

 文建會委託台灣技術劇場協會辦理「衛武營表演藝術新工場建議案──衛武營營房整修為展演藝術空間前期規畫案」，於高雄市政府文化局發表規畫成果，建議保留8棟舊營舍作為表演空間及培育場所，以為未來衛武營儲備人才之用。

- **4月10日**

 「衛武營藝術文化中心及都會公園新建工程委託辦理國際競圖技術服務採購案」開標資格審查，只有鄭明裕建築師事務所一家投標。

- **4月12日**

 文建會評選出鄭明裕建築師事務所辦理衛武營藝術文化中心委託辦理國際競圖作業，作業日250天。

- **4月13日**

 文建會開會討論「衛武營特定商業區範圍重劃與舊有營舍整修區域相關事宜」，有關衛武營藝術文化中心區位仍未決議，建議交由高雄縣再議。

- **5月1日**

 高雄縣政府建設局召開衛武營全區總體規畫案研商會議，由盧友義顧問主持，討論衛武營藝術文化中心位址。

- **5月12日**

 文建會開會討論衛武營藝術文化中心國際競圖中英文名稱、預算經費、建議設計費率、評審邀請、入選名額及獎金等事項。

- **5月16日**

 高雄縣長楊秋興主持衛武營全區總體規畫案會議，決議確認衛武營藝術文化中心設置於原10公頃商業用地上，以形成完整休閒娛樂空間，不僅可提高原標售土地價值，作為補償軍方營舍搬遷與都會公園興建費用，同時可縮短土地變更用途時程，加快改造興建腳步。

- **5月17日**

 日商野村總合研究所（股）台北分公司負責之「衛武營藝術文化中心整體規畫暨開發顧問案」通過審查，為「衛武營藝術文化中心新建工程」國際競圖奠定基礎。

- **5月31日**

 高雄縣政府於衛武營辦理「端午遊藝節──新編白蛇傳」歌仔戲演出，由明華園總團孫翠鳳、鄭雅升領銜主演。活動吸引近十萬名觀眾觀賞，「水漫金山」水柱噴湧畫面尤其讓觀眾嘖嘖稱奇，形塑衛武營成為南台灣藝文重要場域的口碑與形象。

- **6月5日**

 根據3月間「衛武營表演藝術新工場建議案──衛武營營房整修為展演藝術空間前期規畫案」建議，高雄縣政府觀光交通處開會討論用地事宜，決議衛武營都會公園東南角13公頃暫予保留，除開放空間供民眾休閒使用外，同時保留四棟舊營房，267營房規畫為公共服務空間及辦公室，281營房規畫為表演空間，285、292營房規畫為排練空間、展覽場域。

- **6月29日**

 籌備處召開國際競圖前置作業討論會議，擬定國內外建築師合作模式、資格要件、服務費率等，其中，服務費率提高至總建築經費11～12%之間。

- **7月26日**

 文建會召開衛武營藝術文化中心國際競圖招標文件審查會，決議都市計畫變更將依競圖選出的設計規畫方向再予辦理。競圖區位則以許博允顧問提出之基地圖為主軸，整合其他建議，並參考工程會建議採共同投標方式。

- **9月28日**

 「衛武營藝術文化中心新建工程委託規畫設計監造技術服務採購案」上網公告，正式開放國際競圖。

- **9月29日**

 「衛武營藝術文化中心新建工程委託專案管理採購案」上網公告，至10月30日截標。

- **10月14日**

 文建會將辦理衛武營紀錄片拍攝工作，預計自臨時辦公室及舊有營房再利用統包施工前即進行拍攝。

- **10月16日**

 文建會於台北市亞太會館召開「高雄國家藝術文化中心」（衛武營藝術文化中心）國際競圖招標說明會暨記者會，特別邀請駐外交使節、駐台貿易文化代表處及有國際合作經驗的多位建築師參與，向全球宣布邀請全世界頂尖建築設計家參與南台灣這項劃時代建設計畫。

- **10月23日**

 「委託企劃製作衛武營紀錄片採購案」上網公告招標。

- **10月26日**

 文建會於高雄市文化中心召開「研議南方表演藝術發展計畫座談會」，就南部藝文環境現況進行深入討論。

- **10月27日**

 委託台灣藝術發展協會辦理「高雄縣國際劇場藝術節——國際社區劇場交流與展演活動」，邀請國際社區劇團與台灣社區劇團演出。

- **10月31日**

 「衛武營藝術文化中心新建工程委託專案管理採購案」開標資格審查。

- **11月10日**

 文建會召開「衛武營藝術文化中心未來經營管理諮詢會議」，針對未來的營運管理模式進行討論。

- **11月15日**

 完成「衛武營藝術文化中心新建工程委託專案管理採購案」招標評選，由中興工程顧問股份有限公司得標。

- **11月17日**

 文建會核定「衛武營藝術文化中心臨時辦公室暨舊有空間整修再利用統包案」，廠商依約於29日動工。臨時辦公室及舊空間再利用營房均位於都會公園東南隅，入口於鳳山市南京路，全部共保留四棟，其中一棟作為辦公室，其餘三棟分別整修為展覽、排演、演出空間。

- **11月22日**

 「委託企劃製作衛武營紀錄片採購案」招標評選完成，由黃明川影視有限公司得標。

- **12月6日**

 委託台灣技術劇場協會辦理「衛武營劇場學苑——大師對談講座」，由來台擔任國際競圖評審的美國華裔舞台設計大師李名覺與台灣編舞大師林懷民對談。

- **12月6日**

 「高雄國家藝術文化中心新建工程委託規畫設

計監造技術服務案」（國際競圖）投標截止。計有來自全世界各地優秀建築師44人參與競圖，其中41人符合參賽資格。文建會邀請7位國內外評審進行第一階段評選，來台7位評審包括：美國華裔舞台設計家李名覺、美國麻省理工學院院長Adele Naude Santos、瑞士蘇黎士大學教授Philip Ursprung、國內建築師陳邁、郭肇立、漢寶德、資深策展人許博允等，將選出5至7名入圍者，進入第二階段決選。

● 12月7～8日

經過兩天縝密討論，「高雄國家藝術文化中心新建工程委託規畫設計監造技術服務案」（國際競圖）第一階段評審於今日完成，文建會隨即召開記者會宣布入圍名單。依投標序，共有六位建築師入圍，分別為：竹山聖建築師Kiyoshi Sey Takeyama（Kiyoshi Sey Takeyama + Amorphe竹山聖建築師事務所，日本）、姚仁喜建築師（大元聯合建築師事務所，台灣）、札哈‧哈蒂建築師Zaha Hadid Architects（札哈‧哈蒂建築師事務所，英國）、法蘭馨‧侯班建築師Francine Houben（Mecanoo Architecten B.V.麥肯諾建築師事務所，荷蘭）、尤‧韋伯建築師 Jurg Weber（Weber Hofer Partner AG Architekten ETH SIA韋伯‧侯弗建築師事務所，瑞士）、萩原剛建築師Takeshi Hagiwara（Takenaka Corporation株式會社竹中工務店，日本）。評選會議暨記者會皆於高雄市圓山飯店舉行，文建會主委邱坤良主持，評審主席漢寶德宣布入圍名單。

● 12月11日

文建會研擬並核定「南方表演藝術發展計畫」，實施期程為96～98年度，範圍涵蓋雲林縣以南八縣市，內容規畫為「南方團隊深耕計畫」、「南方種子──新進演藝團隊獎勵計畫」、「南方駐團合作計畫」、「劇場人才培育」及「藝術欣賞人口培育」等五項子計畫。此計畫暨補助作業要點於96年3月正式公布後實施。

● 12月16日

為規畫衛武營藝術文化中心未來營運軟體人才配套培育，文建會委託國立中山大學藝術管理研究

所開辦為期四個月的「衛武營劇場學苑──表演藝術行政人員培訓」。

● 12月19日

「衛武營藝術文化中心新建工程委託專案管理採購案」與中興工程顧問股份有限公司完成議約。

● 12月20日

為使參與國際競圖的國內外建築師更加了解衛武營基地，文建會邀請六位入選建築師及其團隊親勘衛武營，隨後並於高雄市文化中心舉辦第二階段競圖說明會，進一步回答建築師當面提問。

● 12月27日

「衛武營藝術文化中心新建工程委託專案管理採購案」與中興工程顧問股份有限公司完成簽約。

■民國96年（2007）

● 2月4日

委託南台灣表演藝術發展協會進行衛武營藝術文化中心志工第一梯次甄選。

● 2月5日

文建會召開「新十大建設──衛武營藝術文化中心興建計畫」執行檢討報告，決議原訂完工時程為98年底，延展至101年；同時要求建築團隊規畫內容務必須與都會公園做完整考量，劇場設計部分則須與大東文化藝術中心彼此明顯區隔。

● 3月10日

衛武營藝術文化中心志工第二梯次甄選完畢，總計一、二梯次報名人數88人，共甄選出40名，40名志工已投入展覽館導覽服務及平日、假日展演活動協助事宜。

● 3月13日

經高雄縣政府文化局召開「高雄縣96年古蹟、歷

史建築、聚落及文化景觀審議委員會」討論,十字樓是否拆除問題決議等待國際競圖得標廠商整體規畫設計完成後再行研議。

- **3月21日**

 入圍衛武營藝術文化中心國際競圖的國外建築師必須與台灣建築師共同投標,文建會今日審查共同投標者資格,最後,共有5位進入決選。

- **3月22日～23日**

 完成國際競圖第二階段評審,來自荷蘭的麥肯諾建築師事務所之法蘭馨‧侯班建築師及其共同投標者羅興華建築師事務所設計之作品獲得首獎,取得設計監造權。文建會於評審會議後立即召開記者會正式宣布名次,同時頒贈每位入圍者160萬元獎金。高雄縣長楊秋興、高雄市長陳菊親自參與記者會。

- **3月24日**

 文建會委託台灣技術劇場協會辦理「衛武營劇場學苑」系列推廣活動之「李名覺與林懷民大師對談講座PART Ⅱ」,由李名覺與林懷民對談,講題為「我們為什麼需要劇場?」。

- **4月1日**

 「南方表演藝術發展計畫」(含「南方團隊深耕計畫」、「南方種子──新進演藝團隊獎勵計畫」、「南方駐團合作計畫」三項子計畫)首屆補助申請作業,南部八縣市團隊總計156團提出申請補助。

- **4月4日**

 行政院核定「衛武營藝術文化中心」第二次籌建計畫書(修正版),完工期程延至民國101年。

- **4月24日**

 文建會主委邱坤良、高雄縣長楊秋興、藝術文化中心籌備處主任林朝號親自主持「衛武營藝術文化中心與特定商業區基地配置會議」,取得設計監造權的荷蘭麥肯諾建築師事務所則派員說明

四個方案。會議最後決定,為保留公園綠帶完整性,同時保留高雄縣市界中正路、三多一路門戶入口意象,可將商業區位置微調,向南修正,沿南京路、凱旋路配置成L型,藝術文化中心位址則居基地中心,拉近與捷運口距離,成為縣市交界門戶意象。

- **4月28日**

 為讓民眾充分了解衛武營藝術文化中心國際競圖過程與結果,推出「衛武營藝術文化中心國際競圖成果展」,包括競圖相關模型、設計圖與電腦3D動畫,以及競圖過程說明,並闢展覽室設為常態展。

- **5月19～20日**

 完成96年度「南方表演藝術發展計畫」之「南方團隊扶植」評審作業,總計共98團通過評選,總補助經費為新台幣1,890萬元。

- **9月1日**

 奉行政院核定「衛武營藝術文化中心籌備處暫行組織規程」、「衛武營藝術文化中心籌備處辦事細則」及編制表,籌備處正式掛牌運作。文建會三處處長林朝號兼任籌備處主任。10月1日專職籌備處主任。

- **9月4日**

 衛武營藝術文化中心「臨時辦公室暨舊有空間整修再利用」工程統包案完工。

- **9月5日**

 衛武營藝術文化中心「臨時辦公室暨舊有空間整修再利用」機電設備工程統包案完工。

- **9月7日**

 籌備處於267棟會議室召開第一次「衛武營藝術文化中心興建建築主體內容諮詢座談會」。

- **9月23日**

 籌備處於267棟會議室召開第二次「衛武營藝術文化中心興建建築主體內容諮詢座談會」。

- **10月**

 完成「臨時辦公室暨舊有空間整修再利用統包案」，四棟舊有營房分別整修為辦公室、展覽、排演及演出空間。

- **10月4日**

 於文建會召開「衛武營藝術文化中心興建建築主體內容諮詢座談會」，會中決議：因應大高雄地區既有及新興藝文設施，整合資源，確認衛武營藝術文化中心主體重新規畫為戲劇院（2500席）、音樂廳（2000席）、演奏廳（800席，取消原規畫之中劇院，提供獨奏及室內樂等中小型音樂演出）及實驗劇場。同時，會中也指示成立軟體工作小組，由籌備處林主任朝號召集，全程參與藝術中心規畫設計、興建工程，至正式啟用止。

- **10月19日**

 衛武營藝術文化中心「臨時辦公室暨舊有空間整修再利用」機電設備工程統包案驗收合格。

- **10月27日**

 衛武營藝術文化中心籌備處於衛武營榕園戶外廣場舉辦「傳統與現代擊樂音樂會」，由朱宗慶打擊樂團承辦，當晚約有700名觀眾到場聆賞。

- **11月**

 衛武營藝術文化中心籌備處規畫「2007國際藝術節論壇：愛丁堡藝穗節經驗與挑戰」，邀請剛剛卸下英國愛丁堡藝穗節藝術總監一職的Paul Gugdin來台，分別於台北及高雄辦理專題演講及工作坊分享愛丁堡藝穗節成功經營之經驗與建議。

- **11月6日**

 衛武營藝術文化中心「臨時辦公室暨舊有空間整

修再利用」工程統包案驗收合格。

- **11月19日**

 籌備處邀集荷蘭麥肯諾建築師事務所、羅興華建築師事務所、中興工程顧問公司等相關人員，赴新加坡於11月19日至21日參訪新加坡國立大學音樂院、新加坡國立大學藝術中心、新加坡濱海藝術中心。

- **11月21日**

 與荷蘭麥肯諾建築師事務所及羅興華建築師事務所完成簽訂「衛武營藝術文化中心新建工程委託規畫設計監造技術服務案」契約。

- **11月22日**

 荷蘭麥肯諾建築師事務所於籌備處281棟報告「衛武營藝術文化中心新建工程委託規畫設計監造技術服務案」首次規畫說明簡報。

- **11月24日**

 籌備處與中興公司、麥肯諾、羅興華建築師事務所相關人員，再次參訪海外著名文化設施，包括日本東京文化會館、山多利音樂廳（Suntory Hall）、東京新國立劇場，中國北京國家大劇院、上海大劇院及上海東方藝術中心。

- **12月3日**

 「衛武營藝術文化中心新建工程展示表演空間及戶外景觀改善工程」上網招標，至12月17日截標。

- **12月17日**

 「衛武營藝術文化中心新建工程基地地上物拆除及安全圍籬工程」上網招標，至12月27日截標。

- **12月24日**

 「衛武營藝術文化中心新建工程展示表演空間及戶外景觀改善工程」簽約。

12月29日

雲門舞集2應高雄縣政府邀請於17日至29日展開首見的駐縣活動，內容包括「生活律動」、「社區舞蹈講座」、「校園示範演出」、「藝文講座」、「劇場公演」，活動地點涵蓋中小學、表演場館。29日的壓軸戶外公演「雲門舞集2gether」於衛武營舉行，由籌備處主辦，雲門舞集創辦人林懷民親自主持，演出團隊包括雲門2、胖虎樂團及民歌手胡德夫。

12月31日

為廣徵意見，籌備處延聘專家學者組成諮詢執行小組於台北市市長官邸召開第一次會議，分「劇場設備」、「建築工程」二組，協助新建計畫之進行至正式啟用。「劇場設備組」委員包括王孟超、郝廣智、許博允、簡立人、陳武星；「建築工程組」委員包括郭肇立、陳邁、沈茂松、陳純森、夏鑄九、曾俊達、邱昌平，共計12人。

■民國97年（2008）

1月

辦理「衛武營藝術文化中心展示表演空間及戶外景觀改善工程」，增設戶外榕樹固定舞台、281棟及285棟地板、布幕、燈光等設施，為籌備期間大量展演活動提供空間舞台。

1月5日

以衛武營由軍事駐地轉型為藝術中心的連結意象，策畫軍樂與音樂結合的「搖滾大樂兵」音樂會，由角頭文化事業股份有限公司承辦。兩天活動進場觀眾人次逾3,000人，平均每場約300人。

1月9日

「衛武營藝術文化中心展示表演空間及戶外景觀改善工程」動工，預計施作281棟（黑盒子）、285棟（排練、展示、演出）及戶外舞台。全部工程於5月5日竣工，9月間完成驗收。

1月18～19日

荷蘭麥肯諾建築師事務所及羅興華建築師事務所共同進行「衛武營藝術文化中心新建工程委託規畫設計監造技術服務案」規畫設計方案簡報，次日起算180日工程草圖設計時程。

1月22日

「衛武營藝術文化中心新建工程基地地上物拆除及安全圍籬工程」簽約。

1月28日

於羅興華建築師事務所召開第十二次工作會議及專業技術協調會議，作成需求修正裁示如下：一、原地下二層停車場改為地下一層，做最大限度擴充使用；二、L4排練空間與L1營運管理空間位置對調，將排練空間移至接近表演空間的地面層；三、演奏廳加裝吊掛設備，以因應演奏廳未來提供劇場表演之功能；四、MRT地下連通道設置商業空間構想取消，同時，連通道移至左側；五、取消員工餐廳。

3月4日

高雄縣政府借用本處籌備處267棟會議室，召集相關單位討論「衛武營藝術文化中心與捷運O10車站地下連通道相關事宜會議」。

3月11日

衛武營藝術文化中心基地地上物拆除及安全圍籬工程動工，施工工期60工作天，預定97年6月4日完工。預定拆除基地範圍內G棟（十字樓）、A1棟等。

4月5、6日

麥肯諾建築師事務所、羅興華建築師事務所於本處267棟簡報室進行第一次設計草圖審查會，由執行小組委員審查。

4月6～10日

第一次工程草圖簡報及審查會。

- **4月10日**

 「衛武營藝術文化中心新建工程基地土壤地質調查及大地工程分析案」上網招標，4月28日截標。

- **4月11日**

 於台北101大樓舉行「衛武營藝術文化中心建築模型展暨講座」，由法蘭馨‧侯班與台大城鄉所所長夏鑄九主講。

- **5月5日**

 「衛武營藝術文化中心新建工程展示表演空間及戶外景觀改善工程」完工。

- **5月16日**

 公布「97年度南方團隊扶植補助作業要點」，延續去年政策，分為扶植團隊及新進種子團隊，凡立案於雲林縣、嘉義縣市、台南縣市、高雄縣市、屏東縣等八縣市，從事音樂、舞蹈、傳統戲曲、現代戲劇及跨領域藝術之演藝團隊皆可申請。

- **5月27日**

 部分表演藝術界人士連署要求恢復衛武營藝術文化中心原中型劇場規畫構想，本處林朝號主任當日同時於中興工程顧問公司召開「規畫設計重大議題協商會議」，針對可能變化提早討論因應措施；會中，建築團隊同時提出由於物價上漲等因素，總工程經費可能增至90億元（原工程預算為65億元），籌備處要求必須迅即向文建會報告。

- **5月28～29日**

 一、 第二次工程草圖簡報及審查會。
 二、 意見討論會議（建築工程組），委員關切停車場、公廁數量、屋頂等問題。

- **6月4日**

 「衛武營藝術文化中心新建工程基地地上物拆除及安全圍籬工程」完工。

- **6月6日**

 「衛武營藝術文化中心新建工程基地土壤地質調查及大地工程分析案」簽約。

- **6月12日**

 召開「衛武營藝術文化中心工程簡報暨未來營運模式諮詢會議」，有關營運模式意見傾向一法人多管所，以現有的台北兩廳院行政法人架構下併入衛武營藝術文化中心。

 （一）文建會主委黃碧端主持，由荷蘭建築師法蘭馨‧侯班親自向主委報告設計構想，並提及工程經費恐因國際原物料價格飛漲等因素由65億元調漲至95億元。

 （二）就衛武營內部廳院設計是否變更，邀請許博允、朱宗慶、林克華、于國華等藝文界人士與會討論。就營運模式諮詢除上述與會者之外，另有林信和、陳國慈及行政院研考會、人事行政局等單位參與討論。

 （三）會上並未做成決論，但與會者傾向恢復中型劇場，保留演奏廳，至於原設計的實驗劇場（黑盒子）移出，另向都會公園尋覓合適空間。至於營運模式意見傾向一法人多管所，以現有的台北兩廳院行政法人架構下併入衛武營藝術文化中心。

- **6月14日**

 文建會主委黃碧端召開「衛武營藝術文化中心興建工程案之廳院功能需求及工程經費討論會議」，會議於台北市長官邸舉行。針對96.09.07、96.09.23及96.10.04等三次「衛武營藝術文化中心興建建築主體內容諮詢座談會」改變國際競圖之功能設備需求的決議，再行諮商。與會者包括建築團隊、許博允、林克華、本處林朝號主任。會中建議，邀請歷次會議參與度高的藝文界人士再次舉行會議討論，達成最後共識。

- **6月26日**

 完成97年度「南方表演藝術發展計畫」之「南方團隊扶植」評審作業，總計共118團通過評選，總補助經費為新台幣1,894萬元。

- **6月28日**

 行政院公共工程委員會赴籌備處視察，了解「衛武營藝術文化中心新建計畫」執行現況。

- **7月4日**

 針對部分表演藝術界人士連署要求恢復原中劇院之規畫構想，召開「衛武營藝術文化中心新建工程主體內容需求研商會議」，提供不同方案進行討論。

- **7月24日**

 基地土壤地質調查及大地工程分析案開工，預計97年10月3日完工。

- **7月30日**

 文建會主委黃碧端召開「衛武營藝術文化中心新建工程主體內容修正後之工程草圖簡報會議」，確認衛武營藝術文化中心主體重新規畫為戲劇院（2,200席）、音樂廳（2,000席）、中劇院（1,250～1,350席）、演奏廳（450～600席），原實驗劇場另設於衛武營都會公園之既有舊營舍內。

- **8月12日**

 「衛武營藝術文化中心新建工程基地地上物拆除及安全圍籬工程」驗收合格。

- **8月19日**

 「衛武營藝術文化中心新建工程基地土壤地質調查及大地分析」委託廠商辦理，本日完成鑽孔，後續進行試驗及內部作業，預計10月6日完工。

- **9月**

 有關衛武營藝術文化中心主體內容修正，籌備處函送文建會，由於工程總經費將超過原核定數額，須報請行政院同意，經補齊資料後，已於9月函請文建會轉送行政院。

- **9月**

 文建會核定「衛武營藝術文化中心新建工程」工程草圖期限展延至97年12月31日。

- **9月19日**

 「衛武營藝術文化中心新建工程基地植栽移植作業」上網公告，至10月5日截標。

- **9月20日**

 與台灣大哥大、國家交響樂團（NSO）合作辦理「衛武營・熱・古典」星空音樂會，當晚估計將近兩萬名觀眾湧入衛武營觀賞音樂會，成為籌備處成立以來最大規模的戶外表演藝術活動。

- **10月**

 計畫因受主體內容修正及物價指數飆漲等影響，提送修正之籌建計畫書函送行政院核定。

- **10月21日**

 「衛武營藝術文化中心新建工程基地植栽移植作業」簽約。

- **10月22～24日**

 衛武營藝術文化中心主體內容修正後，辦理第三次工程草圖簡報及審查會。

- **10月27日**

 基地植栽移植作業開工，11月14日辦理現勘，與高雄縣政府再度確認移植地點及數量；12月10日高雄縣政府確認移植地點及數量，將配合都會公園施工進度辦理移植；預計98.2.23完工。

- **11月15日**

 舉辦「衛武營星空音樂會──聖彼得堡愛樂管絃樂團相約衛武營」音樂會，藉由衛星連線戶外轉

播，將台北國家音樂廳現場演出畫面與聲音，即時同步傳送至衛武營。

- **11月16日**

 建築團隊提送衛武營藝術文化中心主體內容修正後之工程草圖圖樣及報告書，確定音樂廳2,000席、戲劇院2,260席、中劇院1,254席及演奏廳470席。

- **11月18日**

 「衛武營藝術文化中心新建工程基地土壤地質調查及大地工程分析案」驗收合格。

- **11月28日**

 11月28日起至12月6日，連續兩個週末，籌備處推出五天10場連台好戲——「衛武營偶戲大匯演之文武雙全」。包括錦飛鳳傀儡戲劇團、真五洲掌中劇團、祝安掌中劇團、昇平五洲園、東山大光明掌中劇團、南北坊古典布袋戲團、復興閣皮影戲劇團、錦五洲掌中劇團、金鷹閣掌中劇團等9個團隊，加上特邀文建會扶植團隊、來自台北的無獨有偶工作室劇團等共10團。

- **12月8日**

 確認「衛武營藝術文化中心新建工程」第1分標工程設計範圍為主體結構（含基礎）。

- **12月15日**

 「衛武營藝術文化中心新建工程展示表演空間及戶外景觀改善工程」驗收合格。

- **12月23日**

 完成衛武營藝術文化中心主體內容修正後之工程草圖審定，次日起算150日細部設計期程。

■**民國98年（2009）**

- **1月1日**

 辦理「2009年維也納愛樂管絃樂團新年音樂會」全球衛星衛武營戶外轉播，台灣共有三地共同轉播這場音樂會，包括衛武營、台北縣及台中市。

- **2月23日**

 「衛武營藝術文化中心新建工程基地植栽移植作業」完工。

- **3月25日**

 召開「衛武營藝術文化中心新建工程」第1分標主體結構工程第一次細部設計審查會。

- **3月26日**

 「衛武營藝術文化中心新建工程基地植栽移植作業」驗收合格。

- **4月13日**

 完成98年度「南方表演藝術發展計畫」之「南方團隊補助」評審作業，總計共87團通過評選，總補助經費為750萬元。

- **5月18日**

 召開「衛武營藝術文化中心新建工程」第1分標主體結構工程第二次細部設計審查會，同時行政院核定「衛武營藝術文化中心」第三次籌建計畫書（修正版），因應物價調整，經費調為新台幣99.6億元，其中工程經費82億元，完工期程延至民國102年。

- **5月22日**

 完成「衛武營藝術文化中心新建工程」第1分標主體結構工程細部設計。

- **6月1日**

 內政部函陳「衛武營公園特定休閒商業專用區土

地所得價款分配比例調整」暨「國防部國軍老舊
營舍改建基金設定範圍變更」案，經行政院原則
同意辦理。

- **6月4日**

 召開「衛武營藝術文化中心新建工程」第1分標
 主體結構工程細部設計預算及圖説審查。

- **6月5日**

 召開「衛武營藝術文化中心新建工程」第1分標
 主體結構工程細部設計招標文件審查。

- **7月1日**

 「衛武營藝術文化中心」開發範圍，辦理「變更
 鳳山市主要計畫（部分公園用地為社教機構用
 地）（配合衛武營藝術文化中心興建計畫）」
 案，經高雄縣政府都市計畫委員會審議通過。

- **7月3日**

 行政院核定「衛武營藝術文化中心興建計畫」第
 二次修正計畫書。

- **7月18～19日**

 連續三年參加「全國大專院校創意宋江陣大賽」
 奪得第一名的實踐大學宋江陣，即將於8月初代
 表台灣文化表演團體遠赴英國蘇格蘭參加2009
 愛丁堡藝穗節活動，行前公演特別在7月18、19
 日連續兩天下午於衛武營園區演出；演出前由文
 建會黃主委碧端及高雄縣政府楊縣長秋興授旗給
 實踐大學。

- **8月24日**

 環保署辦理「衛武營藝術文化中心新建工程環境
 影響説明書」現勘。

- **9月4日**

 環保署召開「衛武營藝術文化中心新建工程環境
 影響説明書」專案小組初審會議。

- **9月22日**

 「衛武營藝術文化中心」開發範圍，辦理「變更
 鳳山市主要計畫（部分公園用地為社教機構用
 地）（配合衛武營藝術文化中心興建計畫）」
 案，經內政部都市計畫委員會審議通過。

- **9月25日**

 完成「衛武營藝術文化中心新建工程」第1分標
 工程全部圖説及相關施工預算書、説明書及施工
 規範。

- **10月**

 文建會媒合演藝團隊進駐演藝場所合作計畫──
 衛武營音樂、戲劇、舞蹈研習工作坊開始招募學
 員，此次從10月至12月間由田園樂府樂團、光
 環舞集舞蹈團、當代傳奇劇場於衛武營展演空間
 展開工作坊及成果展演活動。

- **10月6日**

 文建會檢送「衛武營藝術文化中心興建計畫撥用
 不動產計畫書」，請財政部國有財產局協助辦理
 本計畫涉及「國防部國軍老舊營舍改建基金設定
 範圍」之土地撥用。

- **10月17～18日**

 漢唐樂府與法國甜蜜回憶古樂團共同合作的台法
 跨國大製作《教坊記》，於10月30、31日台北
 故宮戶外廣場進行世界首演前，先行於17、18
 日兩天在衛武營藝術文化中心籌備處舉辦預演，
 使南台灣的觀眾可以先睹為快。

- **12月16日**

 「衛武營藝術文化中心新建工程」第1分標工程
 開標，由建國工程股份有限公司得標，得標金額
 30億3,900萬元

- **12月25日**

 衛武營首部出版品《藝起南方──衛武營藝術文
 化中心籌建實錄》出版。

■ 聯絡我們

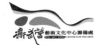

衛武營藝術文化中心籌備處
Preparatory Office of the Wei Wu Ying Center for the Arts

■ 高雄縣83079鳳山市南京路449-1號
■ Tel：07-7638808　　Fax：07-7633948
■ email：service@wac.gov.tw
■ http://www.wac.gov.tw

■ 組織架構

■ 交通資訊說明

■ 高雄捷運：橘線O10「衛武營站」1號出口前行800公尺，由
　南京路入口進入。
■ 開車：由國道1號中正路交流道下，往鳳山方向，右轉國泰
　路，再右轉南京路。
■ 搭乘公車：於「建軍站」下車再步行前往。

國家圖書館出版品預行編目資料

藝起南方——衛武營藝術文化中心籌建實錄／林朝號等著，
INK印刻文學生活雜誌出版有限公司編製；--初版，--
高雄市鳳山區：衛武營藝術文化中心籌備處，2009.12（民98.12）

面；　　公分-----（衛武營 STAGE；01）

ISBN　978-986-83841-2-5（平裝）

1、衛武營藝術文化中心 2、劇場 3、建築美術設計

981.933　　　　　　　　　　　　　　　　98024371

衛武營 STAGE 01

藝起南方
衛武營藝術文化中心籌建實錄

指導單位 ◎ ⑩ 行政院文化建設委員會
發 行 人 ◎ 林朝號
發行單位 ◎ 衛武營藝術文化中心籌備處
地　　址 ◎ 高雄市83079鳳山區南京路449-1號
電　　話 ◎ 07-7638808
傳　　真 ◎ 07-7633948
網　　址 ◎ http://www.wac.gov.tw/

編製執行 ◎ **INK**印刻文學生活雜誌出版有限公司
　　　　　　新北市中和區中正路800號13樓之3
　　　　　　電話：02-22281626
　　　　　　傳真：02-22281598
　　　　　　email：ink.book@msa.hinet.net
網　　址 ◎ 舒讀網 http://www.sudu.cc

作　　者 ◎ 林朝號 等
主　　編 ◎ 紀慧玲
編企小組 ◎ 蔡秀錦、吳泰源、楊富欽、陳怡安、周昱良、張貞蓉、洪秀梅
責任編輯 ◎ 丁名慶
照片提供 ◎ 衛武營藝術文化中心籌備處
美術指導 ◎ 張治倫
視覺設計 ◎ **19玖IX**|張治倫工作室 王虹雅 劉人瑞 郭育良

承印單位 ◎ 海王印刷事業股份有限公司
總 代 理 ◎ 成陽出版股份有限公司
　　　　　　電話：03-2717085（代表號）傳真：03-3556521
　　　　　　郵政劃撥：19000691 成陽出版股份有限公司

出版日期 ◎ 2009年12月30日　初版
　　　　　　2011年3月　　　初版二刷
定　　價 ◎ 300元

I S B N ◎ 978-986-83841-2-5（平裝）
G　P　N ◎ 1009804217